REAL×MODEL

True to life modeling

超擬真戰車模型製作教範

實物觀察與擬真技法應用

Armour Modelling編輯部 【編】

Armour Modelling

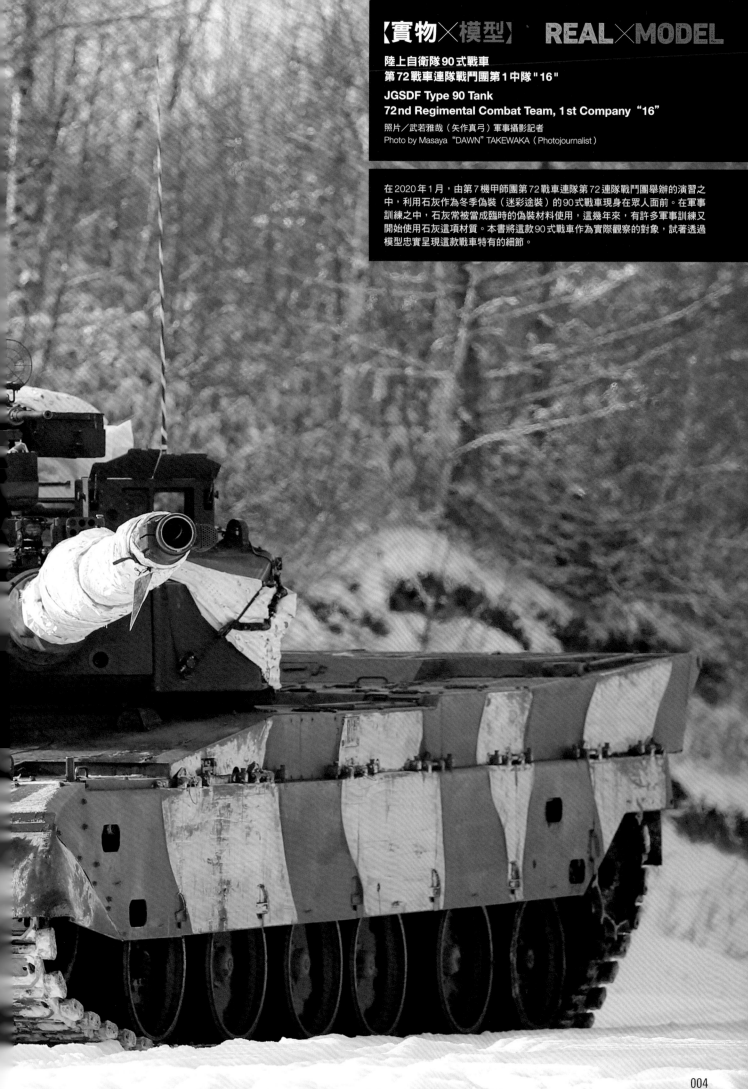

【實物╳模型】　REAL╳MODEL

陸上自衛隊90式戰車
第72戰車連隊戰鬥團第1中隊 "16"

JGSDF Type 90 Tank
72nd Regimental Combat Team, 1st Company "16"

照片／武若雅哉（矢作真弓）軍事攝影記者
Photo by Masaya "DAWN" TAKEWAKA（Photojournalist）

在2020年1月，由第7機甲師團第72戰車連隊第72連隊戰鬥團舉辦的演習之中，利用石灰作為冬季偽裝（迷彩塗裝）的90式戰車現身在眾人面前。在軍事訓練之中，石灰常被當成臨時的偽裝材料使用，這幾年來，有許多軍事訓練又開始使用石灰這項材質。本書將這款90式戰車作為實際觀察的對象，試著透過模型忠實呈現這款戰車特有的細節。

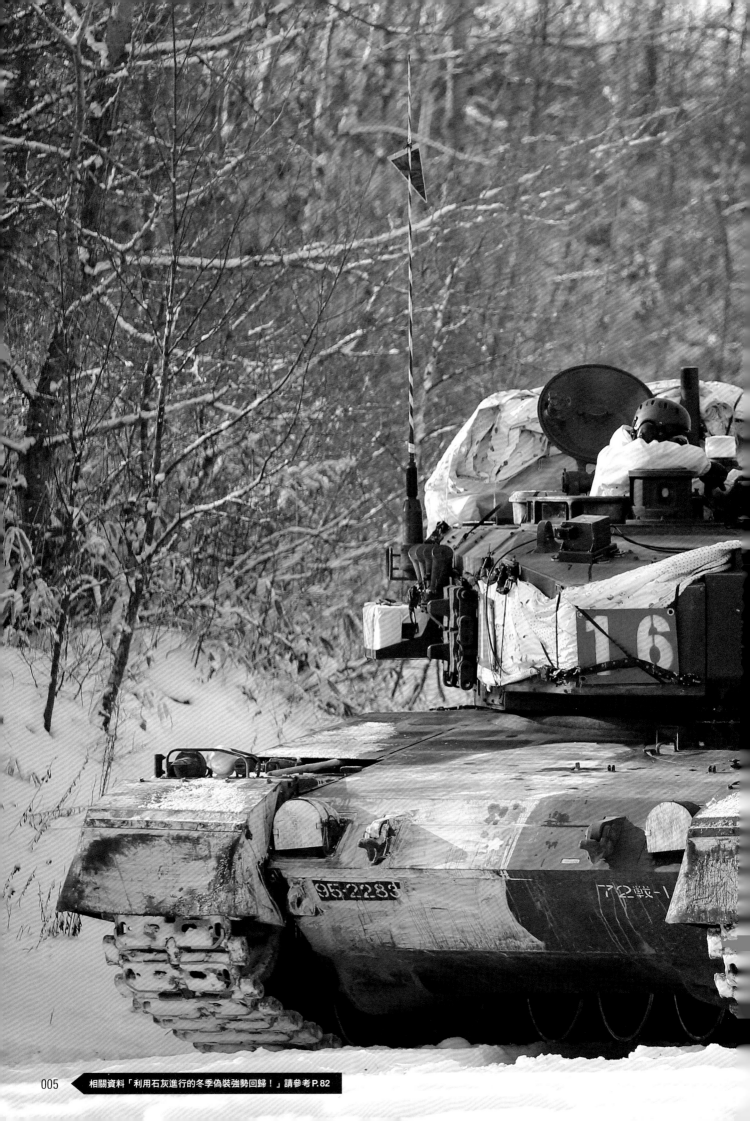

相關資料「利用石灰進行的冬季偽裝強勢回歸！」請參考 P. 82

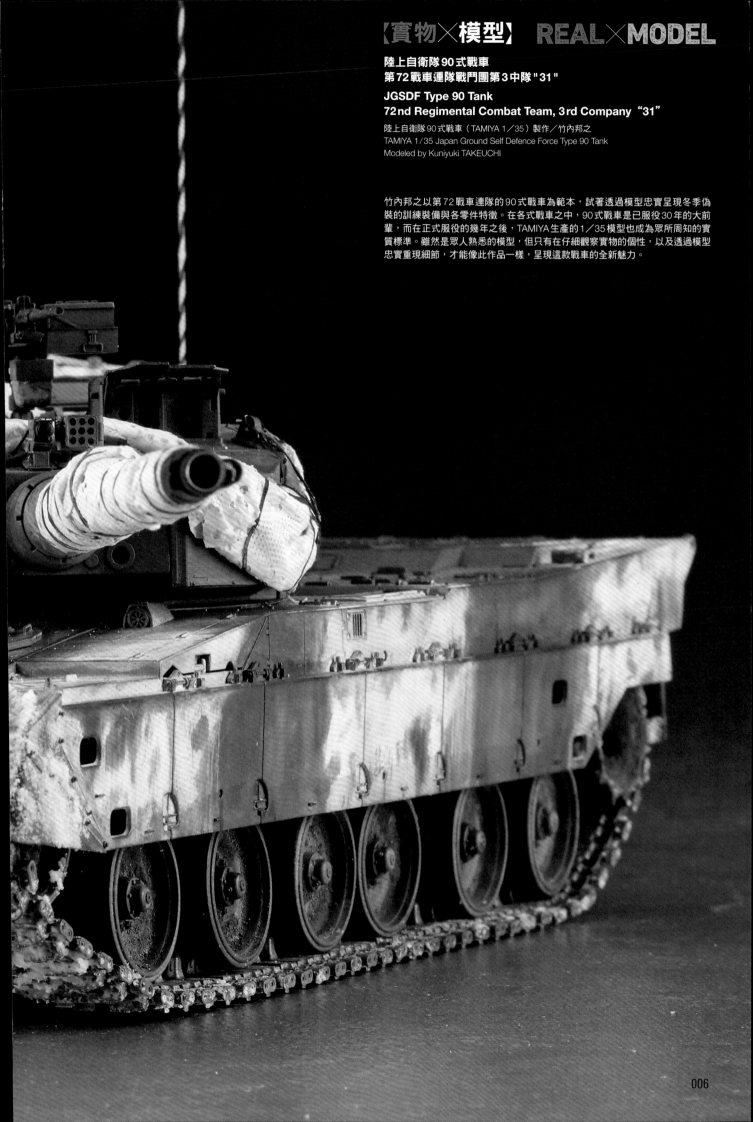

陸上自衛隊90式戰車
第72戰車連隊戰鬥團第3中隊 " 31 "

JGSDF Type 90 Tank
72nd Regimental Combat Team, 3rd Company "31"

陸上自衛隊90式戰車（TAMIYA 1／35）製作／竹內邦之
TAMIYA 1／35 Japan Ground Self Defence Force Type 90 Tank
Modeled by Kuniyuki TAKEUCHI

竹內邦之以第72戰車連隊的90式戰車為範本，試著透過模型忠實呈現冬季偽
裝的訓練裝備與各零件特徵。在各式戰車之中，90式戰車是已服役30年的大前
輩，而在正式服役的幾年之後，TAMIYA生產的1／35模型也成為眾所周知的實
質標準。雖然是眾人熟悉的模型，但只有在仔細觀察實物的個性，以及透過模型
忠實重現細節，才能像此作品一樣，呈現這款戰車的全新魅力。

陸上自衛隊90式戰車（TAMIYA 1／35）製作／竹內邦之
TAMIYA 1／35 Japan Ground Self Defence Force Type 90 Tank
Modeled by Kuniyuki TAKEUCHI

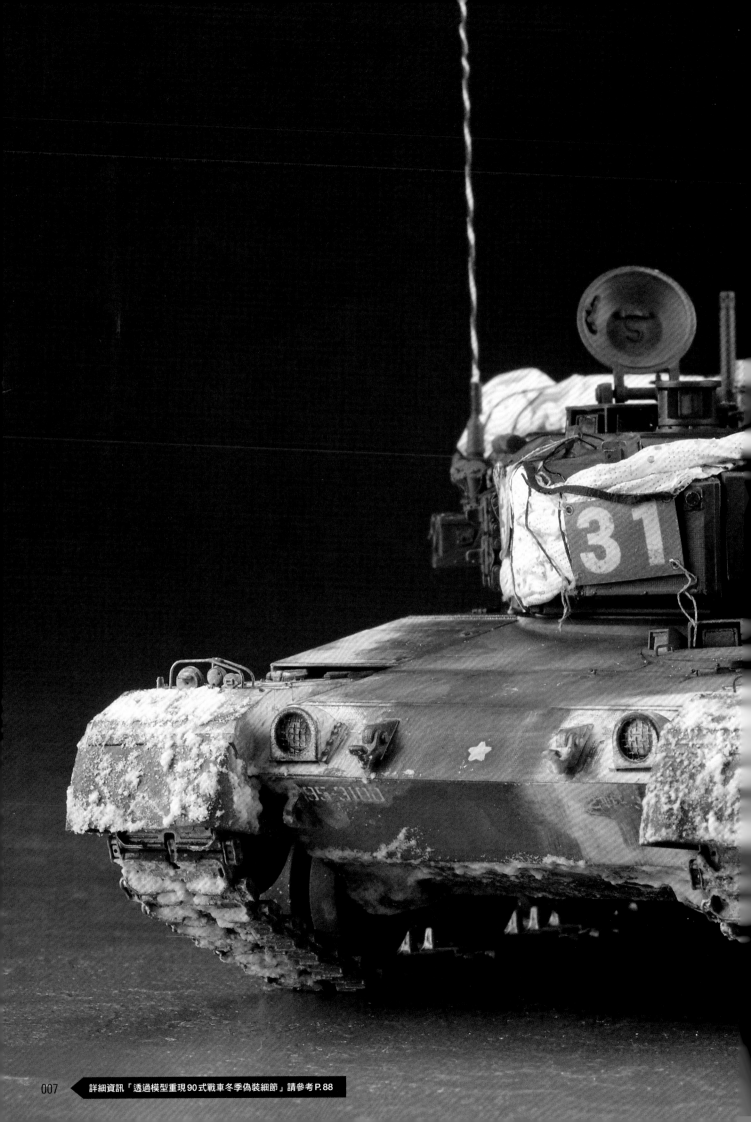

詳細資訊「透過模型重現90式戰車冬季偽裝細節」請參考 P.88

美國海軍陸戰隊 M1A1 艾布蘭戰車
第13海軍陸戰隊遠征隊（第13MEU）1-1大隊登陸戰車營

USMC M1A1 Abrams Tank
13th Marine Expeditionary Unit（13th MEU）Tank Platoon BLT 1-1

Photo by U.S. Navy, Photographer's Mate 1st Class Ted Banks.

雖然都是美軍的M1 艾布蘭戰車，但美國海軍陸戰隊配備的車體就是有些不同，值得留意的部分有與其他戰車不同的煙霧彈發射器、涉水專用的呼吸管（snorkel），以及位於裝填手艙蓋前方的美國海軍陸戰隊特用反裝甲飛彈裝置。此外，美國海軍陸戰隊的陸軍補給體制略嫌不足，所以這款戰車能承載較多物資，這也成了這款戰車的特色之一。在製作模型時，可透過這些細節營造模型的整體外觀。

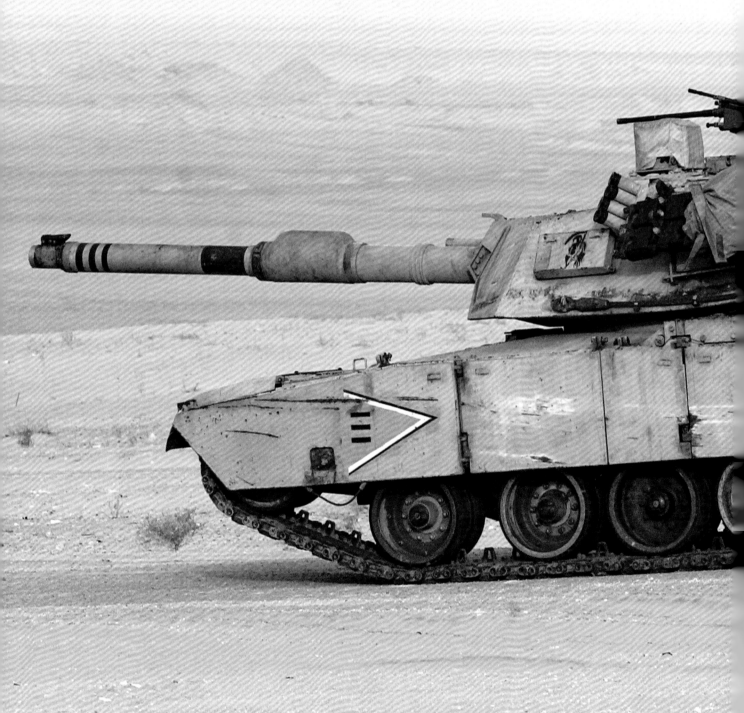

 相關資料「美國海軍陸戰隊 M1A1 戰車【照片資料集】」請參考 P.46

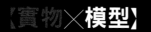
美國海軍陸戰隊 M1A1 艾布蘭戰車
第13海軍陸戰隊遠征隊（第13MEU）1-1大隊登陸戰車營

USMC M1A1 Abrams Tank
13th Marine Expeditionary Unit（13th MEU）Tank Platoon BLT 1-1

美國主力戰車M1A1 AIM／TUSK 艾布蘭戰車（Meng Model 1／35）製作／竹內邦之
MENG MODEL 1/35 USMC M1A1 AIM／U.S. ARMY M1A1 Abrams TUSK Main Battle Tank
Modeled by Kuniyuki TAKEUCHI

對想要製作美國海軍陸戰隊M1A1艾布蘭戰車的模型玩家來說，這款在無線天線掛上顛倒的海賊旗的
款式相當受歡迎，但在網路搜尋之後，會發現只有兩張照片，車身也載著許多物資，所以製作成模型
的難度頗高。竹內邦之成功克服了參考資料不足的問題，完美地重現了這款M1A1戰車。

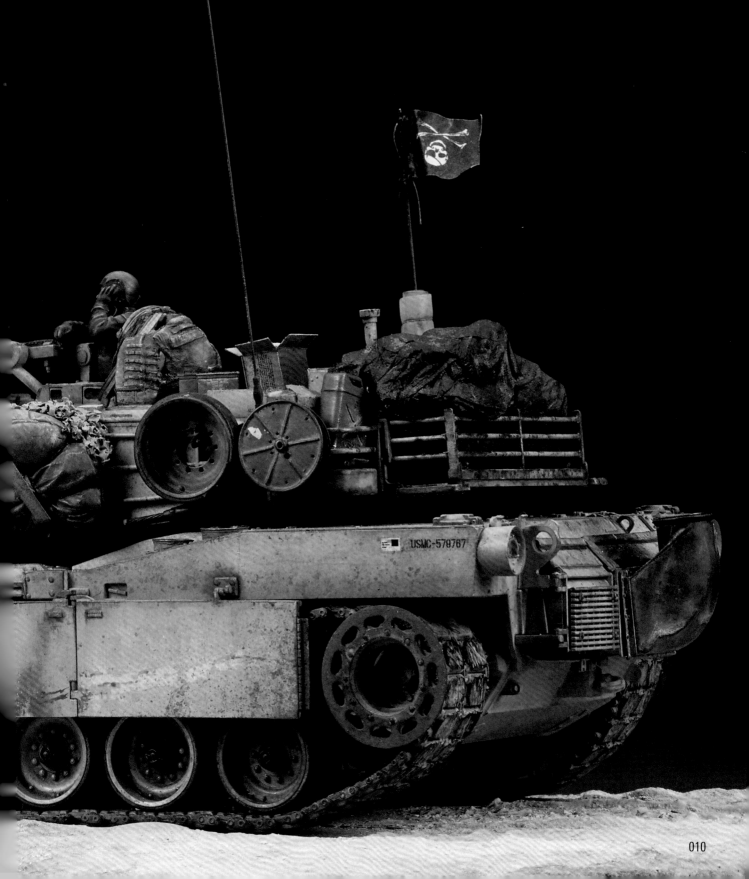

製作解說「美國海軍陸戰隊第13遠征隊戰車小隊的M1A1戰車」請參考 P.54

製作解說「美國海軍陸戰隊第13遠征隊戰車小隊的M1A1戰車」請參考 P.54

【實物】×【模型】從這兩個元素截長補短？

市面上的模型雜誌或書籍，都花了不少心思說明製作模型的技巧或模型的材質，但本書可不是只有這樣而已，本書的重點在於「邊觀察實車，邊製作模型」。在製作比例尺模型時，一邊觀察實車一邊製作本是理所當然的事，但請大家稍微回想一下，自己是不是過於沉醉於技術或技巧，把觀察實車的細節以及研究實車的構造擺在第二順位呢？本書的目標就是要巧妙地融合實車與模型的「優點」。大家肯定會藉此獲得許多意想不到的新發現！

參照實車照片製作
重視實物！比例尺模型本來就該這樣吧？

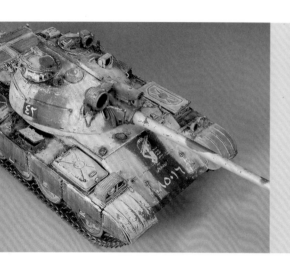

參考專家的模型製作
為了進一步修飾作品而模仿專家的作品！

戰車模型的歷史有多長？有過哪些流行？調查如下！

草創期
「經過舊化塗裝處理後，模型顯得更加逼真。」

這樣就很棒了喲

有許多國外佳作傳入

利用墨線與乾刷強調細節

也會使用舊化粉。

用水溶化之後，呈現泥巴的質感的話，直接鋪粉也可以呈現沙塵鋪粉的質感，而且還很便宜。

是喔

乾刷期
漂亮的舊化塗裝！

威靈頓的冬季迷彩作品，每件都好棒！

效果超棒的！

有乾刷嗎？

啊，這不是商品名稱喲（※）

高石誠衝擊！

（※之後或許會商品化）

超逼真指向期
超級

登登——

哇，這個人的作品也太厲害了吧…

剝離 退色質感 舊物徹底

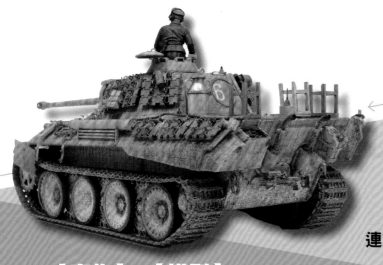

只要照著實際拍攝的照片製作，就能做出逼真的模型？那沒拍到的部分該怎麼重現？話說回來，忠實重現就一定好看？將實物做成模型就很逼真？雖然重現實物的過程很單純，但動手做看看，才知道很困難！

連忠實再現實物的困難之處也一一說明

【實物】×【模型】
從這兩個元素截長補短？

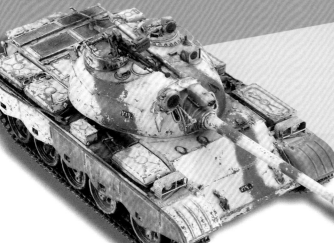

看著模型製作模型是進步的捷徑

這是雜誌一般會介紹的模型風格。如果你想磨練製作模型的技術，那麼參考高手的模型是最快的學習方式！但若將精力都放在製作過程的照片、技巧的練習或收集材質，真的能做出很逼真的戰車嗎？還是會做得很粗糙？很有可能一不小心就會做出庸俗的作品……。

接著是邁向未來…… 新技法大亂鬥期

新技法襲來！

接二連三出現的⊠⊠模型高手與新技法、新材質！

一下子冒出一堆！變成模型玩家三成、新技術七成的時代（什麼意思？）

米格‧西蔦尼其

色調調節

酒精脫漆

濃淡處理

遮蓋

新技法當然有好有壞，但這是兩碼子事。外縣市沒有賣最新的素材，我覺得鏽加工會不會過了啊？最近看到不少類似的風格

看起來是很不錯，但生鏽加工會不會過了啊？

超逼真！

不要一味地追求嶄新的模型技巧，也不要只想模仿知名模型玩家的風格，而是仔細地觀察實物的構造、塗裝手法與狀態。

大家覺得有趣嗎？不管是什麼領域，基本功都很重要，有時候可以試著回歸「比例尺模型」的基本！

所謂的戰車模型

塑膠模型
模型的流派

高石誠

就是重現實物與賦予生命

我的畫工不足以重現高石大師的作品。啊，前一頁的A7V是自己在學生時代製作的作品（Full Scratch）。

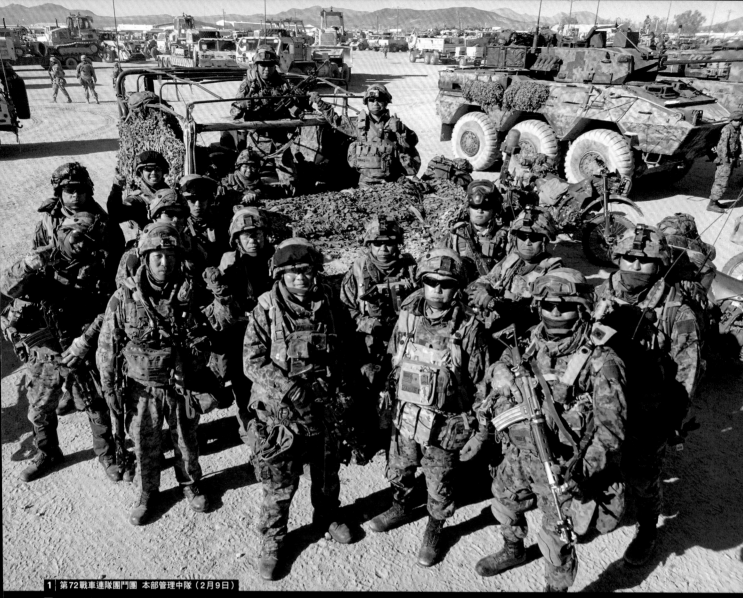

1 | 第72戰車連隊團鬥團 本部管理中隊（2月9日）

1 這張是本部管理中隊偵察小隊站在高機動車、RCV（87式偵察警戒車）、偵察摩托車前方拍攝的紀念照片。由於是在溫差極為明顯的砂漠地帶訓練，所有成員皆全副武裝。 **2** 由於這次是為期約十天的訓練，所以為了帶足裝備，特地在RCV的砲塔後方安裝了一置物架，載滿裝備的偵察摩托車也都快看不出外型（掛在龍頭把手的89式步槍槍托也很有趣）。RCV是利用當地的土砂做了一些臨時的偽裝，但是當我聽到這些土砂除了先用水調開再塗抹，另外還在車體表面先噴了一層辦公室專用的噴膠，再鋪上一層土砂，就覺得這些技巧真是太令人佩服了。

先噴一層膠，再鋪一層土沙當作偽裝（迷彩塗裝），讓作品與砂漠的風景融為一體

2019年2月4日～26日，由第7師團第72戰車連隊組成的戰鬥團（Task Force白馬）於歐文堡國家訓練中心（NTC）與阿拉斯加陸軍第1-25史崔克旅級戰鬥部隊進行聯合訓練。攝影師武若雅哉趁著這次難得的機會，貼身採訪了這次的訓練，也拍下許多珍貴的實車照片，在此為大家介紹這些照片。

採訪、照片／武若雅哉（軍事攝影記者）
編排／浪江俊明

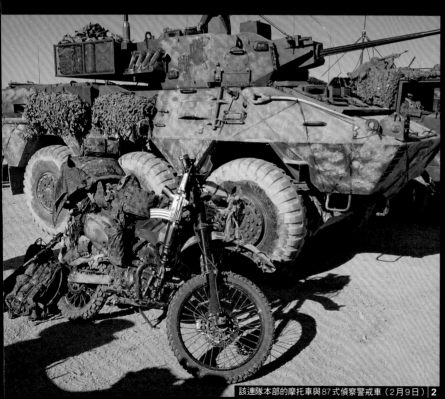

該連隊本部的摩托車與87式偵察警戒車（2月9日）**| 2**

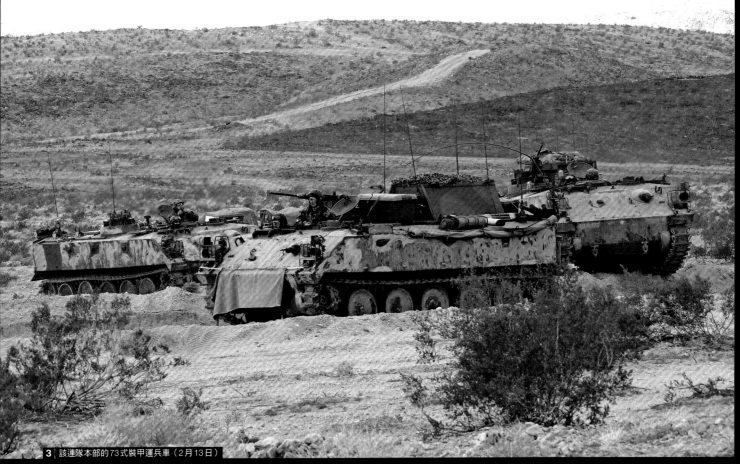

3 該連隊本部的73式裝甲運兵車（2月13日）

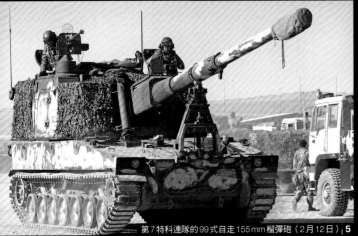

第7特科連隊的99式自走155mm榴彈砲（2月12日）**5**

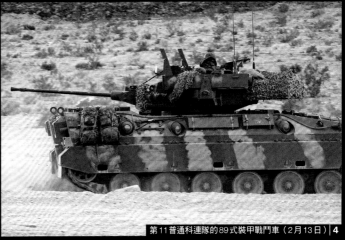

第11普通科連隊的89式裝甲戰鬥車（2月13日）**4**

3 圖中是戰車連隊本部的指揮車輛群。73裝甲運兵車的重點在於打開打開頂部艙蓋之後，後部兵員室的容積擴大，也搭載了多台長距離專用的無線電裝置（有許多條天線突出來）。吊掛在車體前方的布是為了避免車體前方的下半部出現明顯的陰影，從圖中也可以發現，這種偽裝效果很不錯。**4** 砲塔向後方的FV（89式裝甲戰鬥車）。這台車輛似乎也利用噴膠塗裝。**5** HSP（99式自155mm榴彈砲）則蓋了一張偽裝網，再塗上一層質地較粗糙的泥巴。**6** 本部車輛應該是做為斥候車使用。外觀是以偽裝網、封箱膠帶、布膠帶製作偽裝的部分，車輛內部則塞滿了裝備。

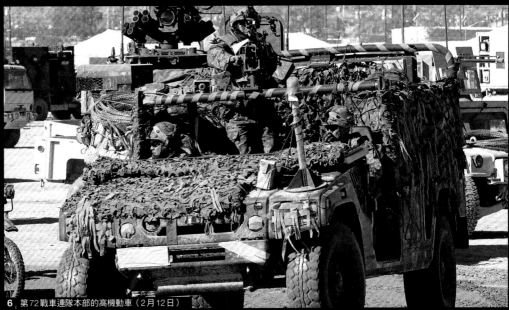

6 第72戰車連隊本部的高機動車（2月12日）

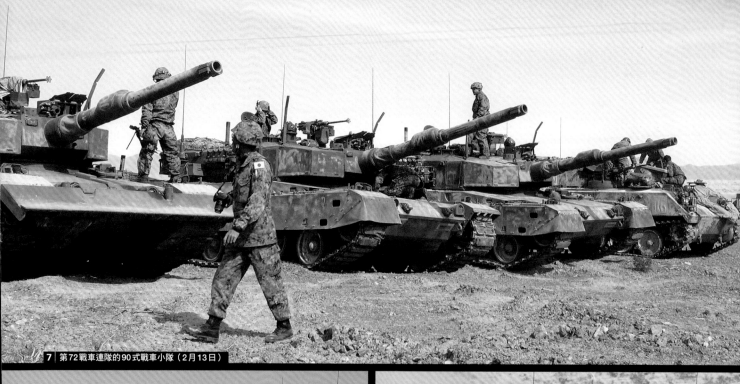

7 | 第72戰車連隊的90式戰車小隊（2月13日）

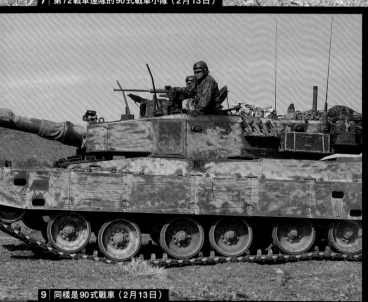

9 | 同樣是90式戰車（2月13日）

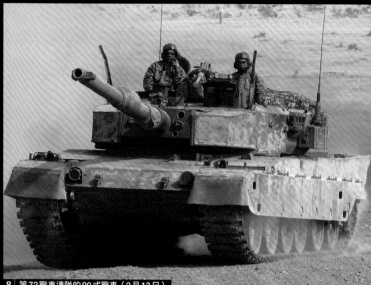

8 | 第72戰車連隊的90式戰車（2月13日）

與砂漠融為一體的第72戰鬥團，從沒看過的陸上自衛隊

這次美國陸軍第1─25史崔克旅級戰鬥部隊與日本陸上自衛隊第7師團第72戰車連鬥團（Task Force白馬）」的第11機甲騎兵連隊進行對抗！

這次演訓的目的在於透過實際的軍事演習，讓雙方的戰車以及史崔克裝甲戰鬥車在日美雙方的指揮系統之下合作，同時確認後勤補給部隊都會式，藉此提升彼此的熟悉度。

位於加州莫哈維沙漠的歐文堡國家訓練中心（NTC）是美國陸軍最高級的訓練設施，許多預定派至國外的部隊都會在此接受最終的訓練。

被指定為對抗部隊的部隊會模擬舊社會主義陣營的裝備與戰術，同時會以居民、行政機關、商人、在地警察、恐怖分子的身分進駐散落在訓練場的12個村莊。簡單來說，這個訓練環境可完整模擬「與不同文化的軍隊作戰」以及「在艱困環境下作戰」的環境。

第72戰車連隊戰鬥團是由該

連隊隊長兵庫剛1等陸佐擔任部隊指揮官，整個部隊則由第7師團第72戰車連隊、第7普通科連隊、第7高射特科連隊、第7施設大隊的機械化大隊規模。美國方面則是史崔克旅團，雖然沒有攜帶重裝備，軍隊編制為滿編的4500名。

就本質而言，陸上自衛隊的戰車與自走榴砲的任務是支援行軍快速的美軍。在訓練前十天進行的「Force on Force」戰鬥訓練之中，10台90式戰車在對抗部隊的穿甲武器射程之外組成了如銅牆鐵壁的防線，而在這條防線前方布陣的AW（87式自走高射機關砲），不容許阿帕契AH．64戰鬥直升機越雷池一步（值得喝采！）

進入訓練後半期之後，部隊遇到了創記錄的大雪，便利用現場的東西以及自行攜帶飲用水、糧食以及備用彈藥完成訓練。想必這一切的經驗都會成為隊員的一大資產。

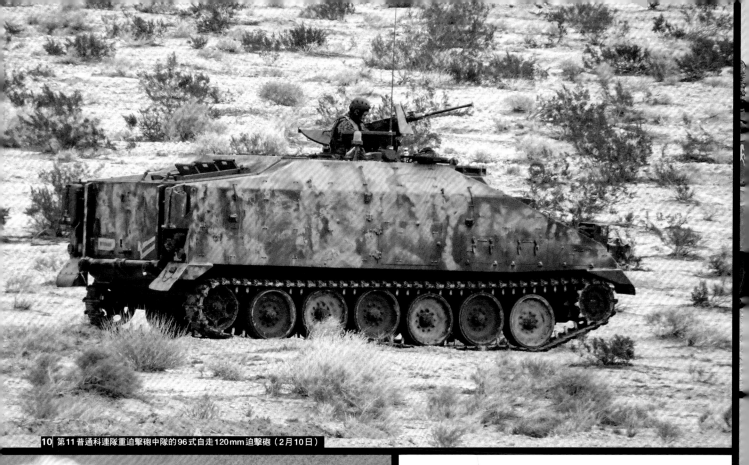

10 第11普通科連隊重迫擊砲中隊的96式自走120mm迫擊砲（2月10日）

12 進行實彈射擊訓練的90式戰車（2月21日）

11 第7高射特科連隊的87式自走高射機關砲（2月10日）

7 排成一排的90式戰車小隊。利用泥巴完成應急的偽裝，與短草叢生的地表完美地融為一體。各輛車體都沾到不同厚度的泥巴，所以或許可利用噴膠噴出不同厚度的泥巴。 **8** 真的是會讓人驚呼「從來沒看過這種90式戰車」的樣式。圖中的90式戰車與過去在華盛頓州雅基馬郡駐美訓練看到的陸上自衛隊戰車，有著完全不同的風格。堆在砲塔的戰備品以大型橡膠網固定，後方置物架的旁邊則搭載了攜行水罐。砲塔上的兩根剪線器是利用吊高塔的多功能環板（Eye Plate）安裝，所以才往斜前方傾倒，看起來也很酷。 **9** 在陸上自衛隊的迷彩深綠色與迷彩褐色加上大地色，調成有別於一般陸上自衛隊戰車的顏色。第72戰車連隊的白馬符號是以橄欖色的封箱膠帶貼上黑色板子遮住的。裙板最前方的泥巴之所以會脫落，除了因為兵員下車時，腳會碰到這一塊之外，也如本書42頁的「陸上自衛隊來說教！」所述，上車時，有可能會用腳尖踢一踢這個部分。 **10** 與周遭植被被一致的偽裝能讓96式自走120mm迫擊砲像忍者一般融入背景。
11 孤傲的AW能對戰鬥直升機造成莫大威脅。整個車體都以泥巴進行偽裝。 **12** 只有這張是訓練後半段的戰鬥射擊畫面。某輛90TK於超乎想像的距離，以穿甲彈打穿了目標，也留下了新的傳說。 **13** 這台FV可清楚看到以噴膠裝飾的痕跡。

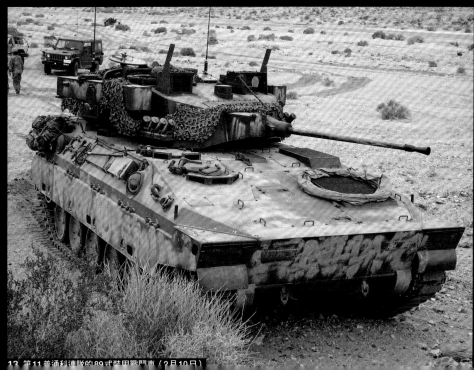

13 第11普通科連隊的89式裝甲戰鬥車（2月10日）

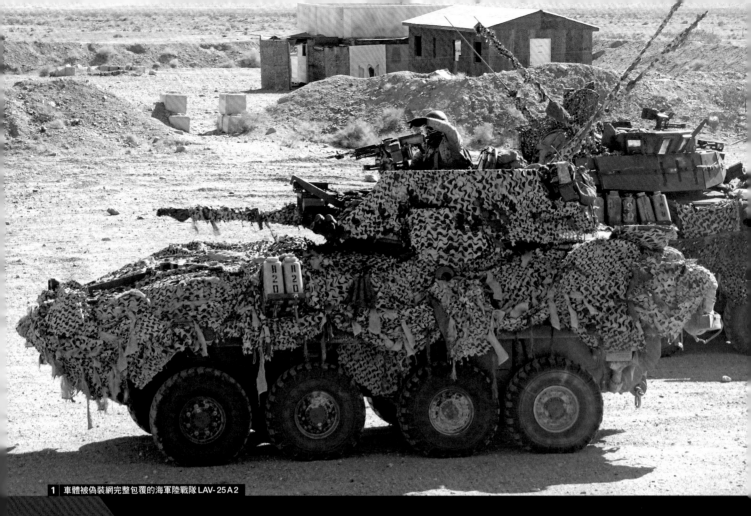

1 | 車體被偽裝網完整包覆的海軍陸戰隊 LAV-25A2

與NTC（國家訓練中心）的砂漠地帶融為一體的美軍車輛十分吸睛

前一頁利用在NTC拍攝的日美共同訓練照片，介紹了陸上自衛隊72戰車連隊主力戰鬥團（Task Force白馬）的狀況。這一頁則要介紹美國陸軍第1-25史崔克旅級戰鬥部隊的其他車輛。請大家將注意力放在融入砂漠地帶的泥巴迷彩與偽裝方式。

照片、採訪／武若雅哉（軍事攝影記者）
編排／浪江俊明

海軍陸戰隊的LAV-25A2（畫面深處）與LAV-M（搭載81mm迫擊砲的LAV-25A2）| 2

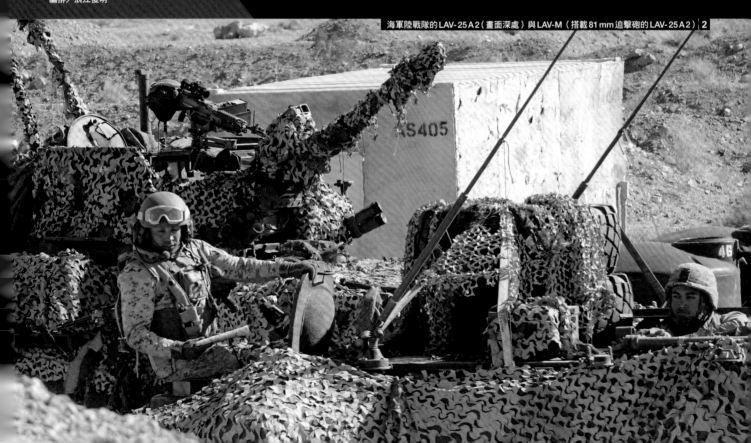

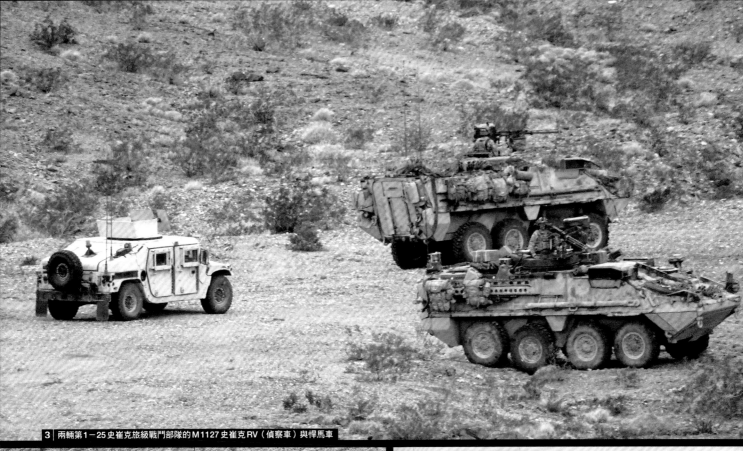

3 | 兩輛第1－25史崔克旅級戰鬥部隊的M1127史崔克RV（偵察車）與悍馬車

M1132史崔克ESV（工兵支援車）| 5

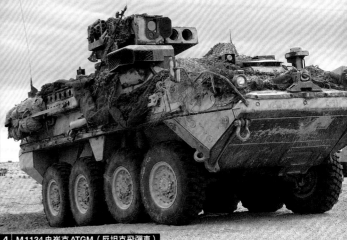

4 | M1134史崔克ATGM（反坦克飛彈車）

1 圖中是以乾燥地帶特有迷彩的偽裝網包覆車體的LAV-25A2。這張偽裝網還綁了許多的細布條，進一步提升了偽裝效果。 **2** 圖中的車輛雖然是交錯的，但前景的是以棘輪綁帶將兩個備用輪胎綁在車體上方的LAV-M（自走81mm迫擊砲，遠景的是LAV-25A2。美軍的偽裝網與陸上自衛隊的偽裝網在裁切形狀上有所不同（陸上自衛隊的是半圓形，美軍的是U型）。 **3** 於史崔克旅級戰鬥部隊的RSTA（偵察、搜索、目標獲取）大隊配置的兩輛史崔克RV（偵察車）都以現場的泥土完成應急的偽裝。悍馬車則是以沙子塗裝。 **4** 裝備TOW反坦克飛彈發射器的M1134史崔克ATGM也是以泥土進行偽裝。當輪胎行駛在乾燥的地面上，反而不太會沾染沙塵。 **5** 圖中是裝備單刃推土板裝置的M1132史崔克ESV（工兵支援車）。進行土木作業的推土板的表面塗料都已經剝落，露出底層的鋼材。車體上方載滿了戰備糧食的箱子與容器。 **6** 圖中是立著一堆天線的M1130史崔克CV（指揮官車）。這台車輛的車體後方沾了一片從地面噴濺的泥水痕跡，輪胎側面也沾了很多泥土，可見這台車經過不少泥濘的地形。

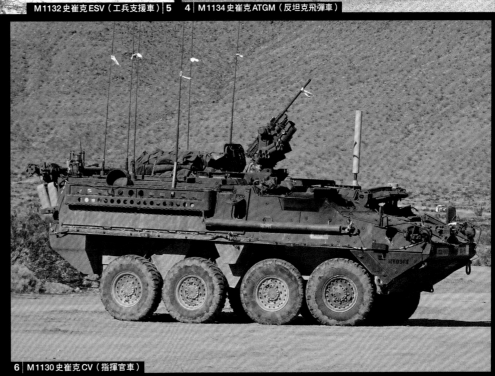

6 | M1130史崔克CV（指揮官車）

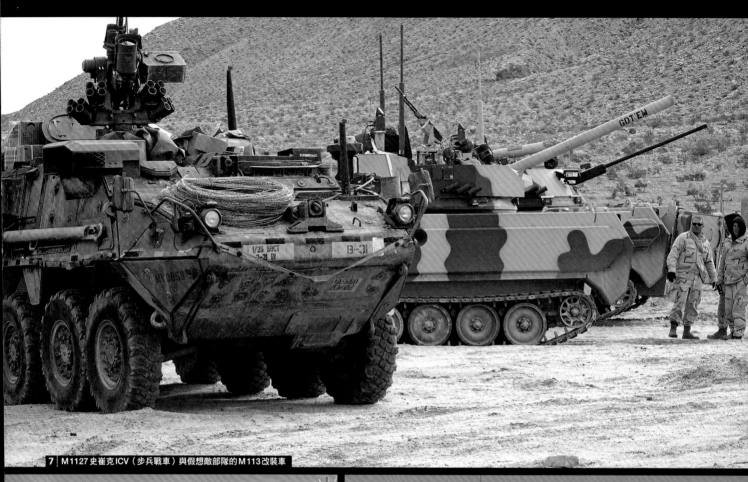

7 | M1127 史崔克 ICV（步兵戰車）與假想敵部隊的 M113 改裝車

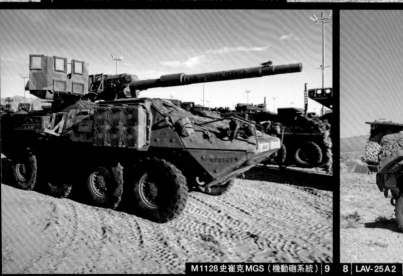

M1128 史崔克 MGS（機動砲系統）| 9

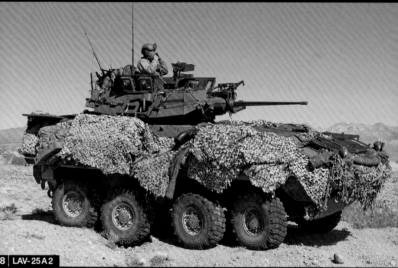

8 | LAV- 25 A 2

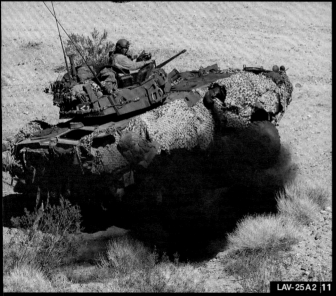

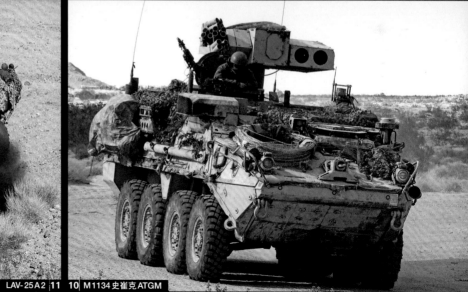

LAV- 25 A 2 | 11 | 10 | M1134 史崔克 ATGM

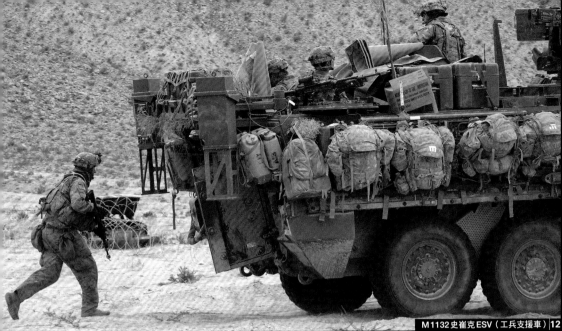

圖中是旅團3-21大隊（第21步兵連隊第3大隊）的史崔克裝甲車與第11機甲騎兵連隊的M113（偽裝成T-72或BMP的樣子）。 **8** 圖中是在車體蓋上偽裝網偽裝的LAV-25A2。 **9** 圖中是各步兵中隊的MGS小隊裝備的機動砲系統（MGS）。 **10** 在車體仔細塗抹泥巴，讓人誤以為是某種塗裝的反坦克飛彈車M1134。這種偽裝很適合在製作模型的時候作為塗裝的範本。 **11** 圖中的LAV-25A2像是正準備從窪地爬上來一樣，吐出一大團黑煙。

M1132史崔克ESV（工兵支援車）**12**

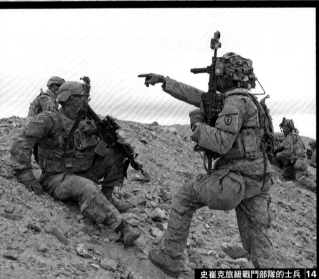

史崔克旅級戰鬥部隊的士兵 **14**

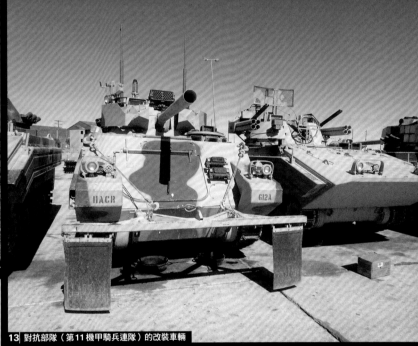

13 對抗部隊（第11機甲騎兵連隊）的改裝車輛

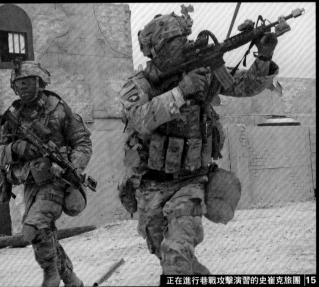

正在進行巷戰攻擊演習的史崔克旅團 **15**

12 圖中是在車體後方安裝了掃雷球形射出機（LMS）的工兵支援車M1132 ESV，車上載滿了十天演習所需的物資。 **13** 這是第11機甲騎兵連隊（11ACR）的裝備。右側的車輛應該是模仿2K22防空車（通古斯卡），左側則應該是模仿T-90戰車吧。最右邊的車輛甚至在砲塔安裝了模擬ERA（爆炸式反應裝甲）的壁板。 **14** 從圖中可以發現，史崔克旅級戰鬥部隊的步兵除了全副武裝之外，還配備了雷射交戰訓練裝置。手臂上的是則是第25步兵師團的符號，以局部裝甲車輛專用偽裝網包覆的頭盔也很吸睛。 **15** 這張照片不禁讓人聯想到「黑鷹計畫」這部電影，但迷彩服與裝備都與電影不一樣。左側是M249（MINIMI）的射手。

依照沙漠地形進行偽裝的史崔克旅級戰鬥部隊

2019年2月，美國陸軍第1-25史崔克旅級戰鬥部隊於美國加州的NTC（國家訓練中心）與日本陸上自衛隊第72戰車連隊戰鬥團（Task Force白馬）進行了共同訓練，接下來就讓我們一起觀察這支戰鬥部隊的車輛吧。所謂的「第1-25」是指第25步兵師團第1旅團的意思，將司令部設置在夏威夷的這個師團由五支部隊組成，第1、第2旅團是史崔克旅級戰鬥部隊、第3旅團則是步兵旅級戰鬥部隊，第4旅團則是空降旅級戰鬥部隊，第5旅團則是戰鬥航空旅團，整個師團的機動性也非常高。

史崔克旅級戰鬥部隊是由3個史崔克步兵大隊、偵察大隊、

野戰砲兵大隊、旅級支援大隊、旅級工兵大隊組成，配置了史崔克裝甲車以及各種從裝甲車改裝而來的車輛，其數量多達300台以上。在太平洋戰爭的時候，這支部隊曾在索羅門群島、瓜達康納爾島、呂宋島與日軍交戰，戰後則於日本關西一帶駐紮。近年來，常為了與日本陸上自衛隊進行共同訓練而多次造訪日本，算是一支與日本淵源極深的部隊。另一方面，擔任假想敵（OPFOR）的第11機甲騎兵連隊最為知名的就是配置了M1戰車以及模仿舊社會主義陣營的車輛（不過，已經看不到謝里登戰車的底盤，多數還是M113裝甲運兵車的車型）。

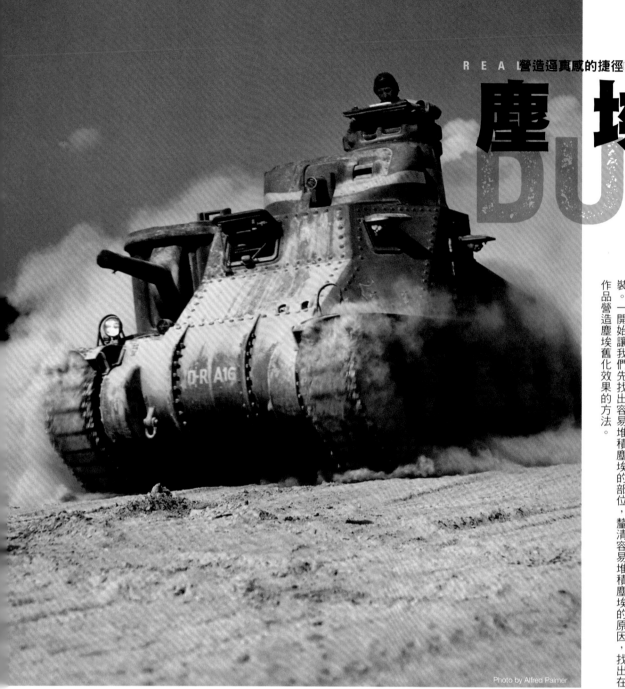

塵埃
DUST

在乾燥地面行駛的車輛一定要進行塵埃舊化

車輛在乾燥的地面行駛時，往往會揚起大量的塵埃，為求逼真，就必須替模型進行塵埃舊化處理。當塵埃愈積愈多，就會形成汙垢，黏在車體表面，遮住基本的塗裝。一開始讓我們先找出容易堆積塵埃的部位，釐清容易堆積塵埃的原因，找出在作品營造塵埃舊化效果的方法。

Photo by Alfred Palmer

塵埃的顏色應該以車輛實際行駛的地面顏色為準。
從照片也可以發現，車輛表面的塵埃顏色與車體顏色形成了令人驚豔的對比。

塵埃首先該看這個部分！

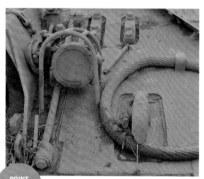

POINT 03　士兵踏過或摸過的部分塵埃會脫落

塵埃不一定會一直黏在車體表面。士兵觸摸之後，該部分的塵埃就會脫落，這也是車輛仍在服役的證據。

POINT 02　車體的每個細縫都黏著粉狀或砂狀的汙垢

塵埃不一定都很乾燥，有時乾掉的泥水會像是上了顏料般變得慘白。照片裡呈現車體前方黏了許多細微汙垢的情況。

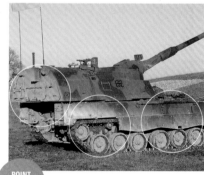

POINT 01　塵埃通常附著在車體側面到後面這一帶

一般來說，塵埃不會布滿整個車體，車體下方的塵埃通常比上方來得多，黏在車體後方的塵埃也比前方來得多。這是因為在車輛行駛過程中揚起的塵埃落在車體表面。

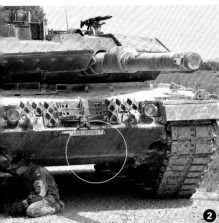
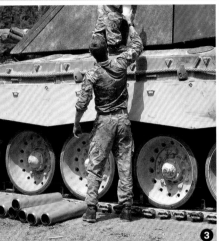
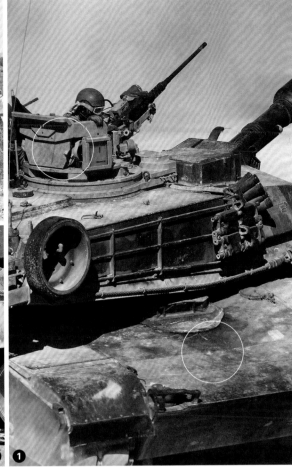

塵埃汙垢可說明車輛所處的環境

要了解軍用車輛的塵埃汙垢，就必須先了解實車的表面類汙垢。戰車的砲塔、卡車的車斗以及類似的平面構造常有這種表面特別容易堆積塵埃這類汙垢。為了能在嚴苛的環境下正常行駛，現代車輛都使用高強度的CARC塗料（化學試劑塗料）保護車體表面，乾燥之後的塗層會像是模型的消光塗層般，變得有許多顆粒。

會落在車體表面，積成一層層厚實的汙垢。當車輛的移動、停止的次數很多，車輛就會像前一頁海軍陸戰隊LAV的砲塔一樣（尤其在濕度較高的環境底下），連有角度的防彈玻璃士兵走動，所以士兵鞋子的灰塵也很容易留在這些地方。此外，表面有止滑設計的構造也很容易堆積厚厚的砂子或塵埃。在行駛過程中揚起的塵埃

會在車輛停止行駛時落在車體的表面都會累積一層厚厚的灰塵。如果移動距離很長，停止行駛的次數就會增加，每次停下來的時候，砂子與灰塵都會落在車體表面，積成一層層厚實的汙垢。

的表面都會累積一層厚厚的灰塵。如果運氣夠好，可在中繼站以高壓水柱沖掉這些底層的迷彩塗裝也有機會重見天日。不管是製作現役的車輛模型，還是二次世界大戰的車輛模型，都要記得塵埃量與移動距離成正比這個概念，才能為車輛營造出故事與氛圍。

【布蘭特・沙維亞】

© 7th Army Training Command

❶有時候會一反常態，發現車體前方的上半部累積了大量的塵埃。迷彩部分與車長塔的塵埃本來該是同樣的質感，但在這個例子之中，兩邊的質感卻有些差異，這也是值得觀察的部分。 ❷與❶一樣，塵埃都是堆在車體前方。要注意的是，不管是❷還是❶車體前方的下半部都沒有塵埃。這部分與模型製作的理論有些出入，所以需要特別注意。 ❹就像是車體的邊緣與凸出部分一樣，這部分很常被士兵摸到或是摩擦，所以塵埃都磨掉了。

將照片落實在模型上

ⓐ為了避免塵埃舊化處理的效果過於單調，要記得讓塵埃的質感不要那麼規律。在固定色粉時，若能像照片一樣，讓固定液如飛沫般噴在車體表面，就能讓局部的質感更有變化，不會太過死板。

ⓑ要呈現沒有沾染任何灰塵的邊緣是很簡單的，只需要利用橡皮擦擦掉色粉即可。如此一來，也能讓邊緣變得更光亮。

USA 3089898S

ⓒ純白的灰塵可利用噴槍噴上塗料加工。不過以這種手法塗布的灰塵通常很死板，所以最好只當成底漆使用。

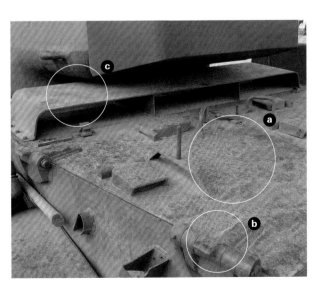

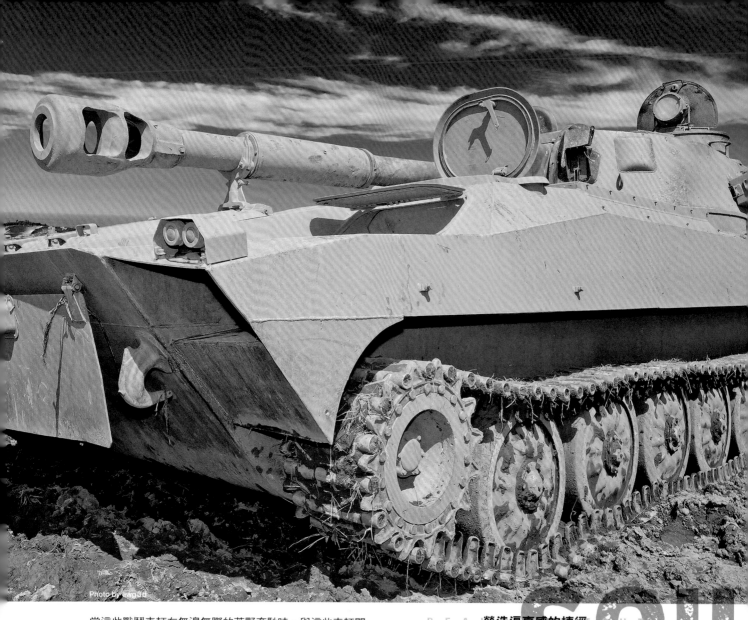

Photo by ewg3d

營造逼真感的捷徑
REALISTIC SHORTCUT
泥土 SOIL

在大地馳騁的戰車之證！從這裡作為起點的 AFV 模型舊化處理

當這些戰鬥車輛在無邊無際的荒野奔馳時，與這些車輛關係最為緊密的就是泥土。這些沾附在車體表面的泥土擁有多種型態，也告訴我們這些車輛在何處或何時服役，所以在製作模型作品之際，這可說是非常重要的舊化處理。在此要為大家介紹這種 AFV 模型特有的舊化處理，帶領大家領略其中奧祕。

POINT 03 沾附泥土而舊化的面可營造複雜的質感

相較於塵埃舊化，泥土舊化屬於以顏料塗覆的舊化處理，質感也相對厚實。從照片可以發現，輪胎表面布滿了泥土的質感。

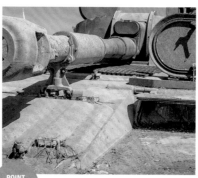

POINT 02 當泥土大量堆積在車體，車體有可能會變色

車體前方有時會被高黏度的泥水覆蓋，而在這些泥水在乾掉之後，就會變成圖中這類汙垢。這就是乾掉的泥水直接變成舊化質感的例子。

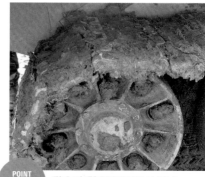

POINT 01 黏在車體局部區塊的泥土是舊化的重點

圖中是黏在 T-34 履帶的泥土。鬆餅造型的輪子已經布滿了泥土，都快看不出原本的形狀了。要注意的是，履帶的接縫以及與地面的接觸面還能看到金屬材質的部分。

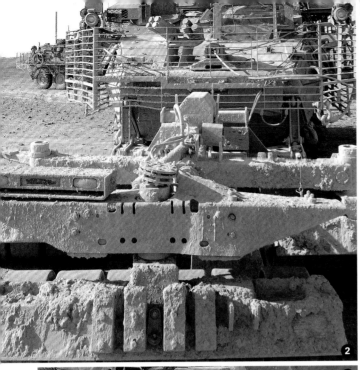

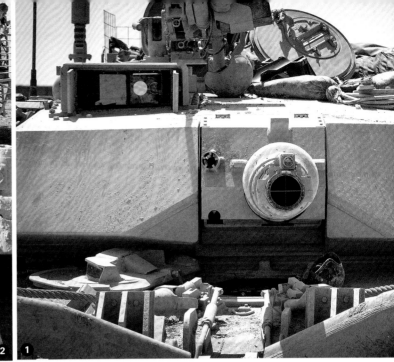

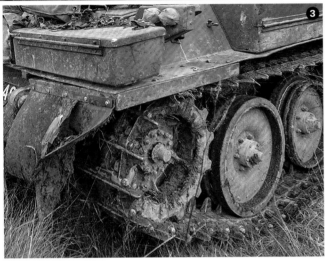

以大自然為模仿對象而產生的舊化法則

只要稍微思考一下戰鬥車輛的服役場所，就不難發現戰鬥車輛與泥土的關係有多麼緊密，而且這層關係從第一次世界大戰到現代都一直沒變，所以我們在製作模型時，必須才能忠實地想現上述的基本規則。由於模仿的對象是大自然，所以有些必須遵循的基本規則，舊化處理也必須符合邏輯。泥土舊化處理的基本概念就是讓觀賞的人知道車輛在地球上的哪個地區服役，以及服役了多久，藉此營造逼真的質感。我們很常看到車身布滿乾燥塵埃的以色列軍車，但戈蘭高地在

冬天也是會下雪的，而在這個季節服役的車輛之中，被濕濕的泥巴覆蓋的車輛也會變得相對顯眼。在進行泥土舊化處理時，必須考慮舊化處理與整台車的協調性。若想忠實呈現砲塔附近厚實的泥土質感，就必須連同車體下半部的泥土舊化處理一併進行，不然看起來會很不自然。理論上，接近地面的車體部分會比砲塔更髒、沾黏更多泥土才對，可是我很常看到忽略這個邏輯的作品。請大家一邊想像像泥土堆積的過程，一邊進行這類舊化處理。

【萊斯特·普拉斯奇特】

❶M1艾布蘭戰車的砲塔前方雖然是平面的，但在這張照片之中，這個部分附著了大量的泥土，質感也更加明顯。在進行泥土舊化處理時強調這種質感，就更能說服觀賞者。 ❷圖中的除雷滾輪也黏了一層厚厚的泥巴，蓋住了這個構造的細節，不過這種緊密的感覺以及資訊量，也讓人自然地想像出這項裝備實際運作的樣子。 ❸泥土不會只有一種顏色，乾掉的泥土會比較亮，摻雜了一些雜物的泥土會比較暗，不同的色調可營造不同的特色。要注意的是，泥土在不同的車體部位會有不同的質感，例如轉輪、履帶、車體後方的泥土模樣都不同。

堆在車體上方的泥土質感

ⓐ這次為了營造質感，使用了舊化膏。較大的顆粒是以毛筆噴撒，之後再以稀釋液溶掉邊緣的舊化膏，讓這些顆粒的邊緣向外暈開，營造更加自然的泥巴質感。 ⓑ這是利用色粉營造相同質感的方法。以壓克力稀釋液製作顆粒，再利用壓克力消光劑固化。此時也會在顆粒的邊緣塗抹一些色粉，柔化顆粒的邊緣。

黏在車體表面的泥土質感

ⓒ這是利用色粉呈現戰車車輪附近的泥土質感。一開始先進行一輪舊化處理，完成舊化所需的底部之後，再於上層營造泥土沾附的質感。主要是在色粉加入極少量的稀釋液，讓色粉變成膏狀之後，再以毛筆塗刷的方式抹上膏狀的色粉。等到膏狀的色粉乾燥後，再利用毛筆暈開塊的部分，藉此營造與底層融為一體的質感。 ⓓ舊化處理結束後，需要利用專用的固定液讓這些泥土牢牢黏在模型表面。

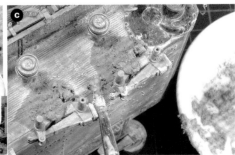

將照片落實在模型上

剝落

CHIP

讓塑膠材質看起來與實物無異的絕招

剝落處理是能讓塑膠模型看起來像是鋼鐵材質的技巧，也是製作戰車模型的經典技術，但實車的剝落痕跡必須在一定的條件之下才會發生。雖然剝落處理是很簡單的技巧，但必須觀察實車的狀況，再於模型忠實重現，才能創造層次更為豐富的效果。

/ Adam Jones, Ph.D.

剝落首先該看這個部分！

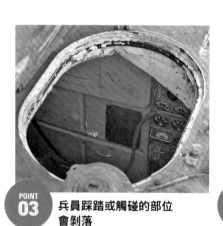

POINT 03 兵員踩踏或觸碰的部位會剝落

塗層會剝落一定有理由。比方說，供兵員出入的艙蓋構造，附近一定會因為摩擦而出現剝落的痕跡。大家不妨以「該在模型何處施加剝落處理比較有效果」的切入點觀察實車吧。

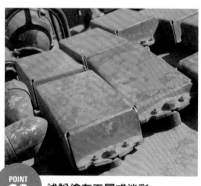

POINT 02 述說塗布工層或迷彩塗裝順序的剝落處理

在塗層有很多層的情況下仔細觀察剝落的部分，有時會發現下層的顏料外露，尤其要特別注意迷彩塗裝的剝落情況。

POINT 01 不要忘記剝落處理是為了讓下層素材的顏色外露

塗層剝落之後，素材就會露出原本的顏色。除了會露出鐵的顏色，還可能會露出鋁、樹木、橡膠的顏色，所以請先放下剝落處理等於鐵的顏色這種成見，仔細觀察實物的狀況再開始進行剝落處理。

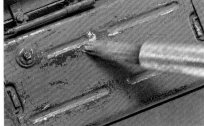

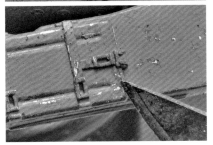

在模型底漆的上方利用 Mr.Silicone Barrier 離型劑或定型噴霧進行剝落處理，就能營造與實物相同的質感。要注意的是，施加剝落處理的位置以及剝落的程度，都必須參考實物的狀態。如果能夠連底漆的部分的注意到，就能營造更逼真的質感。

確定實車有哪些部分剝落之後，輪廓就大致成形了。也就是說，會知道大部分都是細節的輪廓或邊緣的塗層剝落，而且有些剝落的形狀很銳利，有些卻像是線性的傷痕，這部分也很值得關注。

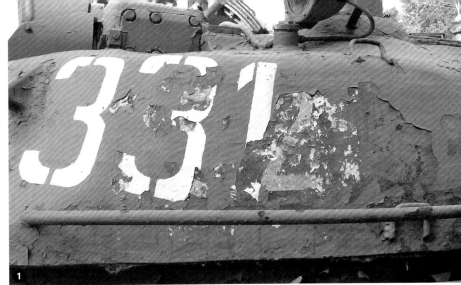

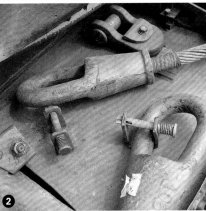

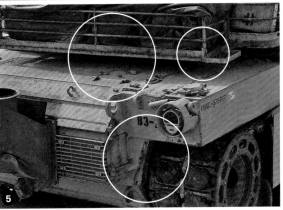

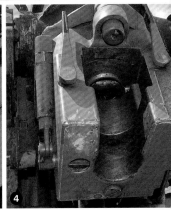

❶ 車輛若是被丟在野外，塗料就會劣化，塗層也會變得斑駁，甚至下層的塗料或車體編號都會外露，能一窺這台車輛的歷史。❷ 這是因為剝落才能仔細觀察塗層的絕佳範例。德軍的三色迷彩或冬季迷彩都有多層的塗層，所以這類剝落也是絕佳的範本。❸ 裝備若是很常使用，塗層都會有剝落的現象。拖繩的鉤環或千斤頂都是施加剝落處理的絕佳位置。❹ 從這張照片就可以知道，細節的邊角是非常適合施加剝落處理的位置，而且四個角落的剝落程度更是明顯，也非常值得注意。❺ 大家可以先記住哪些車輛的塗層比較容易剝落，哪些比較不容易剝落。比方說，曾在波斯灣戰爭大戰身手的 M1 艾布蘭戰車的剝落程度很嚴重，但後續的車輛卻很難看到剝落的痕跡，所以依照車輛決定剝落處理的強度也是非常重要的。

與剝落處理關係密切的美軍塗料相關資訊

波斯灣戰爭爆發之際，許多美國海軍陸戰隊的戰鬥車輛都為了當下的緊急狀況，進行了迅速而簡單的塗裝，因為 CARC 塗料這種化學試劑塗料的存量不夠，因此在波斯灣戰場上奔馳的 M1 艾布蘭戰車也出現了許多剝落的部分，失去現役戰車應有的亮麗感，全車的質感在極短的時間之內，變成服役多年的模樣……。這

是因為有時會以量販店買來的噴罐快速噴上最後一層漆。在砂漠行駛時，轉輪會被沙子一再磨，所以很常看得到下層的綠色塗料，也常看到處處生鏽的車輛。塗層會隨著服役的環境剝落，而且塗裝的方式也會導致塗層受損的速度變化，這

【美國陸軍中士布蘭特．沙維亞】

蘇維埃軍隊 T-72 AV 主力戰車（Mod.1985）
Trumpeter 1／35
塑膠射出模型套件
未稅9800日圓
Interallied http://www.interallied.co.jp
製作、撰文／平井 真

在實物與模型之間，猶如雙面刃的剝落處理

呈現斑駁塗裝的技巧稱為剝落處理。近年來，除了AFV之外，有許多卡通人物模型也會進行剝落處理，這項處理也慢慢地成為玩家熟悉的舊化處理之一，也能有效地為模型營造長期使用的年代感。剝落處理的一大特徵在於模型的質感會有明顯的改變，但反過來說，這種既簡單又有趣的處理有時會弄巧成拙，徒增過度加工的風險，此時實車的資料就能幫助大家避開這類失誤，拿捏剝落處理的強度。在製作模型時，了解實車的狀況當然比完全沒看過，只憑空想製作來得有利，而且實車資料也能幫助我們擴展想像力。我在進行

剝落處理之前，都會先參考實車資料，決定剝落處理的強度，而且剛開始的時候，我會不斷提醒自己不要過度加工，差不多會在覺得「這樣的剝落程度似乎有點不夠」的狀態下收手，等到第一輪的剝落處理完成後，再依照整體的情況進行局部加強。剝落處理是很有趣的步驟，所以有不少人一不小心就會過度加工。為了避免這樣，建議大家一邊觀察整體的情況，一邊小心謹慎地處理，如果覺得剝落的程度有點過頭，可利用基本色修補。

要多忠實地重現實車的狀況，取決於模型玩家的想法。是要追求逼真感？還是要重視模型的質感？這種反覆試作的過程可說是舊化處理的樂趣與精髓吧。

【平井 真】

CHIP
將實物視為
製作模型的範本

令人意外的是，能做為剝落處理範本的實車並不多，因為大部分的剝落質感都很不普通，很難找到適合的實例。不過，長年在極限環境下服役的俄羅斯戰車T-55、T-62或T-72就是非常適合的題材。這次也根據最適當的實車資料，徹底重現T-72的斑駁質感。

T-72A Mod 1985 MBT

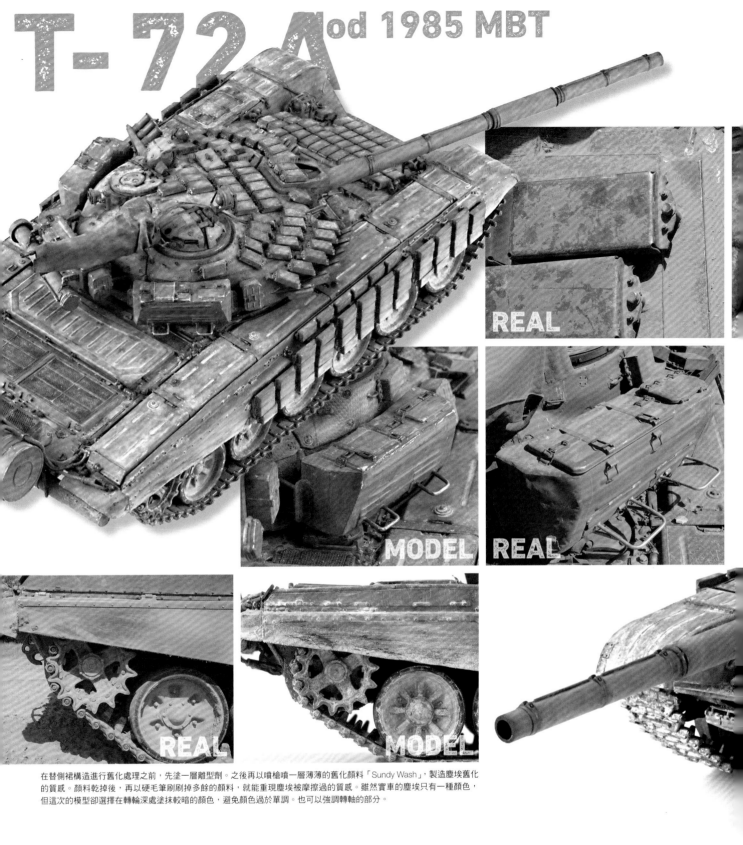

REAL

REAL

MODEL

REAL

REAL

MODEL

在替側裙構造進行舊化處理之前，先塗一層離型劑。之後再以噴槍噴一層薄薄的舊化顏料「Sundy Wash」，製造塵埃舊化的質感。顏料乾掉後，再以硬毛筆刷刷掉多餘的顏料，就能重現塵埃被摩擦過的質感。雖然實車的塵埃只有一種顏色，但這次的模型卻選擇在轉輪深處塗抹較暗的顏色，避免顏色過於單調。也可以強調轉軸的部分。

3 戰車的側裙構造常常會有被泥土摩擦的細微傷痕，而這部分可利用壓克力稀釋液融化基本色的綠色，讓底層的橡膠色透到上層來製作。如此一來，就能與刮掉塗層的斑駁處理形成不同的質感。

2 刮除塗層，讓剛剛塗好的底色露出來。只要是又硬又尖的物品，都能用來刮除塗層，但要注意的是，太尖的物品有可能會刮傷塑膠。最後可利用2B鉛筆替邊緣的部分營造金屬感。

1 塗一層底灰之後，可依照鐵、鋁、橡膠這些材質的差異替每個構造上漆。這次使用的塗料是適合作為塗層的模型專用硝基漆。之後還要完整地塗一層離型劑。

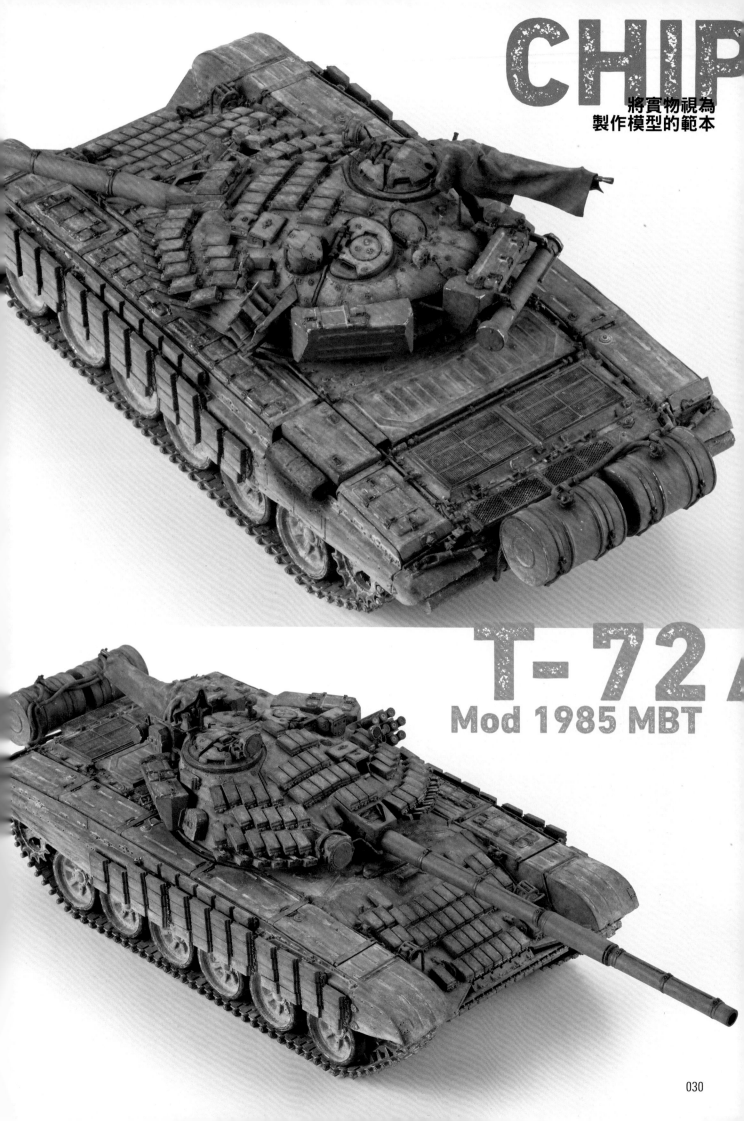

CHIP

T-72A
Mod 1985 MBT

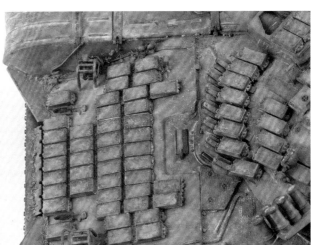

1 全體布滿塊狀爆炸式反應裝甲（ERA）就是這台車輛的特徵，但仔細觀察就會發現，下層的綠色仍有明暗的差異。 **2** 替車體增添傷痕或是讓底漆露出來，就能讓觀眾了解這部分是由什麼材質製作的。 **3** 即使是排列正齊的爆炸式反應裝甲，在色調上也會有些差異。重視這些差異，就能做出漂亮的模型。 **4** 卡在引擎蓋凹凸之處的砂子或植物碎片都能讓模型顯得更加逼真。 **5** 側裙後端是非常適合進行舊化處理的部分。 **6** 製作新的刮痕，或是充滿油漬的刮痕，會比生鏽的刮痕更能暗示這台戰車是可以行駛的。 **7** 就算只是單品作品，也可透過轉輪與履帶這些構造的舊化處理，說明這台戰車在哪些地面或環境奔馳。

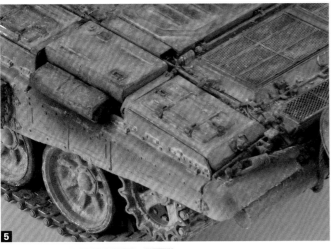

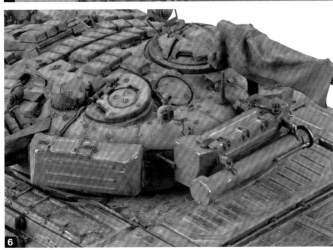

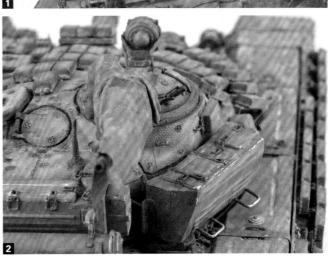

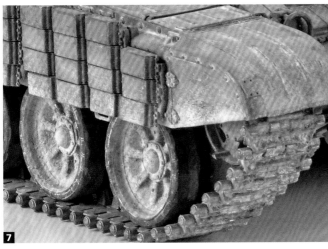

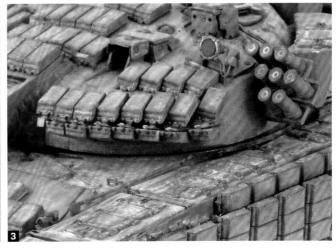

平井真
Makoto HIRAI　●現居愛知縣。2015年於P98介紹的「KIYA模型大賽」獲得「Grand Master」大獎。之後便利用許多國外的技巧或材質製作出許多優質作品並公開發表。

泥土吸水就變成泥巴，質感也會隨著含水量的多寡
而不同。如果是液態的泥水，色調會比較亮，如果
是膏狀的泥巴，色調就比較暗。從這張照片也可以
發現，泥巴的質感可說是非常複雜與多變。

雖然泥巴就是含有水氣的泥土，但其實泥巴也分成很多種，
有些乾燥的速度很快，有些卻很慢，而且色調還會因為乾燥
速度而有所不同，所以要忠實地呈現泥巴的質感，需要高度
的技巧與經驗。在製作情景作品時，這道賦予車體各種搶眼
變化的舊化處理可說是不可或缺的步驟，但到底該怎麼進
行，才能營造更加逼真的效果呢？

REAL DIRT CUT

營造逼真感的捷徑
泥 MUD

該如何忠實重現最具代表性的重度舊化質感？

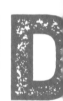

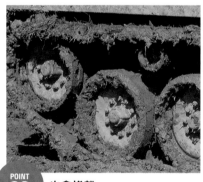

POINT 03

也會摻雜雜草或小石頭

圖中是常見的汙泥，而這類汙泥的水分含量介於前兩
者之間。要注意的是，轉輪的橡膠與履帶的接觸面，
幾乎都沒有汙泥沾附。

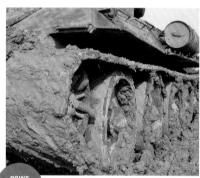

POINT 02

水氣較少時，泥巴的黏性就會增加，也會變得比較厚實

反之，若是水氣較少的泥巴，就會像照片一樣牢牢地
黏在車體表面。假設像圖中這樣黏在轉輪上面，就會
讓這類行駛構造承受極大的負擔，這也是造成機械固
障的原因，所以有必要清掉這些泥巴。

POINT 01

水氣一多，就看不出質感，也顯得不那麼厚實

含有大量水氣的泥巴會變成泥水，而這種泥水形成的
汙垢很像是以噴槍塗布的汙垢，只是少了立體感以及
質感而已。

泥巴首先該看這個部分！

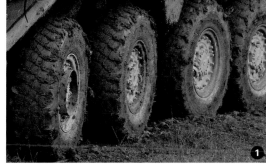

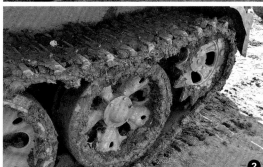

① 輪式車輪的附著情況大概是這樣。車輪踏面通常會累積很多泥巴，但側面卻不太會黏泥巴。 ② 黏度較高的泥土也會混入一些雜物，例如小石頭、雜草都很常卡在履帶或轉輪上。 ③ 擋泥板、車體上方或砲塔前方也常有泥巴沾附，而這些都是因為兵員常踩踏這些部位所導致。與裝在車體表面，用於辨識敵我的識別帶之間的反差，是讓模型更漂亮的重點。 ④ 附著在車體表面的泥巴不會都長得一樣，觀察實車就會發現，有些部位的泥巴很粗糙，有些卻很細緻。

思考泥巴特別容易沾附在某些位置的原因

不論天氣如何，戰鬥與訓練都會如期進行。在雨天進行作戰訓練時，車體表面會沾附更多汙泥，也會呈現更多複雜的質感。這些汙泥會對履帶式車輛造成各種問題，履帶也比輪胎更容易沾附汙泥，有時這些汙泥會導致轉輪的履帶脫落，所以為了讓履帶表面的泥巴更容易掉落，常會將側裙構造拆掉。關於這點，翻回第16頁，

看看布雷德利戰車的照片就不難明白。比起防禦力，這是更重視移動力的選擇，以避免戰車在戰場上不能動彈。

質感如黏土般厚實的泥巴除了會黏在履帶接觸地面的部分，還很容易黏在轉輪的凹陷處，以及車輪的踏面，尤其長期在泥濘的地面奔馳的話更是如此。比起砂子，質感近似泥土的泥巴的含水時間更長，黏

在車體的時間也更久。泥巴舊化處理的重點在於與該車輛的行駛地區相符，而其他的舊化處理也必須符合這個原則，也要記得不同位置的泥巴，乾燥的速度也不一樣。

【布蘭特·沙維亞】

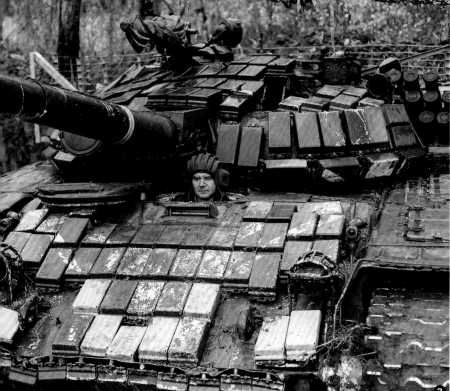

將照片落實在模型上

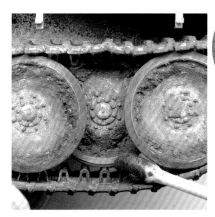

撥掉多餘的泥巴

塗好泥巴之後，也需要稍微整理一下。將轉輪的橡圈或履帶的誘導齒這類可動構造的泥巴撥掉一些，讓泥巴舊化的效果更有層次與張力。

利用補土增厚泥巴的質感

也可以在車體表面塗抹補土，營造泥巴的質感。這是預先在車體塗抹材質，營造分量感的方式。

將沙子拌入膏狀素材，增加厚實感

將沙子拌入舊化膏可營造厚實感，也能當成泥巴抹在車體表面。該如何呈現這種厚實感是泥巴舊化處理的重點。

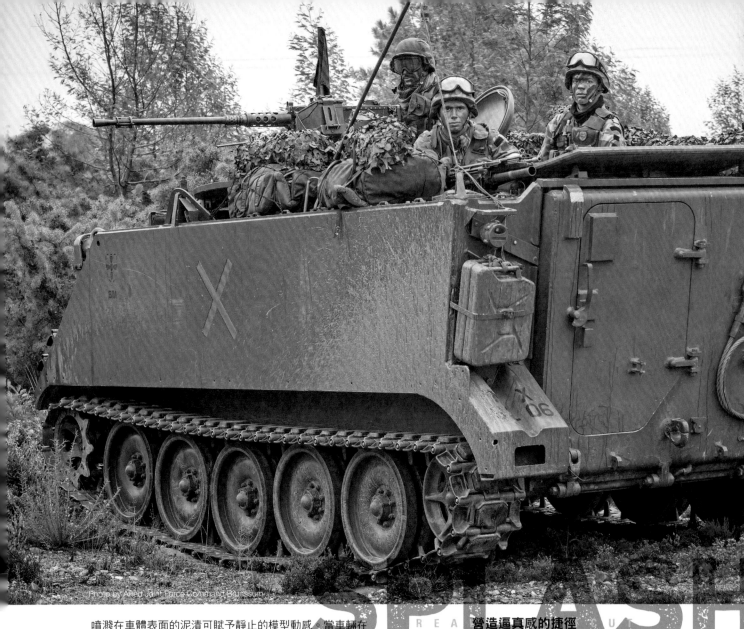

Photo by Allied Joint Force Command Brunssum

噴濺在車體表面的泥漬可賦予靜止的模型動感。當車輛在泥濘的地面奔馳時，泥水一定會噴濺在車體表面，而要在模型表面創造相同的噴濺效果時，該注意哪些事情呢？接下來就為大家一一介紹，但最重要的莫過於觀察實物的車輛。只要了解箇中原理，就自然會知道該在哪些位置進行這項處理，也會知道如何重現噴濺的痕跡。

營造逼真感的捷徑
噴 濺

以視覺效果重現車輛動感的多功能舊化處理

噴濺首先該看這個部分！

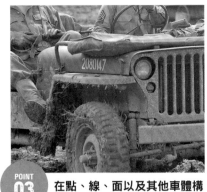

POINT 03

在點、線、面以及其他車體構造呈現不同質感的飛沫形狀

即使是同一台車，每個位置的噴濺痕跡也不盡相同。比方說，擋泥板表面的泥巴與車體前方的泥水都是噴濺痕跡，但附著的方式都不一樣。

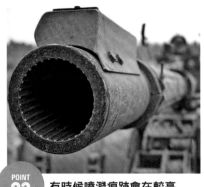

POINT 02

有時候噴濺痕跡會在較高或意想不到的位置出現

當車輛以不同的速度、不同的路況行駛時，泥水噴濺的狀況也都不一樣，有時候連砲管前端這種位置較高的地方都會被泥水噴到。

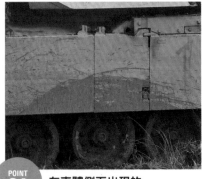

POINT 01

在車體側面出現的非飛沫狀噴濺痕跡

當戰車走過水窪這類地形之後，側裙的部分就會如圖中一樣，出現扇狀的泥水噴濺痕跡，一眼就能看出這是由轉輪帶起的噴濺痕跡。

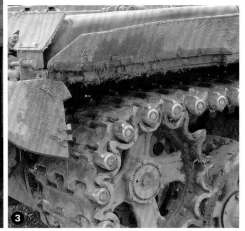

進行處理的時機與飛沫大小的重要性

大家先在其他的位置試一下，
才能更有把握地進行這項處理。

重現泥水噴濺的作業可說是萬能的舊化處理，因為能讓觀眾直接從外觀了解車輛的行駛方向與速度。泥水噴濺也有基本規則。當車輛的行駛速度較快，飛沫的顆粒就會變大。第一次世界大戰的Mk．Ⅳ戰車只能以時速5公里的速度行駛，而M1艾布蘭戰車卻能以時速60公里的速度在戰場奔馳，所以飛沫的顆粒也比Mk．Ⅳ戰車大得多，甚至還會噴到位置較高的車體構造上。飛沫的大小或是噴濺的程度在不同的速度之下會有明顯的差異，但履

帶或輪胎這類車輛的動力構造卻不會有什麼明顯的改變。基本上，會出現噴濺痕跡的位置是車體下方、後圍板與起動輪的周圍。此外，在模型進行噴濺舊化處理時，要特別注意噴濺舊化處理的痕跡。記得一邊參考實物的照片，一點一滴在模型進行這項處理。噴濺的範圍與強度不太容易控制，建議

眾直接從外觀了解車輛的行駛方向與速度。泥水噴濺也有基本規則。當車輛的行駛速度較快，飛沫的顆粒就會變大。第一次世界大戰的Mk．Ⅳ戰車只能以時速5公里的速度行駛，間點。可以的話，先把貨物、工具與其他要放在車輛上面的道具放好，再進行這項舊化處理。這是為了避免這些貨物與工具只有基本的塗裝，沒有噴濺舊化處理的痕跡。記得一邊

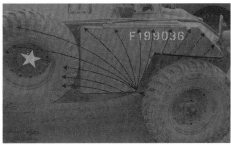

© Allied Joint Force Command Brunssum

❶ 這是車體前方的泥水噴濺痕跡。可以發現只有前方的邊緣特別髒，這是因為在行進時濺上來的泥水與履帶捲上來的泥巴疊在一起的關係。 ❷ 從圖中可以發現，雖然車體沾附了大量飛沫，但其實這些飛沫是由好幾層細緻的泥水疊成。泥水的水氣較多，所以飛沫與較濃稠的泥汙都會附著在車體表面。 ❸ 這是擋泥板堆了厚厚泥巴的例子。由於是水分含量不高的泥巴，所以才會顯得如此厚實。

將照片落實在模型上

隨著輪胎旋轉而噴濺的飛沫

一如前述，泥水不會朝著固定的方向噴濺。以右側的照片為例，泥水都是以某個中心點向外沿著拋物線噴濺。噴濺的方向之所以會如此，是因為輪胎的旋轉，從左側照片也可以發現泥水噴濺的方式。只要應用這項法則，就能在其他車輛重現逼真的噴濺痕跡。

VERY GOOD

加上垂直的痕跡，營造真實感

除了飛沫之外，在車體追加垂直流動的泥水痕跡可進一步營造逼真的感覺。若能多疊幾層泥水噴濺的痕跡，整個舊化處理就會顯得更有層次。

GOOD

飛沫的大小與符合比例尺

適當大小的飛沫才能營造正確的效果。除了噴濺舊化處理之外，其他的舊化處理也必須重視比例，才能營造更加逼真的質感。

NG

飛沫太大就不逼真

以濺鍍法（Sputtering）進行噴測舊化處理的時候，盡可能不要讓飛沫太大，否則就會不夠逼真。記得時時提醒自己是在製作比例尺1/35的模型。

油漬

滲油是戰車活著的證據

不管是哪個時代，車輛要行駛就需要機油與燃料。把油漬舊化處理形容成重現車輛激烈行駛造成的傷害或許有些誇張，但漏油的確是車輛仍然活著的證據。雖然漏油已是經典的舊化處理之一，但接下來讓我們一起確認一下，該在哪些部位重現油漬，以及該如何在車體表面施加油漬吧。

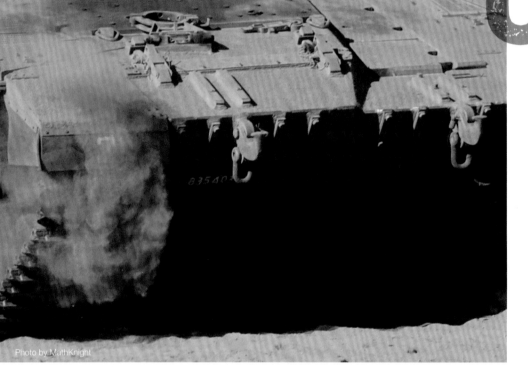

Photo by MathKnight

雖然車輛表面會附著燃料或整備所需的機油，但這也是車輛仍在服役的證據。從照片可以發現，車體前方的上半部有一些油漬，而這些油漬應該是在維護砲管的時候，從砲管滴下來的。

油漬首先該看這個部分！

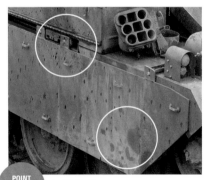

POINT 03

如飛沫般
噴得到處都是的斑點

從這張照片可以看到機油噴得裝備到處都是的樣子。在模型上很常看到這種油漬，卻很少能從實車照片看到這種情況。

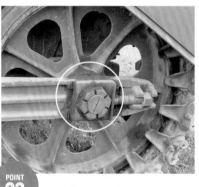

POINT 02

緩緩滲出的油漬

轉輪這類可動部分會使用黏度較高的維護專用潤滑油。從這張照片可以看到轉輪的基部與每顆螺絲都有油漬。

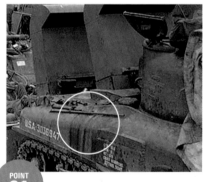

POINT 01

緩緩往下流的條狀汙漬

從加油孔往下流的條狀燃料汙漬。感覺這台車常直接從攜油桶往加油孔倒油，所以車體側面才會有條狀油漬。這種油漬也很常在二次世界大戰的照片看到。

不管是哪個時代，軍用車輛都會使用大量的機油、潤滑劑與燃料。每天用於訓練的車輛在保養完成後，沒過幾天，轉給時漏油也會造成油漬，補給時漏油也會造成油漬。現在的美軍將漏油程度分成三級，第一級是加油孔附近滲油的程度，這種情況算是比較沒那麼嚴重；等級二則是明顯漏油，但還不會漏到其他部位的程度；第三級則是漏油漬到周圍與其他部分的程度。等級二與等級三是必須維修的狀態。除了美軍之外，現代軍隊也採用了這套分級制度。在進行PMCS這套預防維護作業時，會將指定的照片可以發現，史崔克裝甲車裝載了咖啡色NATO燃料桶，而桶子裡的柴油正往車子的輪胎附近滲漏，並造成了一些塵埃汙漬。機油具有一定的黏性，通常不會像這樣滲漏，但⑤這種轉輪因為使用了大量的機油，所以機油會順著滲出來的機油維護，也常從鈑件縫隙滲出來。③可動部分都會使用機油維護，也很常從鈑件縫隙滲出來。④從照片可以發現，放在車體側面雜物架的攜油桶正在漏油。這些燃料緩緩地往車體下方流成一條直線。配置在後方的攜油桶也一樣在漏油。順帶一提，車體下方的箱狀構造是燃料槽，但加油孔附近沒有油漬。力往外滲開，所以一眼就能發現漏油。若漏油漏到這種程度，就有必要清潔與維護了。
【美國陸軍中士布蘭特‧沙維亞】

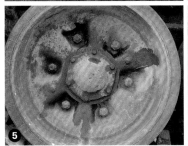

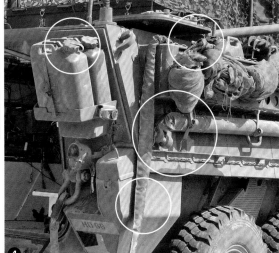

❶從備用燃料槽下方滲出來的燃料與塵埃融合後，油漬的顏色會變得更深，而且質感也會變得更多元。 ❷這是車體下方漏油，滴到底盤的照片。機油會在底盤水平流動之外，也很常在溶接的接縫水平暈染開來。 ❸可動部分都會使用機油維護，也很常從鈑件縫隙滲出來。 ❹從照片可以發現，放在車體側面雜物架的攜油桶正在漏油。這些燃料緩緩地往車體下方流成一條直線。配置在後方的攜油桶也一樣在漏油。順帶一提，車體下方的箱狀構造是燃料槽，但加油孔附近沒有油漬。 ❺轉輪的車輪轂也有潤滑油外滲的情況。雖然油漬都是呈放射狀向外擴散，但是卻很不規則與扭曲，也值得我們多觀察。

將油漬拆成一層層，就能看出構造

製作油漬時，必須先釐清油漬是在何時附著，因為油漬的種類非常多，其中包含滲出來的油漬或是滴下來的油漬。將各種汙漬分層塗抹，就能讓油漬顯得更加逼真。

噴得到處都是的油漬
▼
滴下來的油漬
▼
滲出來的油漬
▼
車體表面的塵埃

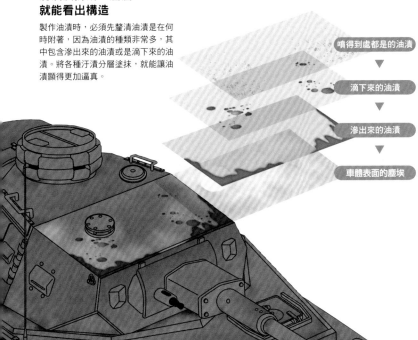

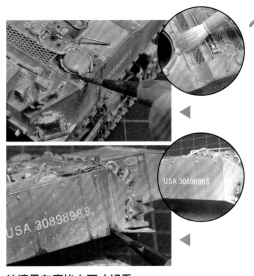

油漬疊在塵埃上面才好看

就上方的照片而言，是先塗完色粉再加上油漬，而下方的照片則是先利用噴槍噴附壓克力顏料，接著塗一層色粉再加上油漬。在色粉加上一層油漬，能讓油漬更有質感與逼真。

陸上自衛隊90式戰車
TAMIYA 1／35
塑膠射出模型套件
未稅3900日圓
⑩ TAMIYA ☎ 054-283-0003
製作、撰文／加瀨Yuuki

別只憑想像製作模型！

了解實車再著手製作的重要性

只憑想像製作的作品，
與仔細觀察後「忠實」重現實車質感的作品之間會有多少落差？
就讓我們以90式戰車比較看看吧。

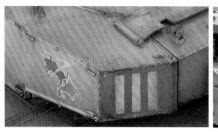

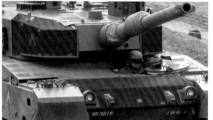

只憑想像製作

在此為大家介紹只憑想像製作AFV模型的時候，常犯的9個錯誤。首先讓我們看看在對實車一無所知的情況下製作的負面教材吧。

1 進行剝落處理的位置

90式戰車的車體與砲塔前方都是特殊裝甲「複合裝甲」。雖然這是一種內裝式模組裝甲，但為了不讓人從裝甲接合處得知特殊裝甲的種類，在外層安裝了掩人耳目的帆布。照片裡的紅色部分就是安裝了帆布的部分，而這個部分的塗裝不會剝落，也不會露出裝甲的金屬色。這是90式戰車才有的特殊情況。

2 OVM的顏色

車外裝備品（OVM）通常會塗成OD色（橄欖色）或暗綠色，但也有與車身一樣塗成迷彩色的例子。就算塗裝剝落，露出木頭材質，也不會塗透明漆修補。

3 車體側面的汙漬狀況

當戰車與較低的護欄摩擦，或是進入泥沼地形，有時會只有側裙的下半部沾到汙泥。可是在下雨天的時候高速衝進泥濘的話，除了側裙之外，整個車體側面都有可能被噴滿泥巴。在這些泥巴乾燥之後，整個車體側面就會整面變成白色（若以顏色比喻，就是淺黃色〈buff〉或沙黃色〈tan〉）。在製作模型時，車體該多髒是很難拿捏的部分。此外，擋泥板通常是以柔軟的橡膠製作，所以在車輛行駛時會不斷地振動，髒汙也很容易被抖落，所以就算沾上灰塵，也只會是薄薄一層，不會像圖中這樣沾滿灰塵。

4 砲身、同軸機槍的碳漬

砲口與機槍槍口附近，多少都會有碳漬……會有這種想像的都是外行人（？）。在高溫完全燃燒下的120mm戰車砲彈在發射時，會造成強烈的衝擊，砲口前方的塗料有可能會因此被噴飛，但這個部位絕對不可能會沾到碳漬。機槍槍口附近則通常會因為射擊時的火焰而燒得焦黑。

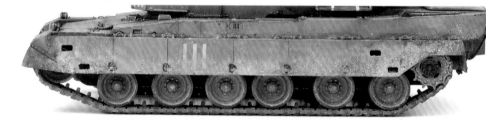

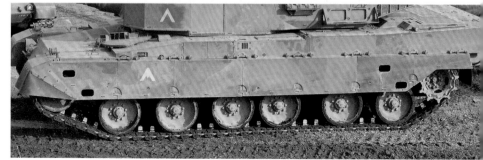

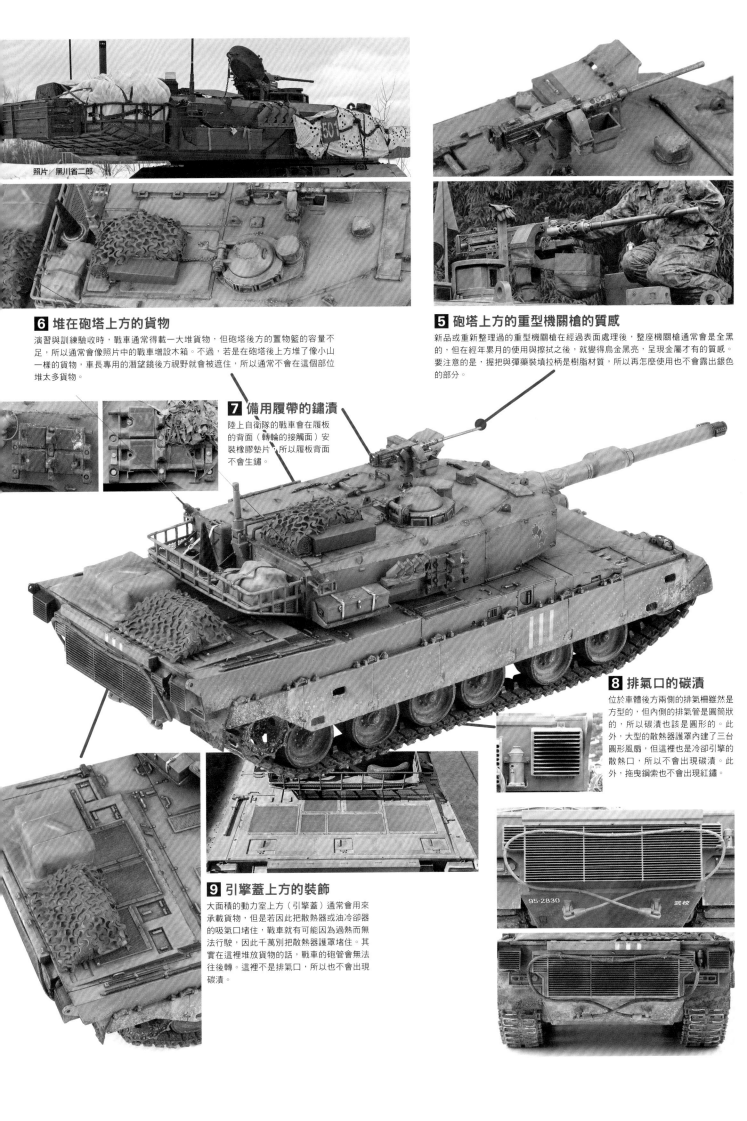

照片／黑川省二郎

6 堆在砲塔上方的貨物

演習與訓練驗收時，戰車通常得載一大堆貨物，但砲塔後方的置物籃的容量不足，所以通常會像照片中的戰車增設木箱。不過，若是在砲塔後上方堆了像小山一樣的貨物，車長專用的潛望鏡後方視野就會被遮住，所以通常不會在這個部位堆太多貨物。

5 砲塔上方的重型機關槍的質感

新品或重新整理過的重型機關槍在經過表面處理後，整座機關槍通常會是全黑的，但在經年累月的使用與擦拭之後，就變得烏金黑亮，呈現金屬才有的質感。要注意的是，握把與彈藥裝填拉柄是樹脂材質，所以再怎麼使用也不會露出銀色的部分。

7 備用履帶的鏽漬

陸上自衛隊的戰車會在履板的背面（轉輪的接觸面）安裝橡膠墊片，所以履板背面不會生鏽。

8 排氣口的碳漬

位於車體後方兩側的排氣柵雖然是方型的，但內側的排氣管是圓筒狀的，所以碳漬也該是圓形的。此外，大型的散熱器護罩內建了三台圓形風扇，但這裡也是冷卻引擎的散熱口，所以不會出現碳漬。此外，拖曳鋼索也不會出現紅鏽。

9 引擎蓋上方的裝飾

大面積的動力室上方（引擎蓋）通常會用來承載貨物，但是若因此把散熱器或油冷卻器的吸氣口堵住，戰車就有可能因為過熱而無法行駛，因此千萬別把散熱器護罩堵住。其實在這裡堆放貨物的話，戰車的砲管會無法往後轉。這裡不是排氣口，所以也不會出現碳漬。

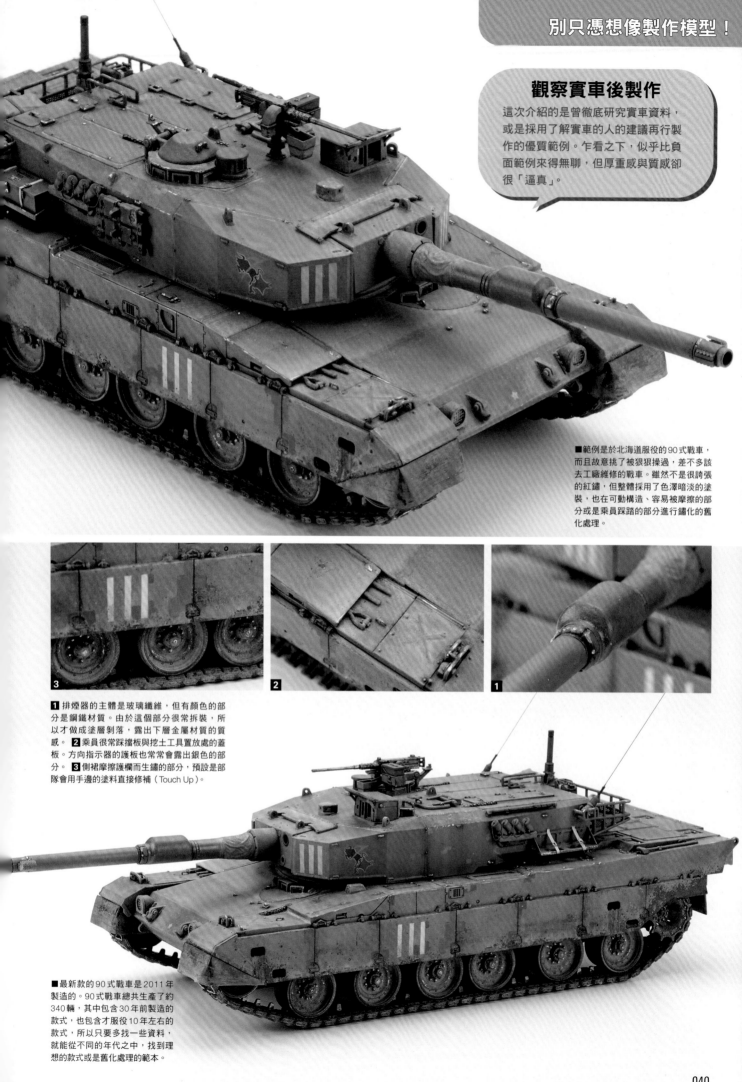

觀察實車後製作

這次介紹的是曾徹底研究實車資料，或是採用了解實車的人的建議再行製作的優質範例。乍看之下，似乎比負面範例來得無聊，但厚重感與質感卻很「逼真」。

■範例是於北海道服役的90式戰車，而且故意挑了被狠狠操過，差不多該去工廠維修的戰車。雖然不是很誇張的紅鏽，但整體採用了色澤暗淡的塗裝，也在可動構造、容易被摩擦的部分或是乘員踩踏的部分進行鏽化處理的舊化處理。

1 排煙器的主體是玻璃纖維，但有顏色的部分是鋼鐵材質。由於這個部分很常拆裝，所以才做成塗層剝落，露出下層金屬材質的質感。 2 乘員很常踩擋板與挖土工具置放處的蓋板。方向指示器的護板也常常會露出銀色的部分。 3 側裙摩擦護欄而生鏽的部分，預設是部隊會用手邊的塗料直接修補（Touch Up）。

■最新款的90式戰車是2011年製造的。90式戰車總共生產了約340輛，其中包含30年前製造的款式，也包含才服役10年左右的款式，所以只要多找一些資料，就能從不同的年代之中，找到理想的款式或是舊化處理的範本。

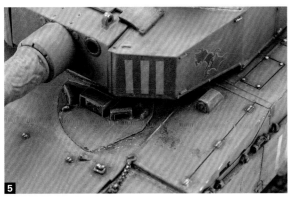

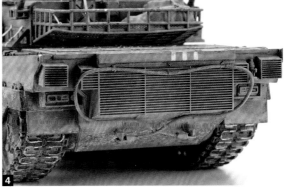

4 這是沾滿油與塵埃的拖曳鋼索。這次故意讓鏽化的痕跡不那麼明顯，也讓排氣孔百葉窗的部分沾附了圓形的柴油汙漬。反觀，散熱器護罩的髒汙就沒那麼明顯。在柏油路、泥土路或雪地奔馳時，履帶的踏面都會露出底層的金屬。 **5** 從圖中可以看到駕駛艙艙蓋往上突出了一定的厚度，是往左側翻開的構造。艙蓋背面與車體上方的塗裝因為摩擦的關係而剝落，有時會以樞紐部分為軸心，畫出一條條同心圓的鏽痕。

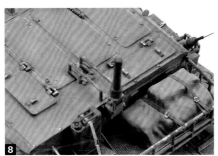

6 垂直面的水會往地面滴落，但水平面的水或雪都比較容易堆積，這應該不會太難想像才對，所以水平面的鏽化處理就算面積較少，也能營造更逼真的質感。 **7** 砲手每次上下車的時候，鞋子或是衣服都會摩擦砲塔的左肩，所以這部分的塗裝也比較容易剝落。有時會只有這一面塗上暗紅色的防鏽塗料。艙蓋的把手也會塗上防鏽塗料。 **8** 演習所需的裝備或是貨物通常不會凌亂地東放西放，而是會堆在一起，再以防水罩或車罩蓋住，之後再以避免貨物散開或掉落的橡膠貨物帶或範例使用的車用捆綁帶固定。

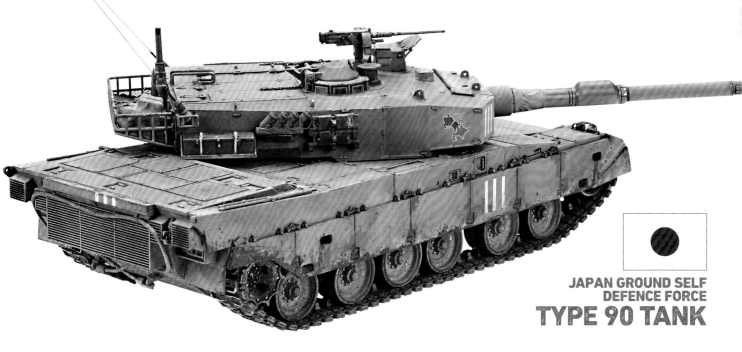

**JAPAN GROUND SELF
DEFENCE FORCE
TYPE 90 TANK**

製製作仿真AFV模型時的重點應該是如何營造「逼真的質感」對吧？對實車的熟悉程度將決定作品的「逼真程度」，若只憑想像製作，不僅無法營造「逼真的質感」，還有可能做出俗濫的作品。若想了解實車，詢問相關人士是最快的方法，但不是每個人都有這種管道，所以可先閱讀實車的資料，或是透過網路收集相關的資訊，以及直接去可以觀察實車的地方參觀。

那麼，身為前陸上自衛隊戰車乘員的模型玩家又看到了哪些問題呢？

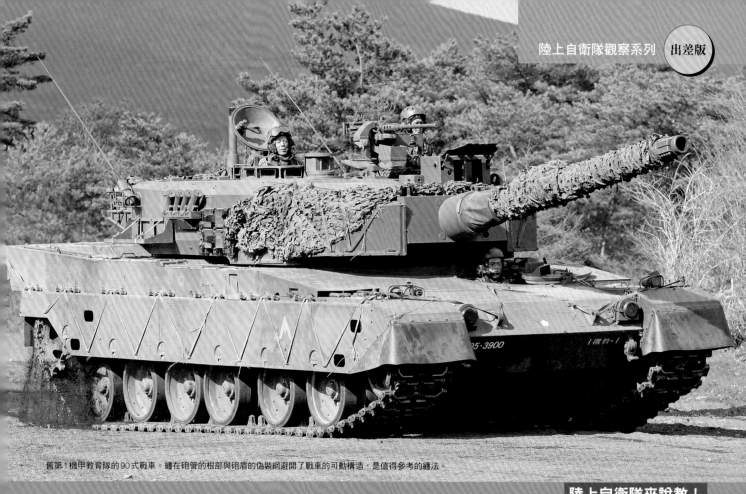

舊第1機甲教育隊的90式戰車。纏在砲管的根部與砲盾的偽裝網避開了戰車的可動構造，是值得參考的纏法。

熟悉實物的功能，了解各項構造的運作方式！

這次針對本書的主題採訪了曾為陸上自衛隊戰車中隊長與普通科中隊班長的兩位模型玩家，請教這兩位前裝甲車乘員對戰車模型有哪些想法，以及戰車模型有哪些缺點。

照片、編排、撰文／浪江俊明
（※照片與內文未直接相關）

——感謝陸上自衛隊的前戰車中隊長千歲先生以及前普通科中隊班長惠庭先生（皆為假名）接受這次的訪問。配合本書的主題，想請教兩位在看到戰車模型的時候，有沒有發現一些「真正的戰車才不是這樣」的部分呢？

千歲　我想大概就是，模型雖然不會動，但應該在實物的構造與功能這塊多花點心思設計吧。比方說，在砲台纏上偽裝網的時候，不會從前面到後面包得密不透風，而是會因為射擊的關係，只包住砲台的根部。

惠庭　10式戰車或90戰車的砲台根部都有帆布，74式戰車則有金屬外殼。如果在這些部分纏上偽裝網，砲身因為發射而下沉時，就會干擾到砲盾。

——意思就是要多注意可動構造與這些構造的功能對吧。

千歲　沒錯。行進時，戰車的車長潛望鏡與砲手潛望鏡子不可能是關著的。砲手座雖然沒有朝向前方的潛望鏡，但會利用瞄準裝置觀察與監控前方。如果瞄準裝置的蓋子關著，戰車等於是在車長的眼睛被遮住的情況下行駛。

惠庭　機關槍（同軸機槍）或直接瞄準鏡的蓋子蓋著也是相同的情況。演習時，通常會拿

千歲　對於曾經搭乘過戰車的人而言，會很在意車窗與潛望鏡上面的髒汙。為了確保視野清晰，瞄準裝置的玻璃通常會擦得很乾淨。此外，若在砲塔後方放一堆東西，就會遮住車長潛望鏡的後方視野，所以就算得載很多東西，還是會注意堆放的方式，以免遮住車長後方的視野。

惠庭　如果是工作的話，常有人會把攜油桶或備品箱的架子裡。如果不小心弄丟固定的架子，應該還是會綁著代替的繩子。明明在堆了一堆箱子的時候會綁上帶子，但不可思議的是，只有架子沒有綁帶子。

千歲　就算拿掉攜油桶，固定帶還是放在架子裡。為了避免堆在車上的貨物因為行進的振動而發出「嘎噠嘎噠」的噪音，通常會將這些貨物收在木箱裡，或是鋪一

掉蓋子，演習結束之後，則會立刻裝回去。除了射擊之外，直接瞄準鏡也很常用來觀察狀況。

千歲　對於曾經搭乘過戰車的人而言，會很在意車窗與潛望鏡上面的髒汙。為了確保視野清晰，瞄準裝置的玻璃通常會擦得很乾淨。此外，若在砲塔後方放一堆東西，就會遮住車長潛望鏡的後方視野，所以就算得載很多東西，還是會注意堆放的方式，以免遮住車長後方的視野。

惠庭　攜帶油桶或水桶直接放在引擎蓋或砲塔也有點奇怪。

千歲　為了避免堆在車上的貨物因為行進的振動而發出「嘎噠嘎噠」的噪音，通常會將這些貨物收在木箱裡，或是鋪一層毛巾，再用帶子固定。就算

1 偽裝時，會避開車長潛望鏡、砲手潛望鏡與機關槍（同軸機槍）的開口構造。　**2** 砲手都會抓住重型機關槍彈藥箱的蓋子，所以這部分的塗料都會變得亮亮的。此外，乘員上下車的時候，都會坐在砲塔下方的轉角處，所以這部分都會因為被屁股摩擦而露出底漆。　**3** 令人意外的是，把手、側裙的軸承與螺帽通常是會掉漆的部分。　**4** 被起動輪卷起來的雪融化後，會從側裙的腳踏部分以及車體與側裙之間滲出來，讓側裙的外側變得濕濕的，這部分也很值得觀注。

是把貨物亂堆一通的美軍，也會牢牢固定貨物，以免貨物在戰車行進時掉落。

——兩位覺得塗料的剝落或傷痕處理得怎麼樣？似乎有很多人覺得陸上自衛隊的AFV保養得很漂亮。

千歲　那是當然！我們都是依照保養規範細心保養。不過，每台車輛的年分不同，所以會有新舊的差異，全車重新塗裝也是好幾年才一次，所以就算是同一支部隊的戰車，外觀看起來還是會有明顯差異。

惠庭　有些人以為90式戰車都是1990年生產的，但其實最新的90戰車是在2011年生產的，所以兩者有20年的差距。

千歲　戰車的塗膜當然會在服役過程中變薄或剝落。上下車抓握或踩踏的部位、各部位的把手、腳踏、艙蓋的開關握把的塗料都一定會剝落，也會看到防鏽的部位，有時引擎的部分還會露出下層的金屬材質。

惠庭　下層的金屬材質與塗裝部分的邊界會看到底漆的暗紅色，所以艙蓋的開關握把附近，會因為握住握把的拳頭摩擦掉之外，塗裝面也會被拳頭擦出扇型的痕跡。除了塵埃被摩擦，顏色看起來也比較深。

千歲　戰車行進時，乘員都會抓著重型機關槍的槍架、彈藥箱、瞄準潛望鏡，因為在演習場訓練時，戰車會在演習之際劇烈搖晃。所以這些部分的塗裝也從霧面變成亮面，顏色會比較深，有時下層的塗料也會露出來。

——艙蓋或輪式戰車的車門都會被手摩擦出明顯的痕跡對吧？

惠庭　把手、腳踏、艙蓋、側裙的可動部分、承軸、砲塔架都有會生鏽的原因。金屬互相摩擦的部分也很容易生鏽之外，FV（89式裝甲戰鬥車）砲管行軍鎖這類部分雖然是可動構造，但其實沒那麼常使用，所以仔細觀察就會發現這些部分都生鏽了。

千歲　一般來說，可動構造比較容易生鏽，有上漆的部分比較不容易生鏽。不過，我有時會看到與履帶轉輪接觸的面出現塗裝脫落，露出銀白色的作品，或是看到表面有些像是鉛筆塗抹痕跡的作品。陸上自衛隊的戰車通常會在履帶的背面加裝橡膠墊片，所以上述的加工都不太可行，只有10式戰車的C1例外，TAMIYA出產的1／35切代C1模型的履帶背面沒有加裝橡膠墊片。

惠庭　說到履帶，大部分的模型的履帶都塗成黑色或深咖啡色，但實際的情況並非如此。新戰車的履帶通常都是全新的銀鋼色。

千歲　履帶式戰車的履帶只要一段時間不運作，整條履帶就會出現暗紅色的鏽漬，但只要開個30分鐘，這些鏽漬就會脫落。履板與誘導齒的側面、與地面的接觸面都會因為摩擦而露出金屬鉻的顏色。

——這顏色就算是能用肉眼辨識，照片也很難拍出那種金屬的光澤感，很難讓讀者體會這種質感啊。

惠庭　如果仿照實物的顏色，將履帶塗成銀色或鉻色，我覺得整個模型會很像是玩具一樣。我在做模型的時候，都會盡可能讓顏色低調一點，也一定會在砲口塗上黑色，模仿碳化的質感。

千歲　砲口前端的塗料會因發射的衝擊力而剝落，有些車輛的砲口前端甚至只剩下一半的塗料。

惠庭　由於不是柴油的排氣，所以砲身不會沾到碳漬。反之，HSP（99式自155mm榴彈砲）或FV（89式裝甲戰鬥

車）的排氣柵以及旁邊的裝甲板都會沾上黑色的碳漬。

惠庭 明明場景的設定是正在演習，卻貼著全彩顯眼的部隊標誌或是車號印花實在很奇怪，因為演習的時候，通常會利用合板或紙箱膠帶貼住部隊標誌或車號。不過，部隊標誌也有識別敵我雙方的用意，近年來常常做成不是那麼顯眼的黑色。

千歲 就算是模型，不放部隊標誌，換成在訓練或裝檢之際使用的擊板（顯示車號的板子）會比較逼真，也會讓我覺得「這位模型玩家很懂耶」。

—— 對泥巴或塵埃這類舊化處理有什麼特別在意的部分嗎？

千歲 前方擋板的擋泥板若有一層厚厚的泥，實在是讓人很在意啊。

惠庭 側裙的可動部分也是一樣，因為當泥土愈黏愈多，最後就會因為本身的重量或戰車的振動而被抖掉，不太可能會那麼厚。

千歲 泥土也很難黏在橡膠材質上面，可動構造不太可能會黏一堆泥土。

惠庭 我有看過在側裙下緣塗一堆泥土。這點在前後兩邊的擋板都是一樣的。

惠庭 側裙本來就是要避免泥巴飛濺的構造，所以側裙的內側通常會黏一大堆泥巴。

千歲 演習結束，回到基地洗車時，會把側裙翻起來，這時候會有一大堆泥巴「嘩啦嘩啦」地掉下來。

惠庭 讓我們覺得奇怪的例子還有車體前方與後方散熱器護罩的邊緣黏了一定寬度的泥巴。

千歲 因為履帶捲起來的泥巴會在噴到擋泥板之後，垂直往地面掉，所以除了接近履帶的部分，車體下方其實不會太髒。

惠庭 車體前後的下方若是黏一堆泥巴，通常是喜歡橫衝直撞的駕駛硬是把戰車開進了很深的泥沼吧。

千歲 通常在這種地形都會放慢速度。如果散熱器護罩被泥巴塞住，引擎就沒辦法順利運轉，有時還會因為這樣過熱，所以引擎才會配置在不容易被泥巴噴到的位置。如果噴到泥巴的話，會在行軍的短暫休息時間清理。

惠庭 在戰車行駛過程中，泥巴通常會亂噴，所以這些接近泥巴噴到的位置。如果只是壓過泥巴的話，會在行軍的短暫休息時間清理。

—— 泥巴也很讓人在意吧？

千歲 橡膠輪胎的旋轉速度與彈性都很容易抖掉泥巴，而且轉輪也與履帶接在一起，所以轉輪的外周面不太可能黏一層厚厚的泥巴。

惠庭 轉輪橡膠上方黏了一堆泥巴。

千歲 轉輪附近的泥巴通常會從最會發熱的培林或橡膠輪胎的部分開始乾燥。若是讓轉輪的中心點附近與橡膠輪胎的泥巴保持乾燥，再於輪框內側黏一堆泥巴。

千歲 黏在引擎周邊或行進裝置附近的泥巴會在車輛停下來的時候開始乾燥，所以通常會同時看到乾掉的泥巴與潮濕的泥巴，這當然也跟乾燥的時間長短有關。如果能在進行這類舊化處理時，兼顧泥巴的漸層變化，應該就能做出更逼真的質感。

惠庭 有些呈現手法也有點奇怪，例如濕答答的泥巴變成黑色，或是在車體表面施加乾掉的泥巴或塵埃材質時，把整台車塗成淡黃色，都讓我覺得怪怪的。

⑤ 在雨後水窪之中盡情奔馳的89式裝甲戰鬥車。可以發現，在前進與後退時，噴在側裙上方的泥漬呈相反的方向。仔細觀察泥水乾掉的部分也會發現，除了側裙之外，連車體側面後方的迷彩都被泥巴噴得看不出來了。

⑥ 圖中的戰車採用了低可視性塗裝的黑色中隊標誌，而這台戰車是隸屬戰車教導隊第二中隊（現為機甲教導連隊）的90式戰車。擋板的橡膠擋泥板幾乎沒有任何泥汙。

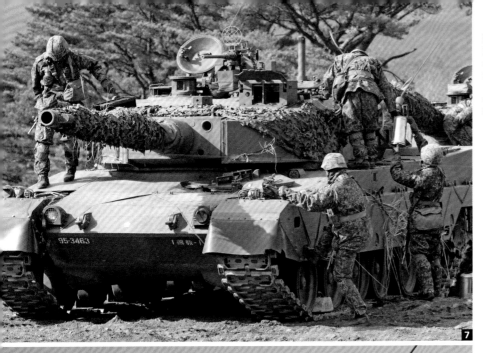

7 訓練結束，準備回到基地第一機甲教育隊（目前已廢除）的隊員。每個人都戴著鋼盔，以及橄欖色、黑色或迷彩色的手套，沒拍到半個徒手作業的人。　**8** 圖中是在北富士演習場進行射擊訓練時，在90式戰車搭載120mm砲彈的第1機甲教育隊的隊員。這台戰車的側裙的刮痕非常吸睛，這也是被土質較軟的土堤刮傷的痕跡。塗裝剝落後，下層的防鏽塗料（底漆）就會露出來。

一些潮濕的泥巴，應該就能賦予模型更多張力。

千歲　這次有件事真的不吐不快，不說就不打算回家。

——歡迎歡迎，不管是乘員還是戰車維修的事，都請知無不言。

千歲　我要鄭重聲明一點，別徒手搭乘戰車！就算只是上下車，都有可能會受傷，所以乘員都必須戴上手套。除了乘員之外，不管是哪個年代的步兵，還是砲兵，沒有不戴手套的。

惠庭　不會想因為吃東西或是做筆記弄髒手，因為不想要一直洗手。

千歲　在行動時的士兵也不能把袖子捲起來。就算只是不小心讓手臂撞到重型機關槍的槍架也會受傷。

惠庭　若是在除草時露出手臂，可是會被割得傷痕累累的，有時候還會被躲在葉子背面的大蟲子咬。

千歲　車上的戰車長對走到戰車旁邊的高階軍官敬禮也很奇怪，每次都敬禮的話，會被狙擊手瞄準，所以在前線的時候是不會敬禮的。

惠庭　話說回來，戰車乘員對裝甲坦克帽（裝甲車乘員專用的頭盔）與鋼盔（一般的頭盔）的使用方式也很講究。

千歲　要是看到戴著裝甲帽的車長在地面誘導戰車，或是與騎著摩托車的偵察員聊天的作品，會覺得「這個模型玩家真的很不懂真實的情況耶」。我們就算是只離開戰車一小步，也會戴上鋼盔，因為裝甲坦克帽是減少頭部衝擊的護具，防彈性能比較差。地面的戰車乘員通常是被狙擊的目標，所以機甲科總是耳提面命地要求學員在離開戰車時戴上鋼盔。

惠庭　如果不扣緊鋼盔，戴在頭上的鋼盔就會一直晃，很不舒服。

惠庭　普通科的話，雖然不會這麼嚴格地要求，但看到沒有把鋼盔扣緊的人偶還是會很在意，雖然有些人的確很放鬆鋼盔的扣環，但沒有人會不扣扣環的。

惠庭　有時也會看到車長坐在戰車砲塔上方或是艙蓋上面放鬆的作品，不會覺得很奇怪，不知道為什麼要這樣安排。

千歲　當然很奇怪啊！絕對不能這樣。如果養成坐在這些地方的習慣，到了前線也有可能會習慣這樣坐，這樣很容易成為狙擊的目標。戰車乘員在訓練的時候，都曾被告誡不可以讓肩膀露在艙蓋外面。

惠庭　如果是一些紀念性質的活動或是待在後方的話，是不會那麼嚴格啦，但我自己在做模型的時候，會覺得這樣的場景不是太好看，所以會想讓人偶擺出將手肘靠在車長塔的姿勢。

千歲　就算是待在後方，也要以待在前線的心能進行訓練，否則就會因為這些壞習慣而失敗。在製作模型時，也得抱著「哪裡都是戰場」的心情製作

——前戰車中隊長果然就是嚴格啊。感謝兩位提供了這麼多有趣的內容。（笑）

惠庭　我也很常看到車長在戰車或裝甲車上面用望遠鏡觀察四周的作品。

千歲　這是很危險又沒有意義的行為，明明可以躲在戰車裡面，用性能比望遠鏡更好的潛望鏡觀察四周。有時會看而在瞄準鏡旁邊使用望遠鏡的作品，但看在專家的眼中，完全

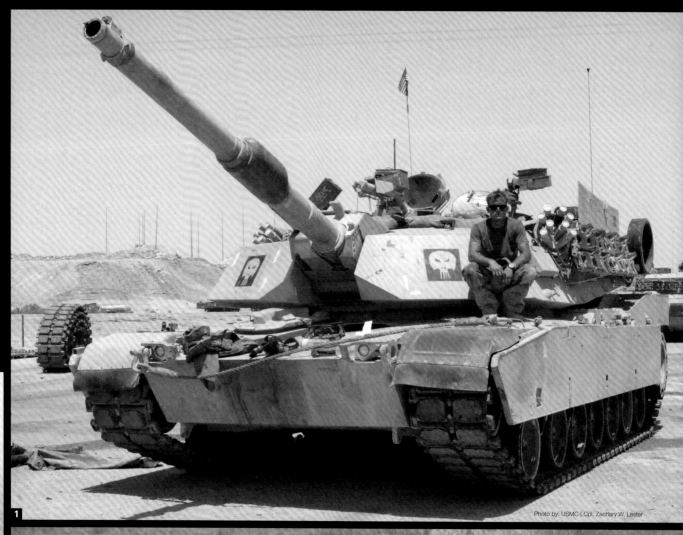

Photo by: USMC LCpl, Zachary W. Lester

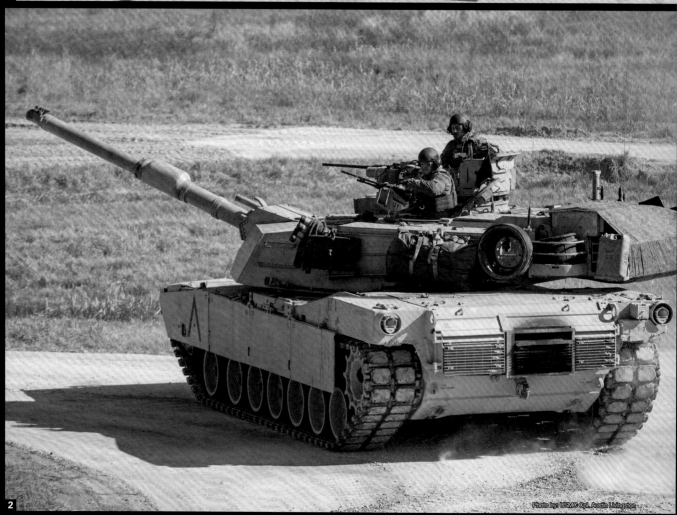

Photo by: USMC Cpl. Austin Livingston

1

3 2

美國海軍陸戰隊 M1A1 戰車
U.S. Marine Corps M1A1 Abrams tank
照 片 資 料 集

就算同是M1戰車，美國海軍陸戰隊的車輛會裝備涉水專用的呼吸管，煙霧彈發射器的款式也有所不同，也會
裝備海軍陸戰隊特有的飛彈反制裝置（MCD），與陸軍的戰車略有不同。
在此除了介紹P.52範例使用的照片，還會介紹美國海軍陸戰隊的M1A1的英姿。

照片解說／吉田伊知郎

1 這是一張讓人想起美國海軍陸戰隊M1艾布蘭戰車的照片。圖中是第1海軍陸戰隊師團第1戰車大隊的車輛，目前於第7海軍陸戰隊連隊戰鬥團2A中隊服役。砲塔上方墊了沙包，砲塔側面則安裝了大量的備用履帶，顏色不同的前檔以及轉輪，都是模型的亮點。散落在駕駛座艙蓋前方的各種裝備與瓶裝水，展現了士兵們的生活感。這是於2005年6月2日拍攝的照片。

2 這是在美國國內北卡羅萊納州的勒瓊營海軍陸戰隊基地進行演習的M1A1。就算只是沒有外派地點的國內演習，也會運載貨物與備用履帶。在備用轉輪左側的是大型偽裝網收納袋，似乎是以棘輪式扣環的貨物捆綁帶固定。

3 這次範例（詳情請參考P.52的說明）重現的是第13海軍陸戰隊遠征部隊1-1大隊登陸戰車小隊的M1A1HC。為了耐熱而塗成黑色呼吸管（排氣管）的基部會登陸之後繼續裝著。此外，安裝在啟動輪的履帶扣環也是一大特徵，尤其美國海軍陸戰隊曾一度停用這項設備。與車體顏色不同的NATO綠也是非常搶眼的重點。這是於2003年11月14日拍攝的照片。

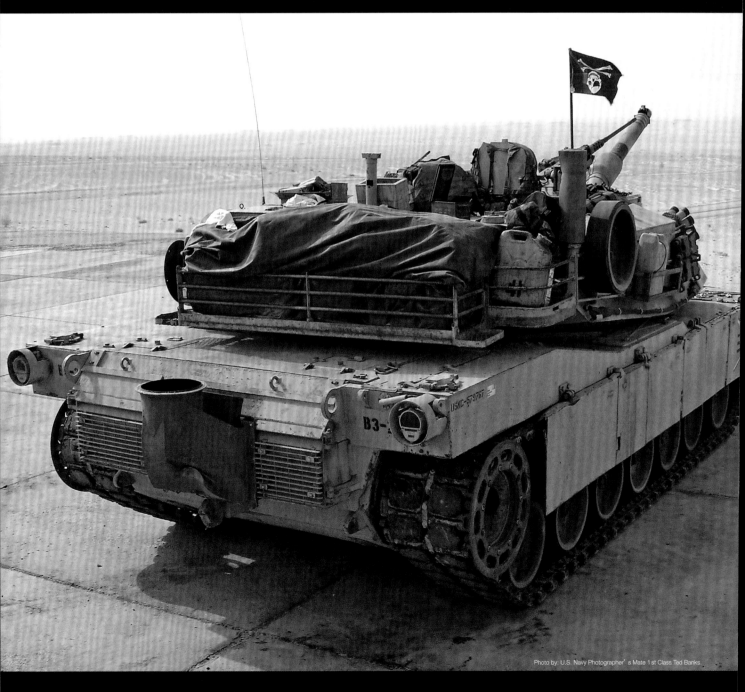

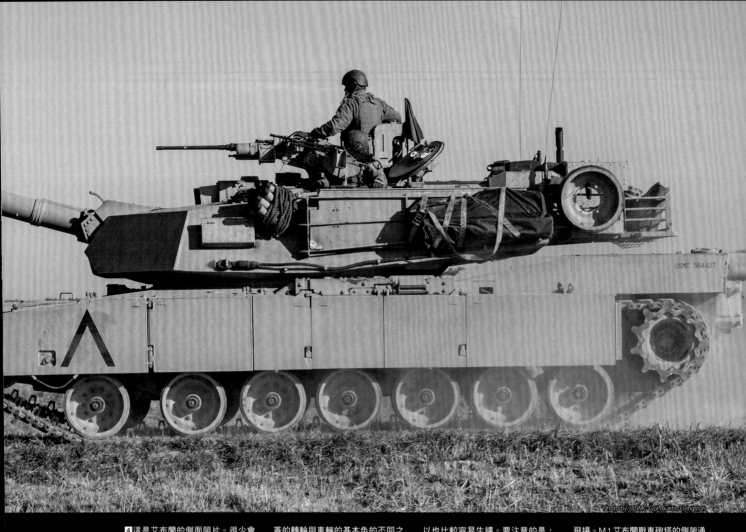

Photo by: USMC Cpl. Austin Livingston

4 這是艾布蘭的側面照片。很少會看到車輛在加裝蓋住啟動輪的車架之後展開戰鬥或參加演習。除了是首次展示的車輛之外，不加裝這個車架也不會有什麼問題。被塵埃覆蓋的轉輪與車輛的基本色的不同之處也很值得關注。 5 6 裡的網裝葉子板非常常見。中央部分是排氣口，也是碳漬最為搶眼的部分。由於排氣口的基部是以螺絲固定，所以也比較容易生鏽。要注意的是，兩側是散熱器排放熱氣的部分，所以不能施加相同的碳漬，否則就會不夠逼真。 7 主砲發射之後，車體各處的灰塵或汙漬都會因為衝擊而飛揚。M1艾布蘭戰車砲塔的側架通常會用來擺放備用的轉輪與履帶。這兩種備品都會利用履帶的誘導齒安裝。

5

Photo by: USMC Cpl. John M. Raufmann

Photo by: USMC Cpl. Austin Livingston

6

4

美國海軍陸戰隊M1A1戰車
照　片　資　料　集

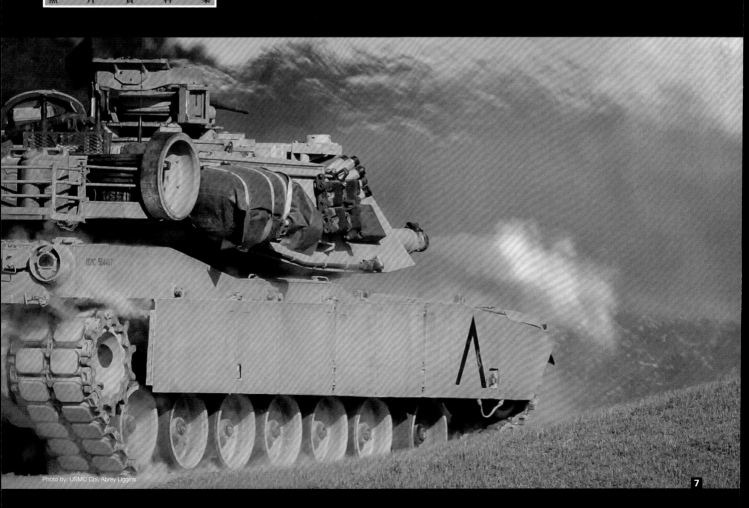

Photo by: USMC Cpl. Abrey Liggins

7

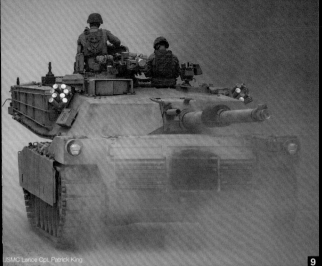

USMC Lance Cpl. Patrick King

9

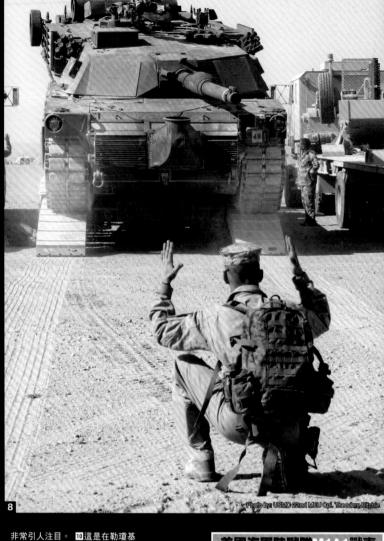

8

USMC Lance Cpl. Reina Whitaker

10

Photo by: USMC 22nd MEU Cpl. Theodore Ritchie

8 圖中是於2009年埃及明亮之星演習，從曳引車卸下來的第22海軍陸戰隊遠征隊第三大隊登陸戰車小隊的M1A1的情況，可明顯看到排氣管焦黑的汙漬與凹陷的部分。 **9** 圖中是海軍陸戰隊縮編之後，進行最後行軍的第22海軍陸戰隊的M1A1。不知道是不是為了保護，煙霧彈發射器、方向燈與砲口都包了像是鋁箔紙的東西，也非常引人注目。 **10** 這是在勒瓊基地加油的M1A1。乾燥的白色泥漬與車體的對比以及車尾燈被擦掉的泥巴都值得注意。

美國海軍陸戰隊 M1A1 戰車
照 片 資 料 集

11 圖中是車體與砲塔前方裝甲都非常傾斜的M1艾布蘭戰車。駕駛座的艙蓋周圍的角度比較淺，比較容易堆積灰塵或沙子。保護駕駛的前方下半部裝甲則往反方向傾斜，所以比較不會堆積髒汙，但從上方裝甲流下來的雨漬以及於行走之際被履帶帶上來，噴得如天女散花的泥漬則非常搶眼。在砲塔前方裝甲也可以看到沿著垂直方向往下流的汙漬。與車體不同的是，噴在這部分的汙漬較少，也因為離地面較遠，所以噴濺的痕跡較為細緻。如果是製作這幾年的單色迷彩M1艾布蘭戰車，可試著以單色調替舊化處理增加不同的變化。噴濺在車體各部位的泥漬除了在面積上會有一些變化之外，汙漬的顏色也會隨著時間變化，所以只要仔細觀察實物，就能透過各種使用痕跡展現戰車的魅力。除了砂子、灰塵這類來自周遭環境的影響之外，也需要注意一些細微的塗膜剝落。車燈護罩的剝落痕跡也很顯眼。不知道是不是因為經常更換，車頭燈還是維持得非常乾淨。

11

Photo by: USMC Lance Cpl. Zachary Zephir

Photo by: USMC Cpl. Abrey Liggins

12

12 13 圖中是象徵美軍戰車的M2重型機關槍。雖然隨附的光學機器不斷演進，但機關槍的設計卻是從1933年之後就沒有變更過。砲塔上方除了有金屬質感的機槍，還有施加特殊塗層的潛望鏡、瞄準裝置的鏡頭、煙霧彈發射器的蓋子，不同的質感與顏色全混在一起。若能巧妙地重現這些質感與顏色，就能製作出非常吸睛的M1艾布蘭戰車。**14 15** 是平常被兩側裝甲結構蓋住的懸吊系統，可用來確認附著在表面的汙漬如何分布。乾淨的轉輪橡膠輪胎也是務必透過模型重現的部分。中央輪轂的部分為了確認轉輪專用潤滑油的分量而保持透明，但不太可能沒有潤滑油，所以通常會先塗成黑色或深褐色，再利用舊化處理重現自然的質感。 **16** 在這張圖片之中的啟動輪的鏈輪是現行的款式。在竹內的作品之中，舊款啟動輪都會加裝循跡固定環，但現在已經看不太到。

Photo by: USMC

15

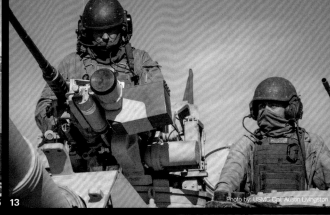

Photo by: USMC Cpl. Austin Livingston

13

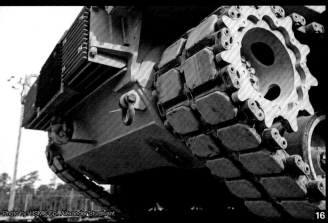

Photo by: USMC Cpl. Alexander Sturdivant

16

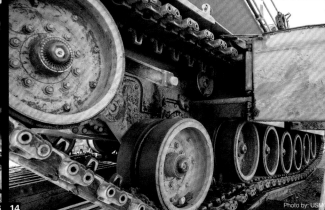

Photo by: USMC

14

圖中是在無線天線倒裝海賊旗的海軍陸戰隊M1A1艾布蘭戰車。應該有些模型玩家會為了讓自己的作品從為數眾多的M1之中脫穎而出而想製作這款戰車。要注意的是，就算搜尋這台戰車，大概只能找到兩張照片，讓模型的製作變得非常困難。不過，若是能仔細觀察僅有的這兩張照片，應該就能做出如同範例一般的傑作。

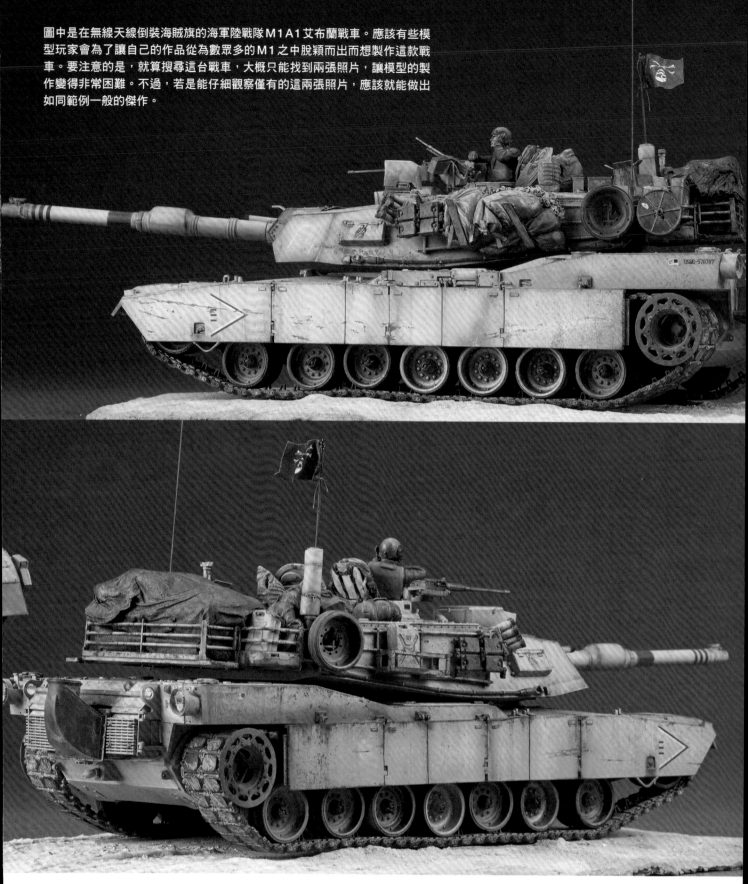

將實際存在的特定車輛製作成模型

「找到了很酷的實車照片」是製作模型的動力之一。有時候就是會股衝動想要重現這張照片之中的一草一木。老實說，我之前對M1艾布蘭戰車沒什麼興趣，覺得艾布蘭戰車這副美式英雄風的樣貌與平面構造的構成很無聊。

不過我覺得當成作品藍圖使用的照片很有魅力。傷痕累累的車體浮現了多處鏽痕、側裙部分還有明顯的刮傷。各部分增設了架子這類構造，裡面還堆滿了許多物資。這些景像都與我想像中的M1戰車相去甚遠，也讓我更想試著製作它。

第一步是分析特徵。上網搜尋之後，我知道這張照片是於2003年在伊拉克拍攝的海軍陸戰隊第13MEU（海軍陸戰隊遠征隊）1I1大隊登陸戰車小隊的M1艾布蘭戰車。

從其他角度的照片可確認砲塔後方與車體右側的狀況。可惜的是，找不到從正面拍攝的照片，所以只能憑想像製作。

這台戰車的啟動輪安裝了避免履帶脫落的固定環，也安裝了海軍陸戰隊特有的渡河專用排氣筒。

052

美軍海軍陸戰隊第13遠征部隊戰車小隊的M1A1戰車

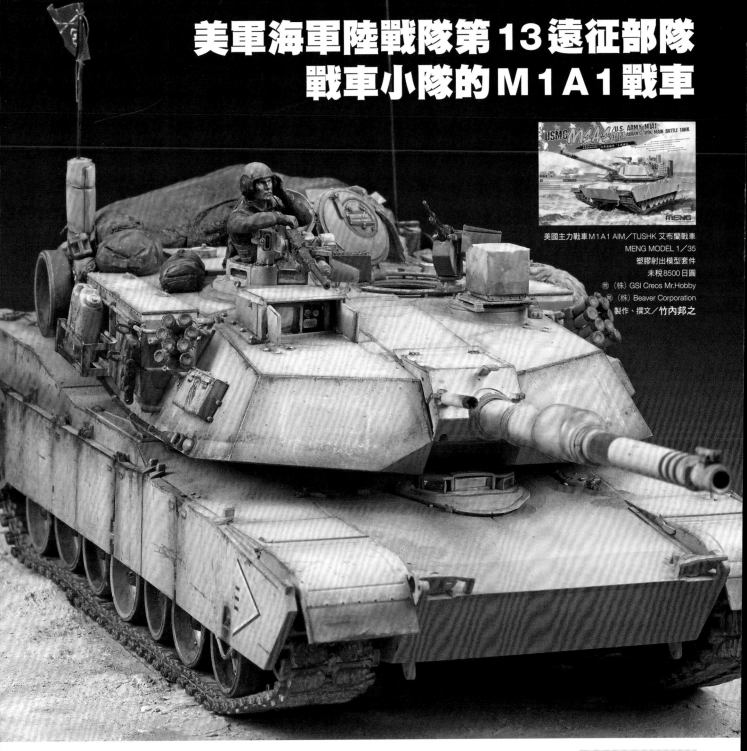

美國主力戰車M1A1 AIM／TUSHK 艾布蘭戰車
MENG MODEL 1／35
塑膠射出模型套件
未稅8500日圓
⑰（株）GSI Creos Mr.Hobby
⑰（株）Beaver Corporation
製作、撰文／竹內邦之

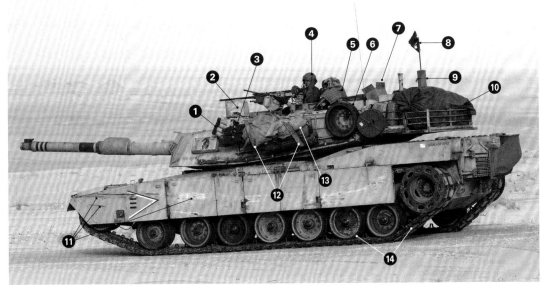

主要施作重點

❶ 煙霧彈發射器的蓋子
❷ 防彈裝置的外殼
❸ 備用履帶的固定方法
❹ 戰車長的人偶
❺ 乘員的裝備（防彈背心）
❻ 安裝備用轉輪的方法
❼ 補給品的紙箱
❽ 上下顛倒的海賊旗
❾ 睡墊
❿ 大型捲線器
⓫ 剝落的塗裝或傷痕
⓬ 增設的大型置物架
⓭ 偽裝網收納袋
⓮ 轉輪與履帶的傷痕

① 海軍陸戰隊的煙霧彈發射器

套件的煙霧彈發射器零件是已經填裝完畢的模樣。範例為了做出未填裝的發射器套上橡膠蓋的模樣，特地利用補土製作蓋子。

② 履帶橡膠墊的傷痕

履帶的橡膠墊會壓到路面的石頭，也會被尖銳的石頭嚴重刮傷，所以利用電鑽磨粗表面，以及在橡膠墊表面刮出缺口與細微的紋路。

⑥ 備用履帶連接銷的加工

兩塊備用履帶板與備用轉輪一樣安裝在砲台側架上，主要是讓側架的管子穿過誘導齒的履帶連接銷孔。這次也趁此機會將備用履帶板的連接銷換成純銅管子。

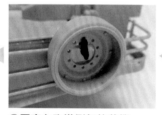

⑤ 固定在砲塔側架的狀態

讓誘導齒突出的部分從背面穿過側架管子，再從正面裝上誘導齒另一面的零件，然後再依照轉輪的螺絲孔順序安裝螺絲，就能將備用轉輪裝在砲塔側架上。

④ 備用轉輪的安裝方式

備用轉輪會使用組裝式履帶的誘導齒裝在砲塔側架的管子上。分割的誘導齒螺絲與輪子的螺孔一起鎖緊。

③ 轉輪橡膠輪胎的加工

轉輪橡膠輪胎與履帶的橡膠墊一樣會壓到石頭，例如石頭跑進轉輪與履帶之間的時候，石頭就會因為車體的重量被壓進轉輪，有時候還會讓橡膠裂開。為了重現這個質感而使用電鑽加工。

⑩ 捲線器

圖中是搭載在砲塔左側的大型捲線器。為了製作這個部分，我找了市售的武器彈藥模型以及配件組合，但找不到適當大小的零件，所以還是以塑膠板自製。

⑨ 固定偽裝網收納袋的方法

圖中是利用環氧補土自製的偽裝網收納袋。之後還讓偽裝網從稍微打開的袋口露出。用於收納袋子的架子似乎是由部隊手工製作，而這次利用塑膠板製作這個部分。

⑧ 搭載攜行桶的方法

圖中是載運清水的攜行桶。要去基礎建設尚未完善的地區執行任務時，美國海軍陸戰隊通常會帶很多隨身物品，所以許多裝備都必須客製化。

⑦ 增設置物架

要於砲塔右側的側架安裝的置物架是以塑膠板以及L型剖面壓克力板這類塑膠材質製作。大小的話，大概是兩個攜行桶並排。

⑭ 蓋上外殼的狀態

圖中是MCD蓋上外殼的狀態。雖然形狀不是那麼精緻，但還是利用電腦輸出了右側的設計圖，再予以裁切製作的零件。如果沒有任何加工，看起來會很像是鐵箱，所以稍微讓表面變皺。

⑬ 飛彈反制裝置外殼的模紙

美國海軍陸戰隊的M1A1會搭載主動飛彈反制裝置MCD（Missile Countermeasure Device）。移動時，會蓋上外殼，所以利用紙張自製。

⑫ 以塑膠墊覆蓋的狀態

就算是個性大剌剌的海軍陸戰隊員，也不希望睡袋或換洗衣物弄濕或都是沙子，所以這次也在衛生紙上噴漆噴色，製作覆蓋載運物品的防水墊。

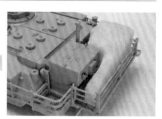

⑪ 放在置物架的「芯」

為了填補外接空調的安裝空間而堆在砲塔後方置物架的物資，是利用小塊寶麗龍製作的零件。適當地在表面加入一些凹凸不平的痕跡，看起來就很像是堆了一堆雜七雜八的東西。

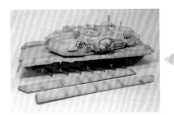

⑱ 完成底漆的狀態

雖然還有一些細部的裝備需要製作，但圖中的作品已噴好基本的象牙白色。車體、砲塔的邊緣以及陰影部分都以暗棕色製作了陰影。

⑰ 自行製作補給品的箱子

砲塔上方、裝填手後方堆了沒蓋好的補給品箱子。為了透過作品重現這個部分，這次先在網路搜尋圖片，之後再利用平面設計軟體繪製設計圖。

⑯ 重現排氣管的凹痕

往車體後方突出的大型排氣管有時會不小心撞出凹洞。記得從後方拍攝的實物照片確定排氣管的凹陷程度，再重現這個凹痕。

⑮ 製作渡河專用排氣管

海軍陸戰隊的M1戰車在渡河時，會安裝長型排氣管，但排氣管的基部通常會裝著，不會特別拿下來。這次在表面增加了被燃氣渦輪引擎的高溫氣體燒焦的痕跡。

㉒ 穿在裝填手艙蓋上

這是將胸掛穿在車長艙蓋上，以及將防彈背心穿在裝填手艙蓋上的狀態。雖然沒有乘員人偶，但光是製作這類配件，就比只製作模型零件來得更有氣氛。

㉑ 穿在車長艙蓋上

為了忠實重現特定車輛，可多花一點時間製作配件，效果會比仿照車輛規格製作來得更好。胸掛的吊帶最好與艙蓋融為一體。

⑳ 以同樣的方法製作胸掛

胸掛與防彈背心一樣，都是利用環氧補土製作。耐著性子慢慢製作吊掛彈藥包的軍事腰帶（聚脂纖維）。

⑲ 自製防彈背心

這件在裝填手艙門打開時，給裝填手穿的防彈背心（Body Armor）是利用環氧補土製作的。形狀雖然單純，但表面的細節很多。雖然重現這些細節很有趣，但也很花時間。

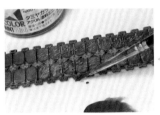

㉖ 調整濃度

在沙地行駛的戰車，履帶的鏽痕通常會被沙子磨掉。在此要呈現的不是陳舊的紅鏽，而是照片呈現的使用痕跡，所以不要讓鏽痕太過顯眼。

㉕ 扣鎖的塗裝

為了呈現履帶的扣鎖與誘導齒深處的汙垢、鏽痕，這次使用了淡淡的紅棕色與NATO棕上色。與其說是塗色，不如說是利用毛細現象讓顏色滲入。

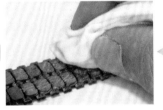

㉔ 擦掉塗料

噴好一層薄薄的沙漠黃之後，可利用布沾一點溶劑，擦掉橡膠墊表面的沙漠黃，只留下履帶凹陷處或傷痕的沙漠黃。

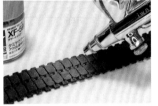

㉓ 履帶的底漆

M1戰車的履帶會在正反兩面安裝橡膠墊，所以通常會噴成黑色。接著再利用一些沙漠黃噴出沙子卡在履帶的凹陷處或橡膠墊傷痕的質感。

㉚ 完成戰車的輪胎部分

在製作有側裙的現役戰車時，通常會先替轉輪或啟動輪這類零件塗裝以及進行舊化處理。雖然之後不會再修正，不過光是看到排在一起的零件就覺得很有趣。

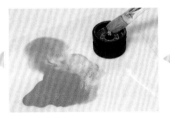

㉙ 調整汙漬塗料

紙板調色盤的好處在於面積比調色盤大，所以能調出濃度不一的塗料。在塗料的邊緣滴幾滴溶劑，就能如照片示範的一樣，調出非常淡的塗料。

㉘ 調色盤的使用方法

使用調色盤調色當然不錯，但要調出更細緻的顏色，使用照片之中的桌子或紙板調色盤會比較方便。有時也會將零件當成調色盤使用。

㉗ 轉輪的汙漬塗裝

由於是於砂漠地帶服役的戰車，所以黏在轉輪表面的汙漬通常是乾掉的沙子或灰塵，不會是水分較多的泥巴。為此，這次使用沙漠黃這種較亮的黃色施行舊化處理。

㉞ 側裙的傷痕完成了

這次主題之一的側裙刮痕總算完成了。圓筆比一般的筆更好控制，所以能畫出更纖細的傷痕，也讓作品更有魅力。依據筆尖的損耗程度，還能畫出不同粗細的傷痕，所以圓筆是非常好用的工具。

㉝ 利用圓筆畫出傷痕

雖然平面的傷痕已經完成，但接下來要用書插圖或漫畫常用的圓筆畫出傷痕。這次使用的塗料是棕色的噴漆，畫出刮痕生鏽的質感。

㉜ 施作側裙的刮痕

接著要塗上作為車體基本色的沙色。等到沙色乾燥後，撕掉遮蓋液（使用Humbrol的Maskol），就能做出側裙因為摩擦而被刷白的傷痕。

㉛ 在傷痕附近製作遮罩

接下來要介紹的是這次特別用心製作的側裙刮痕。傷痕周圍的白色是底漆的象牙白色，所以要在刮痕的附近製作遮罩。

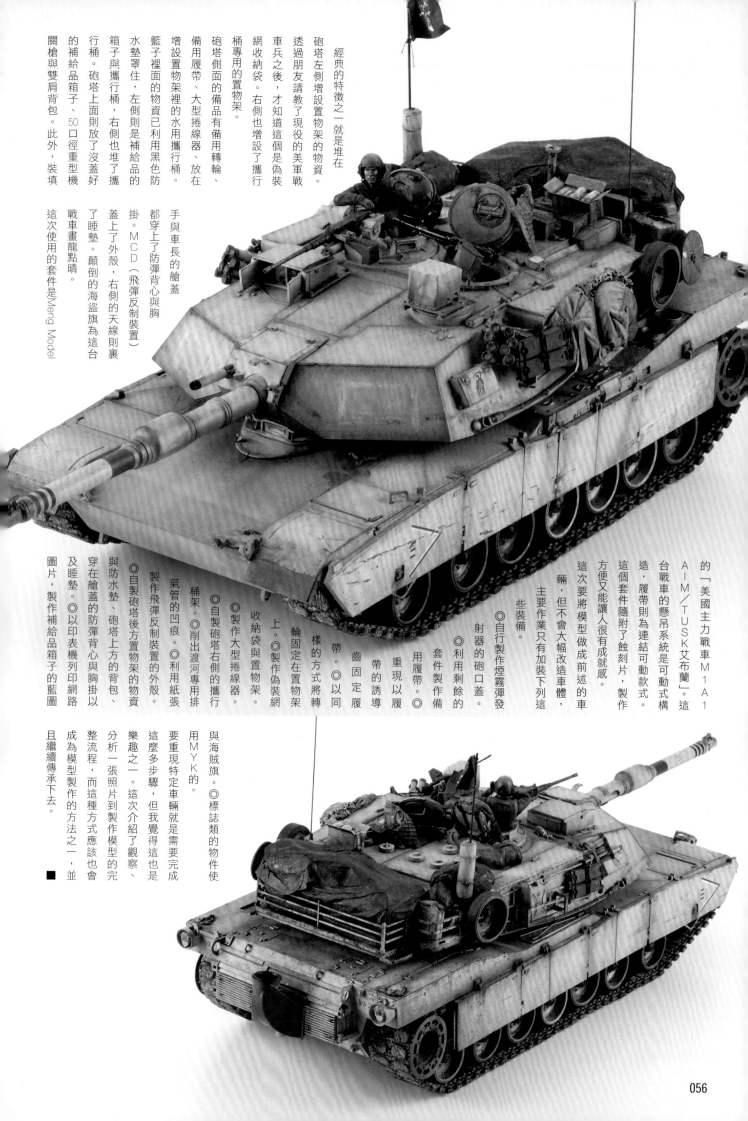

經典的特徵之一就是堆在砲塔左側增設置物架的物資。

透過朋友請教了現役的美軍戰車兵之後，才知道這個是偽裝網收納袋。右側也增設了攜行桶專用的置物架。

砲塔側面的備品有備用轉輪、備用履帶、大型捲線器、放在增設置物架裡的水用攜行桶。籃子裡面的物資已利用黑色防水墊罩住，左側則是補給品的箱子與攜行桶，右側堆了攜行桶。砲塔上面則放了沒蓋好的補給品箱子、50口徑重型機關槍與雙肩背包。此外，裝填

手與車長的艙蓋都穿上了防彈背心與胸掛。MCD（飛彈反制裝置）蓋上了外殼，右側的天線則裹了睡墊。顛倒的海盜旗為這台戰車畫龍點睛。

這次使用的套件是Meng Model

的「美國主力戰車M1A1 AIM／TUSK艾布蘭」。這台戰車的懸吊系統是可動式構造，履帶則為連結式可動款式。這個套件隨附了蝕刻片，製作方便又能讓人很有成就感。這次要將模型做成前述的車輛，但不會做大幅改造車體，主要作業只有加裝下列這些裝備。

◎自行製作煙霧彈發射器的砲口蓋。
◎利用剩餘的套件製作備用履帶。◎重現以履帶的誘導齒固定履帶。◎以同樣的方式將轉輪固定在置物架上。◎製作偽裝網收納袋與置物架。◎製作大型捲線器。◎自製砲塔右側的攜行桶架。◎削出渡河專用排氣管的凹痕。◎利用紙張製作飛彈反制裝置的外殼。◎自製砲塔後方置物架的物資與防水墊、砲塔上方的背包、穿在艙蓋的防彈背心與胸掛以及睡墊。◎以印表機列印網路的圖片，製作補給品箱子的藍圖

與海賊旗。◎標誌類的物件使用MYK的。

要重現這種特定車輛就是需要完成這麼多步驟，但我覺得這也是樂趣之一。這次介紹了觀察、分析一張照片到製作模型的完整流程，而這種方式應該也會成為模型製作的方法之一，並且繼續傳承下去。 ■

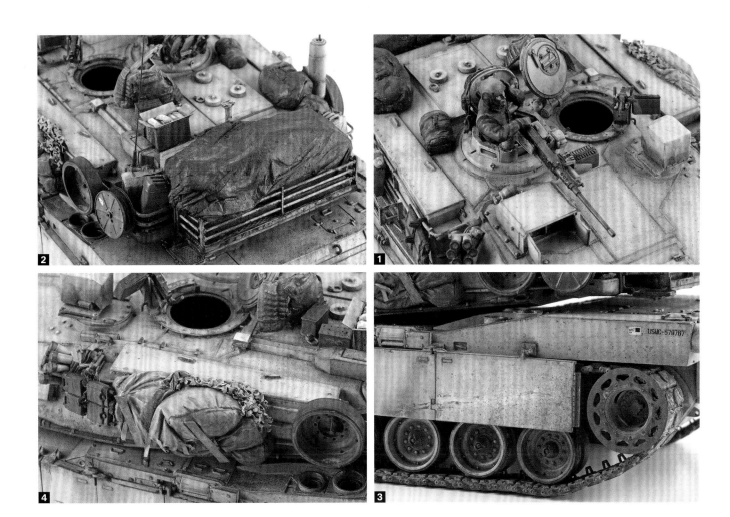

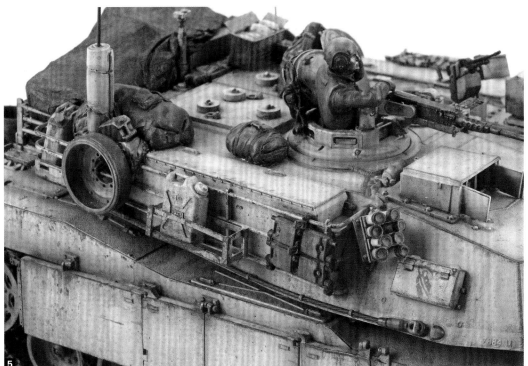

1 砲塔上方最引人注目，所以要特別用心製作。M240機關槍專用的軌道會隨著機關槍的轉動而變得斑駁，所以這次也重現了這個質感。 **2** 從圖中可以發現後方置物架生鏽了，而蓋在上面的防水墊是在衛生紙噴色製作的。可以發現防水墊表面還堆了一些沙子。 **3** 作為這次主題之一的側裙刮痕以及年代久遠的履帶固定環的質感特別吸睛。製作這個部分的時候，可多觀察建築機械。 **4** 詢問美軍戰車乘員才明白的偽裝網收納袋。轉輪、備用履板的固定方法也是模仿實車，比起直接黏在上面的做法更加逼真。 **5** 穿在艙蓋的防彈背心、胸掛、雙肩背包、裹在天線的睡墊都是利用環氧補土自行製作。 **6** **7** 刮傷是利用遮蓋液與圓筆營造立體質感。履帶橡膠墊的傷痕也可營造經歷多場戰爭的氣氛。 **8** 在引擎排氣管重現了凹痕。

請教教我！AM模型玩家！

有些模型製作技巧實在很難問得到。
到底那些令人崇拜的模型玩家都是怎麼製作模型的呢？
所以我向《月刊Armour Modelling》的模型玩家請教與本書主題相關的問題。
大家是怎麼回答的呢？請教教我，AM雜誌的模型玩家！

我問了下面這些問題。

Q1 製作模型時，會將注意力放在實車照片的哪個部分？

Q2 製作模型時參考哪些資料？實車狀況？或是包裝圖片、別人的模型或電影呢？

Q3 參考實車的優點與缺點是什麼呢？

Q4 看了實車照片也搞不懂的時候該怎麼辦？

Q5 有沒有推薦的實車資料書籍？

Q6 參考實車照片時，有什麼需要特別注意的地方呢？

 吉岡和哉　雜誌《Armour Modelling》的顧問，也是在國內外擁有眾多粉絲的頂尖微縮模型師，身兼插畫家與設計師。著有《戰車情景模型製作教範》與《吉岡和哉AFV模型進階製作教範》等書。

A5 不管是製作單一車輛的作品或是微縮模型作品，最近幾乎都直接搜尋網路的圖片，而不會參考書籍。我通常會輸入英文或當地的語言搜尋，若只以日語搜尋，會難以找到需要的圖片。推薦Getty Images這個網站，在這裡可以搜尋世界大戰到現在的各種圖片，也可以找到許多於報章雜誌使用的戰場照片，所以就算是微縮模型的玩家也可以用看看。

A6 大量收集資料可排除不懂的部分，整個模型製作過程也會變得更順利。但如果只在乎資料，可能會做出生硬的作品，呈現的手法會顯得狹窄，作品的印象也比較平淡。忠實地根據資料製作固然是好事，但也無法讓觀眾知道你堅持的部分。重現了哪些部分，又割捨了哪些部分，這類取捨其實很不錯，也可以試著從實車擷取值得重現的部分。

A3 優點在於提升套件的完成度，也能追加元素，讓作品更具說服力。採用不同的規格就能做出與眾不同的作品。反之，模型玩家也有可能因為太了解實車而不想透過模型重現實車，這或許算是缺點之一。太過了解實車會讓作業量增加，離完成也愈來愈遠，最終說不定還無法完成。雖然依照實車的狀況施行舊化處理，可以讓作品更加逼真，但有時候會因此太過刻意，導致作品變得不太自然。

A4 徹底搜尋資料也是製作模型的樂趣之一。如果實在找不到想要的資訊，可從同時期的規格或是其他車輛推測。如果不是太重要的部分，或是根本就看不到的部分則可以大膽省略。讓那些部分受損或是用罩子、物資遮住是不錯的方法之外，也可以配置人偶，讓觀眾的注意力從那些部分移開。

A1 如果只有車輛的話，我會找出與模型套件不同的部分。若要替作品增加一些原創性，則會將注意力放在顏色或是遮罩、物資與裝備的堆積方式、規格不同的裝備或是車體的一部分，找出車輛特有的規格。若製作的是微縮模型，則會將注意力放在其他作品沒有的結構、元素，以及能營造高低落差或空間感的地形。

A2 各公司出版的實車資料或是國內外的模型玩家的作品。有時候也會參考電影。不過，最近比較常利用網路圖片搜尋功能尋找可以參考的照片。

 伊藤康治　Kohji Itoh　擅長擷取戰場一景的資深模型玩家。

A1 想要製作戰車時，通常會將重點從車輛挪到背景（建築物、樹木、地面）。我覺得這種空氣感通常能營造作品給人的印象。

A2 與其說我會參考照片，不如說我會瀏覽一下照片。比起忠實重現照片的場景，我更想重現照片之中的氣氛。

A3 優點就是重現的時候很有成就感，缺點就是雖然能從外國書籍的照片取得比較多的資訊，但翻譯說明文字很麻煩……。

A4 黑白照片的話，最難分辨的就是顏色，但把作品塗得比照片之中的車輛亮一點，通常比較不會失敗。如果不懂的地方是車輛的細節，就盡力捏造囉（笑）！

A5
●重型戰車大隊記錄集1
●重型戰車大隊記錄集2
● DER STRABOKRAN（GERMAN GATRY CRANE）
● REPAIRING THE PANZERS 1
● REPAIRING THE PANZERS 2

A6 有時候能找到同一台車不同角度的照片，如果發現該注意的地方，就會多加注意吧。

 水野Shigeyuki　Shigeyuki Mizuno　擅長以破壞為作品主題的藝術家。

A1 盡力忠實重現照片中的模樣，看不見的部分以想像力補足。

A2 每次的製作都會隨著不同的目的參考不同的資料，但通常是參考實車照片。

A3 優點是不會被全世界重視細節的考證魔人吐槽，缺點則是連作品的故事性都必須合乎邏輯，沒辦法隨心所欲地製作模型。

A4 會盡可能讓模型合乎時代。

A5 Panzer brick、Ground Power、大日本繪畫這類書籍。

A6 實際的照片通常對比很強烈，許多彩色照片也都轉換成數位彩色照片，所以通常不會過度參考這類照片，而是會一邊想像中間色，一邊將作品的顏色調得很酷。

 高石 誠　Makoto Takaishi　足以代表日本的模型玩家。在全世界的AFV模型界投下「高石衝擊」的震撼彈。也於本雜誌連載《超級技術指南》專欄。

A1 每次重現的部分都不一樣。一開始先決定要在模型（車輛、士兵、一般人）重現的重點，再利用相關關鍵字在網路搜尋提供重點線索的圖片，所以我的重點都不會太過制式。我覺得設定主題以及縮小主題的範圍是非常重要的。

A2 只要是能加強製作動機的資料都可以。有時會參考實車的照片，有時則會因為看到別人的模型作品而想製作模型。戰爭紀實書籍的「故事」有時也值得參考。此外，如果是第二次世界大戰的德軍機械，則可參考大日本繪圖出版的重型戰車大隊記錄集，其中有許多不同部隊的記錄照片。

A3 如果是有憑有據的資料，就比較知道該如何重現，但如果對資料太過執著，反而會不知道該呈現什麼，會出現「思考力＝表現力」下滑的問題。「模型＝重現」與「模型＝表現」之間的平衡該如何拿捏？這個問題的答案也會導致這裡說的優點與缺點改變，而我覺得這兩者之間具有「重現（實物）≒逼真度≒表現（創作）」的相關性。

A4 「想要看到什麼？」這個問題的答案會隨著想看到的「項目、對象」而改變。如果是舊化處理，那麼就算作為藍圖的車輛不同，也能參考其他車輛的狀況決定舊化程度。如果要考證車輛的規格或是細節，就必須取得第一手照片，如果找不到這類資料，就只能參考規格相近或同時期的車輛。

A5 可以推薦的書籍很多，但通常會根據作為藍圖的車輛（大戰時期的車輛或現代的車輛）推薦。如果是世界大戰之際的德軍，可參考「Achtung Panzer」或前面提到的記錄照片集、戰爭紀實書籍；如果是陸上自衛隊的現役車輛，則可參考浪江先生撰寫的系列著作。國外也出版了許多相關的書籍。話說回來，比起這些參考書籍，在網路利用關鍵字搜尋，能找到更多相關資訊與圖片，而這種方式也比較有效果與效率。

A6 如果是以廣角鏡頭拍攝，有時候會出現桶狀變形的問題，導致車輛的部分向四個角落延伸。此外，不同的打燈方式也會拍出不同的陰影，有時會因此無法看出車輛的正確形狀。除了形狀之外，「狀況的資訊」也是一樣。不管是在黑白照片還是彩色照片，都會發生這類問題，所以不能只憑一張照片判斷，而是要大量收集不同角度的照片作為參考。

大樂直正
Naomasa Dairaku

代表本雜誌的工作派模型玩家。

A1 整體印象與具有特色的細節。製作特定車輛時,會盡可能掌握特徵,例如車體受損的情況或是備用履帶的安裝方式。

A2 如果找得到就參考實車照片集、圖面集、塗裝圖,如果沒有資料就參考組裝說明書與塗裝範例。

A3 優點是模型看起來比較厲害。如果是虎式戰車的話,有時會因為研究太多而變得鑽牛角尖。

A4 直接以想像力補足。

A5 Ground Power 與附錄、PanzerTractz、Achtung Panzer、AFV模型玩家出版的範本雜誌。

A6 有些部分總是會不小心忽略,所以我都會仔細觀察實車的照片。

新保浩之
Hiroyuki Shinbo

擅長將舊版的套件透過細節翻新的手法,升級成現代套件品質。

A1 細節比較多的部分。

A2 盡可能參考實車的照片(資料集、網路)。如果是隨手製作的模型,就會參考包裝上的照片。

A3 優點是看到實物比較安心。缺點就是會太過執著於細節,導致整體的平衡變得很奇怪。這算是「見樹不見林的模型製作」。大部分的原因都是細節的比例變得太大。

A4 有時需要妥協。

A5 Achtung Panzer
Tankograd、WINGS&WHEELS
PUBLICATIONS(WWP)

A6 盡可能利用各種資料確認。

Serguisz Peczek

擅長觀察實物的Ammo Mig工作人員。

A1 我會注意舊化處理的細節。比方說,剝落的形狀、滲油的情況,以及戰爭受損的痕跡,都很值得參考。

A2 戰場照片、記錄片電影都很值得參考。有時候看到其他模型玩家的作品會想模仿,但實際的照片還是最值得參考的資料。

A3 最棒的優點當然就是作品的逼真程度。我一時想不太到有什麼缺點,不過重現比例一致的舊化痕跡很難。

A4 如果遇到看不懂的舊化痕跡,會試著搜尋同一台車輛的照片參考。照理說,只要環境類似,相同的車輛應該會有類似的汙漬。也可以參考施工現場的車輛。

A5 網路已是最好用的搜尋工具,但圖片的解析度通常不太夠。Panzerwrecks的圖片集也是很值得參考的資料集。

A6 就算使用指定的顏色,有時也不見得能塗成與圖片一樣的顏色,所以我通常很注意塗料的顏色。

Mig Jimenez

眾所周知的Mig大神!來自西班牙的超級模型玩家。

A1 我希望讓自己製作的車輛愈獨特愈好,所以會盡可能找出只有那輛車才有的符號或象徵,不然就是找找看有沒有什麼特別的汙漬或複雜的汙漬。

A2 我一定會參考實物的照片。由於包裝上的圖案或其他模型玩家的作品都是參考了某些資料製作的,所以不能算是百分之百原創的作品。對我來說,實物照片以外的資料都只是參考,我不會完全照抄的。

A3 最不方便的就是很難找到想要的照片。由於別人拍攝的照片,所以拍不到我想要的部分也沒辦法。黑白照片也很難用。優點就是可以說清楚作品的概念。

A4 沒有圖片也不是問題。我通常會參考在相同環境下服役的車輛。尤其世界大戰的照片幾乎都是黑白的,所以我覺得參考於相同環境服役的現代車輛就夠了。

A5 有些網站會刊載一些好照片,但這些網站有時候會突然消失,所以我覺得手邊若是有一些能隨時參考的書籍是最好的。不過就現代而言,網路當然是最主要的資訊來源。在 www.tank-net.com 這個網站可以找到很多很棒的照片。

A6 最需要注意的就是參考黑白照片製作的作品的塗裝。有時候會把塵埃的顏色看成車體的基本色,或是將鏽痕看成汙泥。為了分辨迷彩色的差異,找到黑白照片與彩色照片,再兩相比對是比較好的製作方式。

山城雅也
Masaya Yamashiro

本雜誌的新銳模型玩家與模型文化寫作者,連英語的文章都能讀!

A1 如果是正在服役的車輛,我會確認車身上有哪些汙漬,也會確認車輛的細節。觀察安裝了哪些裝備也是有很趣的一件事。

A2 我會參考書籍與實車照片製作。當然也會從國外的論壇收集資訊。

A3 除了可以掌握氣氛與整體的印象,還能利用車體的汙漬讓作品更有說服力。不過,這麼做不一定能讓作品很好看。我覺得在製作正在服役的車輛時,要特別注意這點。

A4 我會另外思考車輛是在何種情景下服役,以及車輛之外的元素,藉此彌補不足之處。比方說,我會閱讀當時的戰爭記錄或是其他的外國書籍,但如果還是沒辦法解決那些不懂的地方,就會採用一些比較有說服力的方式以及想像力製作(笑)。

A5 我推薦WWP(Wings and Wheels Publications)這系列的外文書。這個系列的叢書連內裝都拍得很清楚,也介紹了許多正在服役的車輛。

A6 考證到鑽牛角尖的程度,反而會愈來愈不敢動手製作(笑)。不過,考證也是樂趣之一,所以要記得拿捏製作與考證的比重!

釘宮敏洋
Toshihiro Kugimiya

登陸微縮模型的高手。每件作品都在與記錄照片或資料搏鬥。

A1 會注意實車照片裡的環境、故事性與臨場感。決定要重現的部分再動手做是最快樂的。因為有主題,作品應該就會有原創性。

A2 當然主要是實車照片。我比較常做的是微縮模型,所以會提醒自己,盡可能不要參考別人的作品,我希望我的作品都不會給人「好像在哪裡看過」的感覺。

A3 優點是知道該重現什麼,也就是主題很明確的意思,缺點就是該怎麼決定微縮模型的結構。我通常是專注在重現實車的場景,而不是先有設計圖才開始製作,而且也不會使用那些常見的微縮模型符號,所以我的作品也沒那麼通俗。但這種做法其實不利於比賽。

A4 能重現場景我覺得就夠了,其他的就以想像力來彌補。不過仔細觀察現場的照片或是類似的照片,常常會有「原來如此」的發現。

A5 我推薦HISTOIRE & COLLECTIONS出版社的所有書籍(價格合理,資料豐富)。比方說,諾曼第登陸的作品就參考SPEARHEADING D-DAY,太平洋戰爭的作品就參考SHERMAN IN THE PACIFIC WAR 1943～1945。

A6 我當然也會想實車照片是否經過考證,但我想製作的不是考證過的東西,而是某個場景與臨場感,所以我反而不太在意考證這個部分。總之我就是先找出主題,再根據主題製作。

營造逼真感的捷徑

解讀戰場照片

ANALYZE

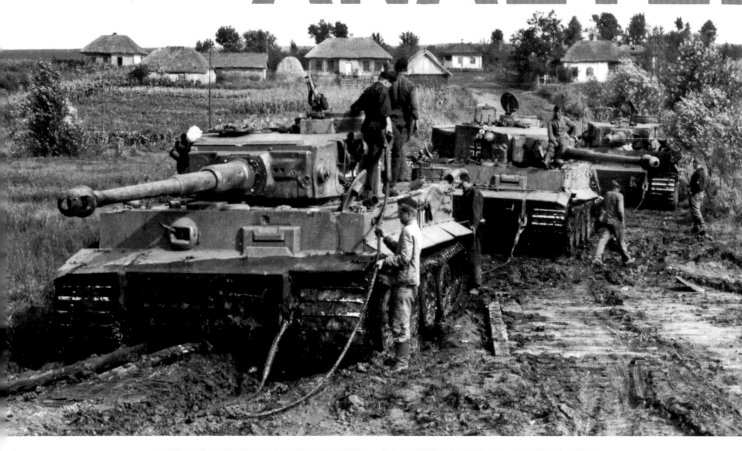

在前線拍攝的記錄照片可赤裸裸地呈現戰場的一切，是製作微縮模型不可或缺的資料。要想製作精彩的微縮模型，關鍵在於能否解讀戰場的氣氛。接著為大家解說該從哪個部分著手解讀戰場記錄照片，又該如何將解讀的結果應用在模型製作上。

讓戰場的氣氛感染模型房間的創意寶庫

POINT 03 進一步調查手上的資料

根據手上的資料進一步搜尋，會找到能於模型製作參考的資料。比方說，就算手邊的資料不是太多，只要多調查相同地點或時代的資料，就能找到一些意想不到的資料。

POINT 02 車種、裝備、隸屬部隊也是非常重要的元素

車種、裝備與隸屬部隊與車輛、士兵的製作都有切關係，可以的話，最好掌握這些重點。有時候愈是調查，愈能了解該部隊特有的裝備與特徵，也能進一步考證相關的細節。

POINT 01 了解拍攝照片的地方與年代

了解拍攝年代或地方是非常重要的一環，因為可讓那個時代、那個地方才有的道具登場，也可以因此找到更多資料。

戰場照片首先該看這個部分！

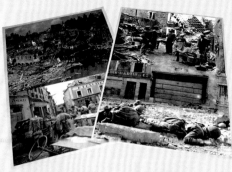

最近也看到一些彩色照片，塗裝方式也變得更多元。要注意的是，有些照片是利用影像處理軟體從黑白調成彩色的，所以這類照片的色彩通常僅供參考。

記錄照片集通常是以車輛為主角，但背景或是全景照片有時是製作微縮模型的靈感來源，建議大家多觀察這個部分。

由於記錄照片是真實的記錄，有時不會太有趣。電影裡的戰場則是「設計過的場景」，所以都很值得參考。

這些圖片都儲存在電腦裡面，而且還依照建築物、車輛、士兵分類。可以直接在平板電腦瀏覽這些照片，當然也可以列印出來，收在資料夾裡面。

「網路」已成了目前不可或缺的資料庫，這樣說一點也不為過。軍隊拍攝的記錄照片可作為了解戰場實況的資料使用。

❶只有戰場照片才能看到車輛參與實戰與受損的痕跡，在博物館或演習是看不到這些痕跡的。這些現場才有的資訊都可用來營造作品的實戰氣氛。受損的痕跡、裝備品的位置、物資都是不容忽略的元素。
❷戰車之外的資訊也千萬不要錯過。比方說，背景裡的建築物、植物都具有當地的特色，所以若能在微縮模型重現這個部分，就能將戰場

的資訊更清楚地傳遞給觀眾。
❸「特寫照片」也是非常寶貴的資料，因為可從中得到塗裝、舊化處理所必須知道的材質、裝備細節。哪怕只是小小的物品，也能從這些地方得到營造氣氛的提示。

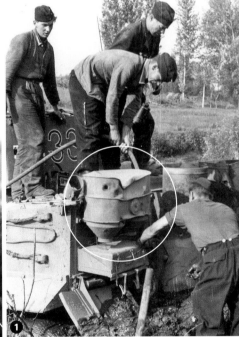

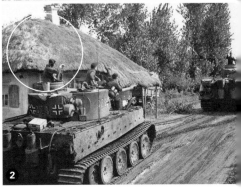

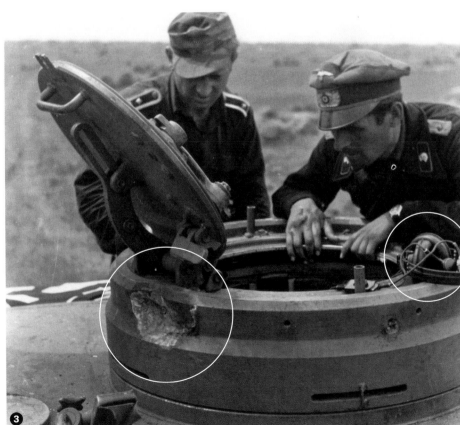

完美地重現照片之中的裝備，連配置方式都不放過。這些裝備不只是填補空白的道具，更是能有效重現細節的小小演員。

重現記錄照片之中的每一處傷痕。平常的話，不太需要這麼仔細，但如果要重現某特定的個體，最好還是能注意每一處的傷痕。

將照片落實在模型上

PICK UP!

虎式重型戰車照片集
（大日本繪畫出版）2700日圓＋稅

「ディーガー重戰車」
写真集

宛如掉幀拍攝的電影一般，集結行軍中、訓練中、卡在惡地，努力脫困的虎式戰車照片的照片集。大部分的照片都是從法國陸軍公文書館保存的原版負片翻拍的，所以每張照片都像是昨天才拍攝完成般栩栩如生。

這是被用於交換履帶的鐵絲纏住的布。重現這種乘員製造出的車輛細節是非常重要的一環。

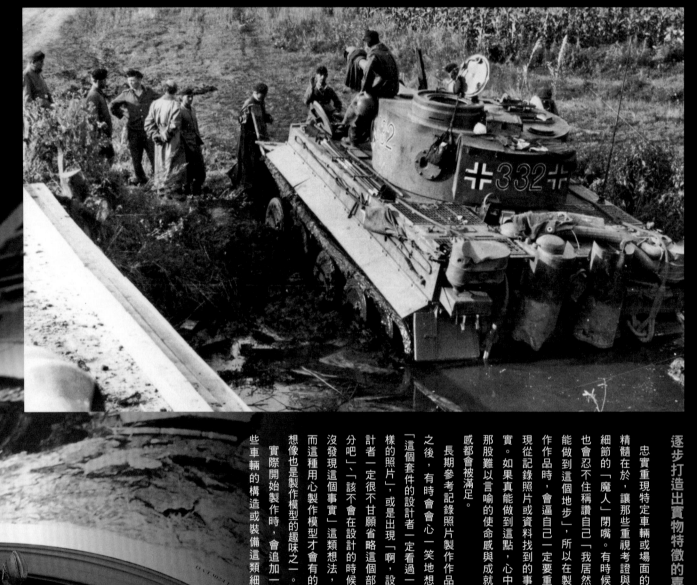

逐步打造出實物特徵的喜悅

忠實重現特定車輛或場面的精髓在於，讓那些重視考證與細節的「魔人」閉嘴。有時候也會忍不住稱讚自己「我居然能做到這個地步」，所以在製作作品時，會逼自己一定要重現從記錄照片或資料找到的事實。如果真能做到這點，心中那股難以言喻的使命感與成就感都會被滿足。

長期參考記錄照片製作作品之後，有時會會心一笑地想「這個套件的設計者一定看過一樣的照片」，或是出現「啊，設計者一定很不甘願省略這個部分吧」、「該不會在設計的時候沒發現這個事實」這類想法，而這種用心製作模型才會有的想像也是製作模型的趣味之一。

實際開始製作時，會追加一些車輛的構造或裝備這類細節，但最近的套件都做得很精節，但製作者只需要組裝，不需另外追加細節，這讓我覺得很開心，卻也覺得很失落。另一個要提的是，在車輛重現傷痕這件事，也就是重現在戰場被打凹的痕跡，或是零件的變形、破損，以及使用過度造成的傷痕或劣化。此外，自行製作用於修理車輛的機材、工具或是士兵服裝、包包這類裝備以及不知有何用處的墊子雖然很麻煩，但也很有趣。製作比例模型的樂趣在於單純地組裝模型，但如果能進一步挑戰重現特定車輛，讓別人知道「我很懂這台特定車輛」的話，就能從相同的套件中得到更多樂趣。

中須賀岳史

062

只有參考實車資料才知道物資或裝備這種隨性的配置方式。在原創的作品之中，做這些通常不會做的事情，是重現記錄照片的樂趣也是困難之處。

這也是讓車輛變身為特定車輛的重要道具。原本沒有的道具要自行製作，所以利用塑膠板製作這些小道具也是非常重要的技術。

這是被用於交換履帶的鐵絲纏住的布。重現這種乘員製造出的車輛細節是非常重要的一環。

以記錄照片作為想像力來源，透過想像力打造的情景作品

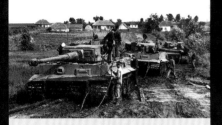

戰場照片不僅能告訴我們製作作品所需的資訊，還能激發我們的靈感。這項作品雖然是重現特定車輛的情景，但終究是將記錄照片當成想像力的來源之一，而不是當成特定情景使用。

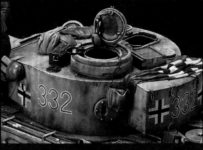

這是裝備的配置方式。參考各種實車照片之後，才知道這是332號車的砲塔頂蓋的道具。成功透過彩色的模型重現黑白照片裡的車輛之後，那股感動真是無上的喜悅。

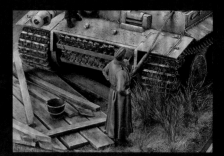

可以的話，盡量將那些在戰場照片看到的東西反映在作品裡。雖然姿勢不太一樣，但軍裝可以參考在戰場照片登場的士兵。墊在底下的木頭與照片裡的感覺一模一樣。

德國虎式重型戰車 Tiger-I 初期生產型
TAMIYA 1／35
塑膠射出模型套件
未稅 4000 日圓
㈱TAMIYA ☎ 054-283-0003
製作／中須賀 岳史

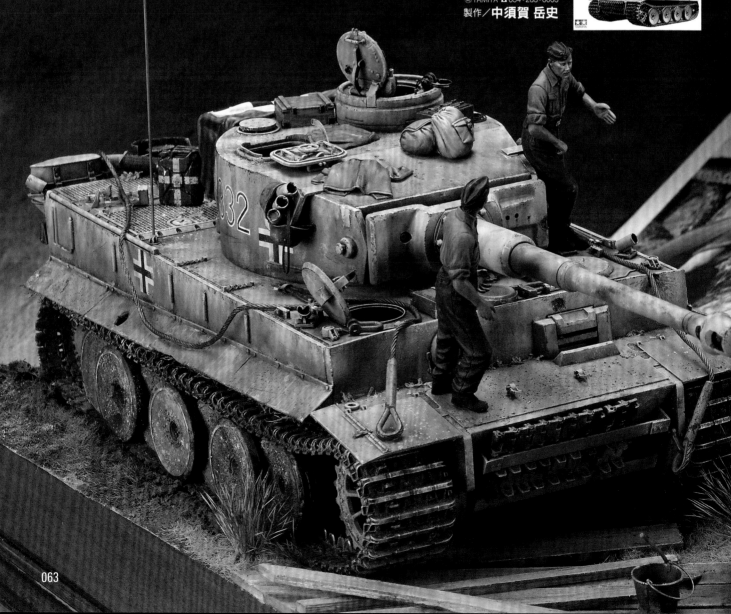

利用戰場照片的「解讀」結果營造逼真感

透過最新的考證結果
得知真實的顏色！

車輛套件的包裝設計或是塗裝圖裡的迷彩塗裝都是根據黑白記錄照片想像的，所以在過去，模型玩家都會參考這些包裝設計或塗裝圖替模型塗裝，但隨著考證以及數位計術的發達，這些包裝設計或圖裝圖的迷彩塗裝也有可能被推翻，例如TAMIYA虎式戰車Ⅰ初期型就是其中之一。包裝設計裡整片的德國灰色塊雖然很吸晴，但一說認為，這部分的塗裝有可能是迷彩的，所以現在的我們是不是該跟著這種說法，製作全新的虎式戰車呢？

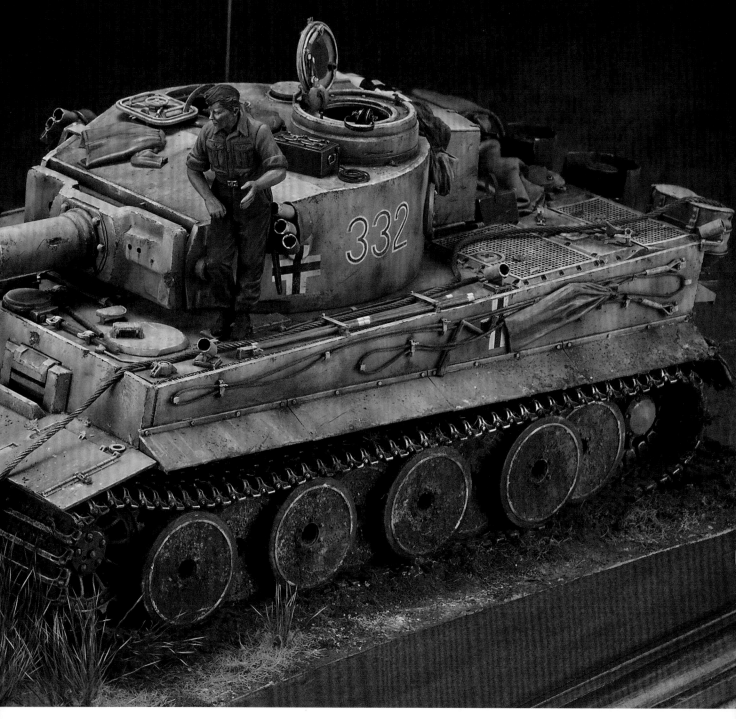

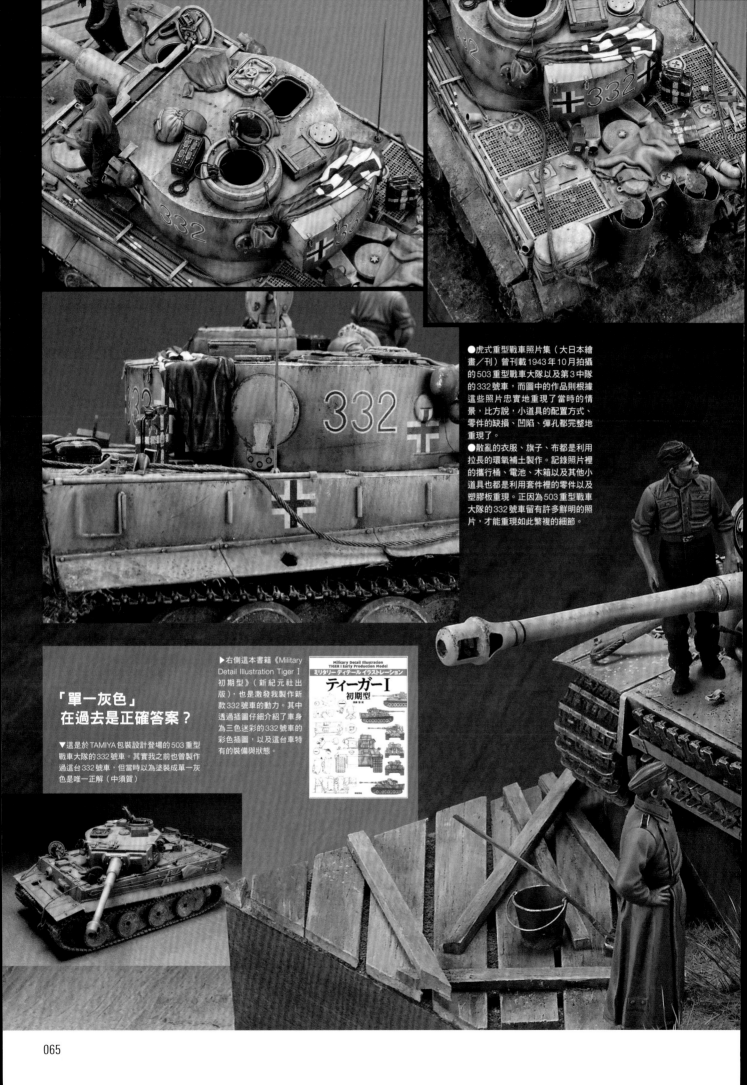

●虎式重型戰車照片集（大日本繪畫／刊）曾刊載 1943 年 10 月拍攝的 503 重型戰車大隊以及第 3 中隊的 332 號車，而圖中的作品則根據這些照片忠實地重現了當時的情景，比方說，小道具的配置方式、零件的缺損、凹陷、彈孔都完整地重現了。

●散亂的衣服、旗子、布都是利用拉長的環氧補土製作。記錄照片裡的攜行桶、電池、木箱以及其他小道具也都是利用套件裡的零件以及塑膠板重現。正因為 503 重型戰車大隊的 332 號車留有許多鮮明的照片，才能重現如此繁複的細節。

「單一灰色」在過去是正確答案？

▼這是於 TAMIYA 包裝設計登場的 503 重型戰車大隊的 332 號車。其實我之前也曾製作過這台 332 號車，但當時以為塗裝成單一灰色是唯一正解（中須賀）

▶右側這本書籍《Military Detail Illustration Tiger I 初期型》（新紀元社出版），也是激發我製作新款 332 號車的動力。其中透過插圖仔細介紹了車身為三色迷彩的 332 號車的彩色插圖，以及這台車特有的裝備與狀態。

Military Detail Illustration
TIGER I Early Production Model
ミリタリー ディテール イラストレーション

ティーガーI
初期型

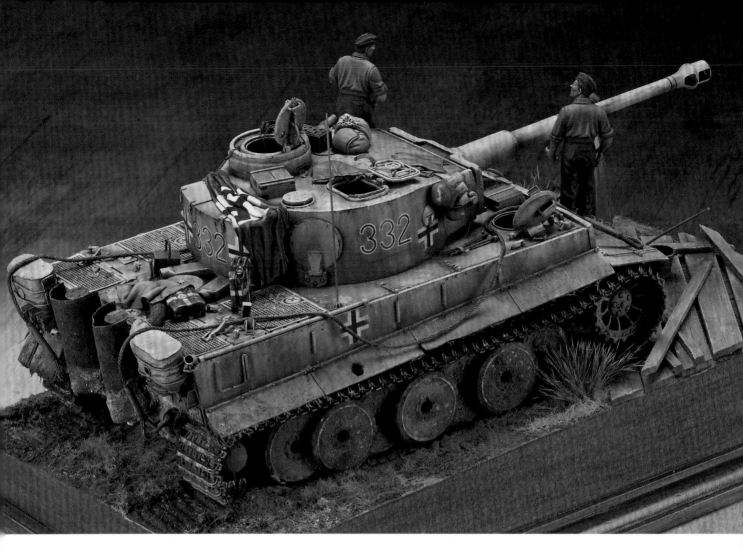

沒想到會再做一次同款的車輛

圖中是虎式戰車I型初期生產型503重型戰車大隊第3中隊的332號車。應該有很多人都是因為TAMIYA的包裝盒的設計，而知道這款的德國灰虎虎式戰車。我也是其中之一。之前以德國灰塗出厚重感的時候，覺得這種塗裝很棒，但後來才從其他書籍發現，這台虎式坦克的塗裝不是德國灰，而是以暗黃色為底，搭配紅棕色與橄欖綠的三色迷彩塗裝，我看了相關的插圖也是大吃一驚。由於TAMIYA的包裝盒設計非常逼真，所以我之前從未懷疑過正確與否，我甚至覺得三色迷彩塗裝的虎式戰車插圖很奇怪。順帶一提，我參考的資料是新紀元社出版的《Military Detail Illustration Tiger I初期型》與大日本繪畫出版的《ティーガー重戰車写真集》。此外，我也根據TAMIYA套件塗裝範本圖以及三本雜誌的1943年10月俄羅斯東部戰線332號車的照片、插圖與文件進行考證。

◆實車到底是什麼顏色？

在當時，德軍戰車的顏色必須符合陸軍的塗裝規定，所以虎式I型在1942年亮相時，似乎是採德國灰的塗裝色，但到了1943年2月之後，便隨著命令改裝成以暗黃色（Dunkelgelb）為底，搭配橄欖綠（OlivGrun）與紅棕色（Rotbraun）塗出正確顏色的蓋亞「德國戰車三色迷彩組」之中的暗黃色（Dunkelgelb）、橄欖綠（OlivGrun）、紅棕色（Rotbraun）。不知道是不是記錄照片有問題，我照著照片塗裝上色之後，迷彩的花紋不太明顯，所以為了透過模型重現，我試著將迷彩塗成宛如薄霧般的質感。從遠方看起來，整台戰車就像是只有暗黃色而已。

◆製作三色迷彩版

以早期交通工具為主題的比例模型製作，總是會遇到這種「眾説紛紜」的情況，不過這也讓我燃起製作新版模型的想法，於是我便著手製作三色迷彩版的332號車。

問題當然還是塗裝的部分。這次使用的是能輕鬆塗出正確顏色的蓋亞「德國戰車三色迷彩組」之中的暗黃色（Dunkelgelb）、橄欖綠（OlivGrun）與紅棕色（Rotbraun）。假設這項命令有布達至每支部隊，那麼我們討論的332號車在1943年10月的時候，應該已是三色迷彩的塗裝才對。嗯……

由於記錄照片是黑白照片，我們只能透過白色與黑色的亮度判斷原本的顏色，雖然迷彩很難判斷，但最後還是分辨出是單純的汙漬或是塗裝的各種顏色，而且拿其他角度的照片之中的士兵衣服顏色與車體顏色比較，就會發現車體顏色比黑色長褲或深灰色的藍色大號襯衫來得明亮許多。在我還相信車體為德國灰的時候，的確沒有如此比較過，但是當我得知三色迷彩這個說法之後，再看記錄照片時就有「原來如此，看起來的確不像是德國灰。如果是灰色的話，也只可能是非常淺的灰色，絕對不可能是初期型那種近似黑色的德國灰」的結論。

◆製作結束後

我製作了兩台「同款」的虎式戰車之後，雖然三色迷彩戰式戰車比較貼近史實，但我不敢斷言德國灰的版本是錯的。更重要的是，深植於腦海之中的德國灰虎式戰車其實是很酷，這也讓我不得不接受同時存在著理想版與現實版的虎式戰車。目前虎式戰車I型332號車的車體顏色有德國灰單色版以及三色迷彩版，建議大家挑選自己喜歡的版本製作。有空的話，不妨兩個版本都做吧。

中須賀 岳史　Takeshi NAKASUGA　●1968年出生，目前住在愛知縣。與模型相遇之後，便開始撰寫部落格「PLAMOLOG」，也常於推特以及影音分享網站上傳心得。https://takapaint01.com/

碳漬 SOOT

REAL CUT

讓人感到熱氣直撲而來的黑色吸睛重點

搭載高排氣量引擎的戰鬥車輛所排出的廢氣或是機艙的燃燒廢氣，都會讓一些部分沾染碳漬，而這些碳漬與附著在車體表面的大自然汙泥或灰塵不同，是車輛本身製造的汙漬，也賦予車輛更多令人印象深刻的樣貌。

POINT 03 容易被忽略的同軸機械周圍的碳漬

Merkava戰車的砲塔左前方常常會有一條細長的黑色碳漬。其實這是架在上面的同軸機槍的燃燒廢氣所造成的，是砲塔的重點之一。

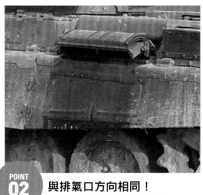

POINT 02 與排氣口方向相同！T-72的廢氣造成的碳漬

雖然T-72的排氣口與LAV-25一樣，配置在車體側面，但廢氣造成的碳漬就往下延伸。圖中的碳漬完全是黑色的，黑黝黝的光澤讓人以為是油漬。

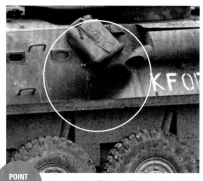

POINT 01 宛如廢氣畫在車體表面的碳漬要特別注意方向

LAV-25的排氣口雖然朝向正下方，但廢氣卻會往車體後方流動。這是因為進行時的風所導致，是在戰場奔馳的車輛特有的重點。

碳漬首先該看這個部分！

戰車模型的碳漬也能有效地創造效果

戰車的碳漬幾乎都是因為引擎排放的含碳廢氣所造成。想必大家已經想起早期吃柴油的卡車所排放的黑煙吧。戰車的引擎通常都使用過度。換句話說，戰車不是靜靜地待機，就是在發現目標之後，油門全開往前衝。一旦遇到危險，自己的安全當然比燃燒效率或經濟巡航速度來得重要，所以就算是本來不會冒黑煙的戰車，排氣管與排氣罩的周圍積碳也沒什麼好奇怪的了。

【陸上自衛隊觀察員 浪江俊明】

試著製作排氣管周遭的汙漬

▼觀察現存的T-34／85的排氣管周邊就會發現，碳漬的位置離排氣管有一段距離，也可以看到塵埃上面的滲油以及各種汙漬都集中在這裡。

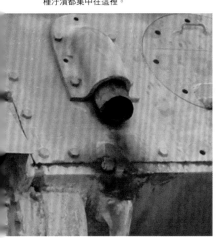

將照片落實在模型上

從排氣管噴出來的碳

大戰時的排氣管周圍都很髒，但是性能優異的現役車輛比較不會排放廢氣，汙漬也不會太明顯。

噴成一點一點的油

滲出的油

在過度使用的情況下，引擎往往承受相當大的負擔，有時候排氣管還會漏油。雖然不會一下子噴出大量的油，但長此以往，排氣管下方就會出現油亮亮的痕跡。

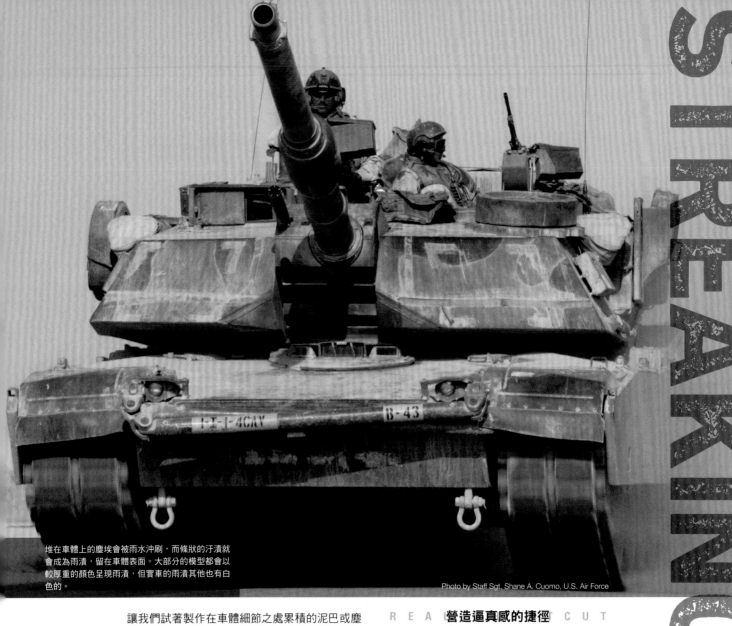

堆在車體上的塵埃會被雨水沖刷,而條狀的汙漬就會成為雨漬,留在車體表面。大部分的模型都會以較厚重的顏色呈現雨漬,但實車的雨漬其他也有白色的。

Photo by Staff Sgt. Shane A. Cuomo, U.S. Air Force

讓我們試著製作在車體細節之處累積的泥巴或塵埃被雨水沖刷的痕跡吧。這次的重點在於汙漬是在哪裡堆積,以及這些汙漬被沖刷的特徵。此外,調整雨漬的顏色就能重現泥巴、塵埃以及各種汙漬被沖刷之後的狀態。

R E A L **營造逼真感的捷徑** C U T

雨 漬

利用舊化處理重現垂直沖刷的汙漬

雨漬首先該看這個部分!

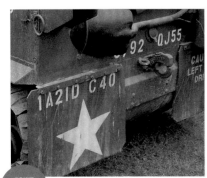

POINT 03 有些部位會出現
非垂直的汙漬

平面的雨漬通常都是垂直方向的,但也有例外。比方說擋泥板或是擋板這類橡膠材質的部位,雨漬就有可能呈不規則的方向。

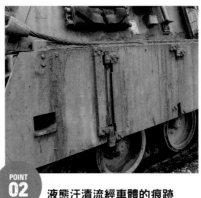

POINT 02 液態汙漬流經車體的痕跡

除了塵埃之外,堆積在車體的泥巴、泥土也會被雨水沖刷。黏在側裙的汙漬也是雨漬的一種。

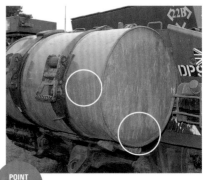

POINT 01 汙漬被雨水沖刷之後
留下的痕跡

圖中是備用燃料槽的雨漬。可以發現,雨漬從曲面的中心點向下流,也可以看到側面的擋邊有一些因為雨水而形成的汙漬。

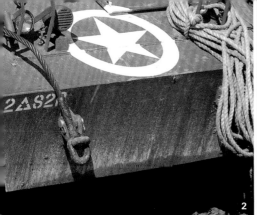
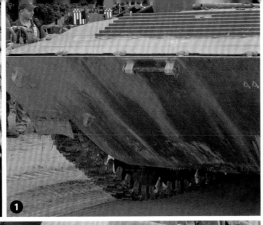

觀察在街道奔馳的砂石車或是其他在日常生活之中常見的車輛,就會發現雨水流經車體表面的塵埃、泥巴或是鏽痕的痕跡。雨滴會讓塵埃結塊,所以當然會讓車體變髒。不過,軍用車輛本來就會為了與土地同色而在車體表面加上迷彩塗裝,所以不太可能利用比例模型呈現在被雨淋濕的部分的汙漬。要在模型製作雨漬時,必須要先注意淋雨之前,在車體表面附著的汙漬種類、顏色,以及雨水流經車體各部位的方向。尤其要注意的是,雨水的流向很不規律,就算是停在原地,雨漬也不一定全部往正下方流。就算是看起來完全平面的裝甲,雨水也不一定會流經整個表面,因為表面微微突起的部分,或是塗膜的厚度都會讓雨水往不同的方向流。雨水流經焊接痕跡或是螺絲時,也一樣會往其他的方向流動,曲面與鑄造面更是如此,沒辦法斷言雨水流經的面積是廣還是窄。若能巧妙地在作品植入這些變化,作品一定會更加逼真。

【陸上自衛隊觀察員 浪江俊明】

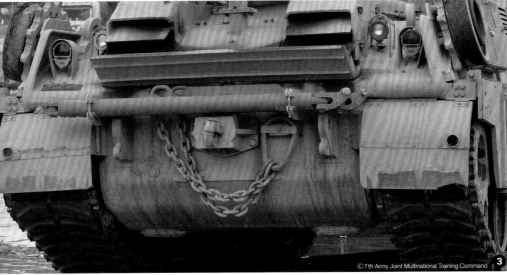

©7th Army Joint Multinational Training Command

❶這是原本堆在車體上方的塵埃流到車體前方下半部的模樣。大量的塵埃被雨水沖刷之後,形成帶狀的汙漬。 ❷這裡也要請大家注意車體前方的下半部。汙漬的方向看起來很像是由下往上,但其實這是下半部的汙漬被雨水沖刷之後的狀態。這兩張照片都能看到雨漬,但兩邊的質感卻因不同的情景與服役場所而大不相同。 ❸從排氣管噴出來的碳漬會於車體後方堆積,之後再被雨水沖刷。後方下半部的條狀黑漬就是積碳形成的雨漬。由此可知,雨漬的顏色會隨著汙漬的種類而完全不同。 ❹圖中的備用燃料槽下半部也能看到條狀的汙漬,但上半部的痕跡卻是完全不同。可以發現,不會整個表面都布滿雨漬。砲身或其他圓柱狀構造的雨漬也是一樣。

**利用稀釋液
模糊塵埃顏色的線條**

根據車體的顏色調整塗料的濃度是非常重要的一環。對比太過強烈的雨漬容易讓人生厭,請謹慎地利用稀釋液調整塗料的濃度。

**較常見的是泥土或塵埃
被雨水沖刷之後的雨漬**

在車體下半部呈現顏色相對較淺的條狀汙漬,反而更接近實車的樣貌。

**印象中的深色雨漬
其實不多**

雖然製作了猶如範本般的雨漬,但根據資料來看,大部分的實車都沒有這種深色的雨漬。

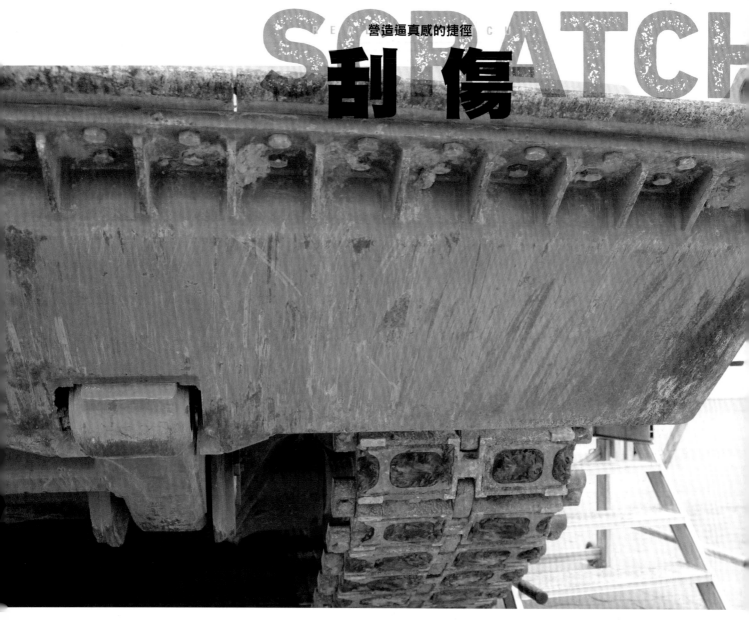

從森林穿過街道或瓦礫堆的時候，車輛的側面會被障礙物刮傷。
這些不同深淺的刮傷或是下層的顏色都能為模型增色，
而且也能讓觀眾一眼看出車輛的移動方向，並賦予作品躍動感。

該如何忠實地重現最具代表性的重度舊化處理？

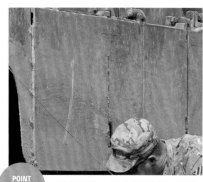

POINT 03　刮掉汙漬，讓車體塗膜受損是模型中常見的例子

賦予汙漬變化的刮痕除了是撞到東西、汙漬被刮掉的痕跡，也有可能是泥土因為摩擦而沾在車體表面的痕跡。於二次世界大戰服役的裝甲護板（Schurzen）的汙漬就是絕佳範本。

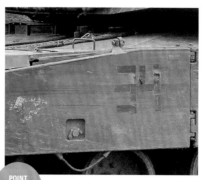

POINT 02　雖然不符合現實，但在製作模型時，會看到許多平行的刮傷

有些模型會故意把刮傷做成平行的，但實際的刮傷即使是平行的，線與線整間還是會有強弱變化，顏色也有濃淡之分，而且還會帶有一些弧度，這些部分都是很難重現的。

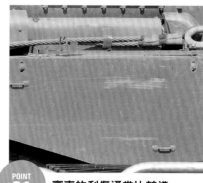

POINT 01　實車的刮傷通常比較淺，顏色也比較淡

有些模型為了營造氣氛，會植入有點誇張的刮傷，但其實真正的刮傷都比較細，顏色也較淡。雖然每台車的刮傷數量都不同，但通常都有很多刮傷。

刮傷首先該看這個部分！

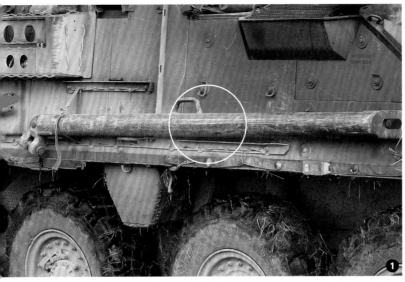

❶這是拖曳車輛的拖曳桿的刮痕。除了裝甲之外，安裝在車體表面的各種裝備也會出現刮痕。像是拖曳桿這類愈常使用的裝備，愈是容易出現刮痕。

❷推土機的推刀遠比車身更容易接觸不同種類的物品，所以刮痕當然比車體來得又深又多，表面的塗膜幾乎都磨掉了。

集中在車體側面的車輛移動痕跡

若問戰車的刮痕都集中在哪裡，當然非側裙莫屬，不然就是在砲塔的側面，因為戰車穿過諾曼第博卡格這類路面較低，兩側又長了像是堤防般的灌木的地區時，就會造成這類刮傷，行經森林小徑的時候，這些部分也一樣會被樹枝刮傷。就算前導車把橫在前方的樹枝撞斷，被撞斷的樹枝也會像是粗細適中的竹槍般尖銳，其威力足以讓跟在後面的戰車

的側裙被刮傷，甚至有可能在鋼板留下淺淺的刮痕。此外，是在擦撞到看似柔軟的土堆時，也有可能被藏在土堆裡面的石頭刮出深深的傷痕。不論如何，只要注意塗膜、紅鏽、刮傷的顏色與複合材質也不同這點，應該就能做出成功的刮痕了。

【陸上自衛隊觀察員 浪江俊明】

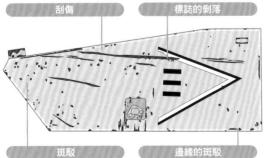

❸照片之中的M1戰車是於波斯灣戰爭服役的車輛，車體表面到處都是刮痕，也有許多鏽痕，這些都是非常適合營造模型質感的部分。二次世界大戰的車輛似乎就該是這個樣子。要注意的是，在伊拉克戰爭之後的美軍車輛都換了新的塗料，所以不會出現生鏽的刮痕。

將照片落實在模型上

以變形的圖確認第四張的側裙的刮痕

將第一張的側裙畫成圖，從旁觀察表面的刮痕

裝甲的刮傷通常比較單一，在粗細上不會有明顯的變化。

畫過標誌的傷痕雖然很適合植入模型，但感覺很低調。

刮傷

標誌的剝落

斑駁
大小的變化雖然極端，但這類傷痕通常小而密。

邊緣的斑駁
比模型上的斑駁更少，尺寸也更小。沒辦法強調輪廓。

車體顏色的塗膜
或許不太容易從照片看出來，不過在褪色的雨漬或塵埃形成的雨漬上面有非常淺的刮傷。

淺淺的刮痕
刮掉塗膜的刮痕通常會是白色的（亮度比車體顏色更高）。

嚴重的刮痕
刮痕太深，防鏽的塗膜就會外露，如果再深一點，連裝甲的金屬色都會露出來。

裝甲
裝甲的新刮痕會是金屬的顏色。時間一久，就會開始生鏽。不過鋁製車體能夠維持金屬的顏色。

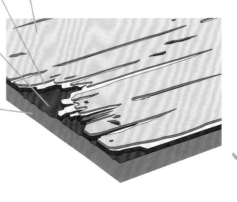

將照片落實在模型上

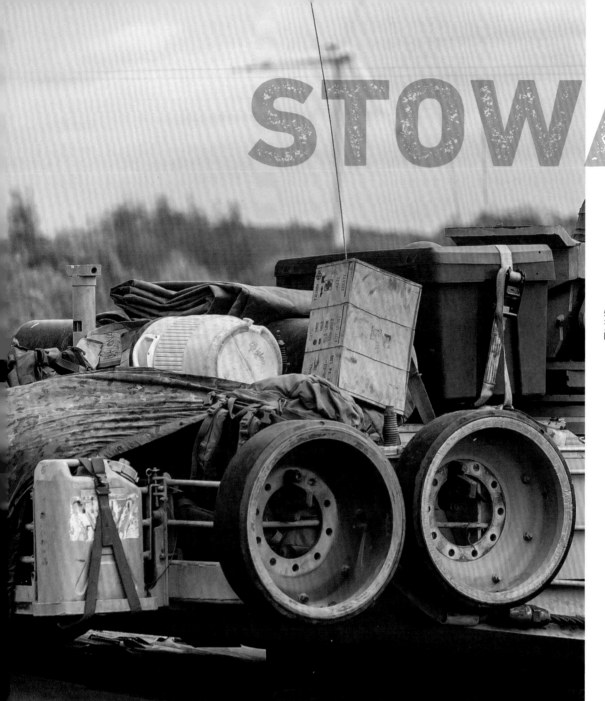

STOWAGE

物資

一口氣展現車輛個性的裝飾

在戰場，戰車就是乘員生活的地方，所以除了個人的裝備、糧食以及其他生活必需品之外，還會讓戰車承載許多武器與彈藥。乍看之下，這些物資似乎亂擺一通，但其實是亂中有序。讓我們一起了解那些看似隨意擺放，卻又有一定規則的物資吧。

POINT 03　注意物資的固定方法

物資的固定方式很常被忽略。這在戰場可說是非常重要的一環，但在製作模型時，卻很常被忽略。光是在模型重現固定物資的方法，就能讓作品更具說服力。

POINT 02　注意物資的各種造型

物資也是能為模型營造效果的重要元素，能改變車輛的印象以及外型。講究這些物資的質感，一定能打造更有層次的模型。

POINT 01　物資也有固定的堆放方式？

有些軍隊會規定物資的堆放位置。仔細觀察說不定就會發現，不同的車輛也有相同的堆放規則。

物資首先該看這個部分！

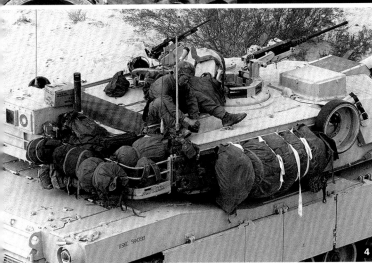

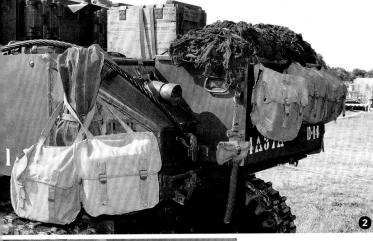

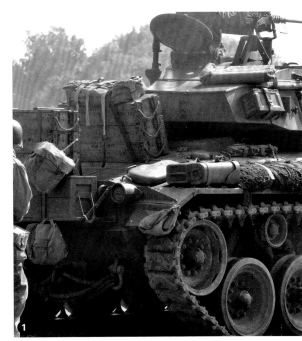

前美軍戰車乘員直接傳授物資的堆放規則

堆在車輛的物資幾乎都是乘員在戰場生活所需的東西，從襪子到刮鬍刀都放在小小的包包裡，也會堆放隸屬師團指定使用的彈藥。堆放物資的重點在於不能堆放在會影響車輛戰鬥的位置，也不能放在會造成車輛受損的位置。此外，乘員都會把每個物品放在固定的位置，以便在天色變黑之際，隨時都能取得需要的物品。此外，現代車輛需要注意的是不能擋住感測器，當然也不能擋住機槍的槍口。在模型堆放物資時，建議大家把自己想像成戰車的乘員。目前市面上已經有能重現物資綁在車體上的蝕刻片，有機會的話也可以試用看看。

【前M1艾布蘭戰車車長　大衛·霍布斯】

❶戰車的砲彈箱是很有可能堆放的物資之一，而且很多都是可以單獨購買的零件，可以多收集。木箱或是斑駁的砲彈鐵箱都能為模型畫龍點睛。
❷個人裝備是非常吸晴的物資，也是考證的重點。順帶一提，圖中的背包是第二次世界大戰之際，美軍的M1937軍用背包。
❸用於固定物資的是繩子或帶子之外，扣環的部分也是值得注意的重點。若能在模型植入這些部分，作品的說服力一定會大增。

將照片落實在模型上

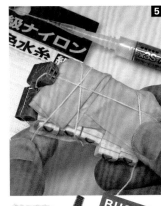

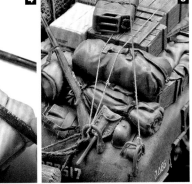

許多物資都是可以單獨購買的零件，但在此要介紹一些會堆在實車，卻很容易忘記在模型上配置的物資。
❶布的零件若是做成與下層模型的外觀一樣的形狀，整體感會比較好。若能利用環氧補土追加一些皺褶，就會更加逼真。
❷大部分的模型都不會製作裝備的帶子，但如果打算將物資吊在車輛上，製作帶子，質感才更加真實。
❸光是重現固定物資的繩子就讓人覺得很逼真。
❹❺利用環氧補土製作物資時，記得要讓繩子陷入物資，才會顯得更加逼真。
❻使用市售的扣環零件也是不錯的選擇。

營造逼真感的捷徑

步兵的配置

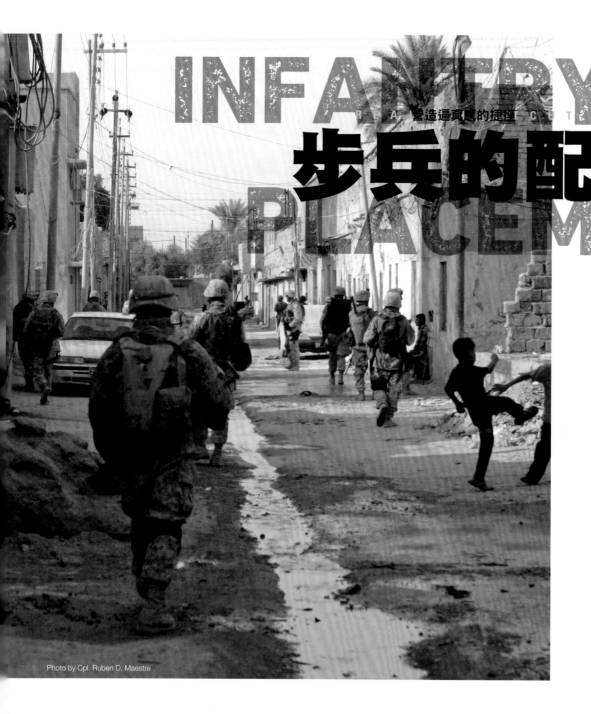

Photo by Cpl. Ruben D. Maestre

配置營造情景的人偶的邏輯

大家覺得在情景作品放步兵人偶會不會很奇怪呢？要是把步兵放得遠遠的，完全看不出這名步兵有沒有參與戰鬥，或是與其他人偶的距離太遠，會顯得很不自然，也破壞了精心設計的場景。到底該怎麼配置才正確呢？先了解步兵部隊的編制以及每個步兵的任務，自然就會知道答案了。

步兵的配置首先該看這個部分！

POINT 03

基本上會團體行動

戰鬥時，步兵幾乎不會單獨行動，因為不組成分隊或小隊，就無法發揮戰力。

POINT 02

刷新與更正錯誤的想像

要注意戰車與步兵之間的距離。先思考步兵與戰車會在什麼情況下一起行動，再將步兵放在合乎邏輯的位置。

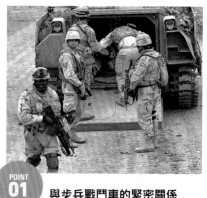

POINT 01

與步兵戰鬥車的緊密關係

現代的步兵與機械化部隊之間的關係非常密切，所以打造情景作品時，要使用符合情景的車輛，並思考車輛與步兵的位置。

根據部隊的編制配置人偶

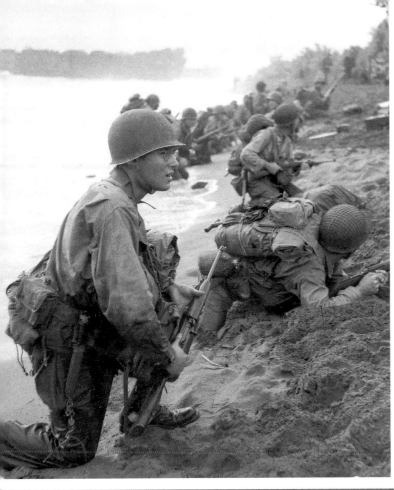

在微縮模型配置步兵人偶時，不會有人什麼都不想，隨手配置吧？要讓作品更具說服力，需要根據實際的部隊編制配置人偶。一般來說，步兵小隊會由30～50名士兵組成，再另外劃分成分隊，每個分隊的士兵約是10名，不然就是分成3～4個班。小隊長通常是少尉階級，手上的武器是卡賓槍或衝鋒槍。分隊長是拿著衝鋒槍的班長，分隊的支援火力則是輕

型機關槍或是同級的武器。其餘的士兵則拿著步槍（有時會配備榴彈發射器、無線電，有些部隊還會有狙擊手）。這部分與電影《搶救雷恩大兵》《鐵十字勳章》、電視影集《勇士們》所見的一樣，不太可能會有一大排機關槍排在一起。如果能注意到這些細節，就算只在微縮模型配置了5具人偶，看起來也很像是實際的步兵分隊。

圖中是新幾內亞戰役，於德爾尼諾姆河登陸的美國陸軍第6師第1團。1944年4月22日，攝影師跟著聯軍首次發動的「飛石作戰」，拍下正準備搶灘，奪取日軍飛機場的第41、第34步兵師團的士兵。從姿態或身上的裝備來看，位於照片前景，手持M1卡賓槍的人物應該是小隊長，後面的兩名士兵也拿著M1卡賓槍，有可能是分隊長與副分隊長。當時的分隊員應該有12名，所以應該備有BAR（白朗寧自動步槍）、M1903春田步槍（狙擊槍），但從這張照片只能看到類似M1加蘭德步槍的槍械。

步兵配置範例

這個微縮模型充分根據步兵的任務，配置了步兵的位置。若是一般的小插圖可能看不太出來，但這個尺寸的話，就能根據各分隊的任務配置士兵。此外，這個大小的微縮模型也能營造以步兵為主角的場景，充分表現步兵的魅力以及合乎邏輯的動作。

（刊載於《Armour Modelling》2012年9月號〈通卷155號〉「冬季暴風作戰」搶救第6軍！《Go forward 6th Army Stalingard，November 1942》中畑晉）

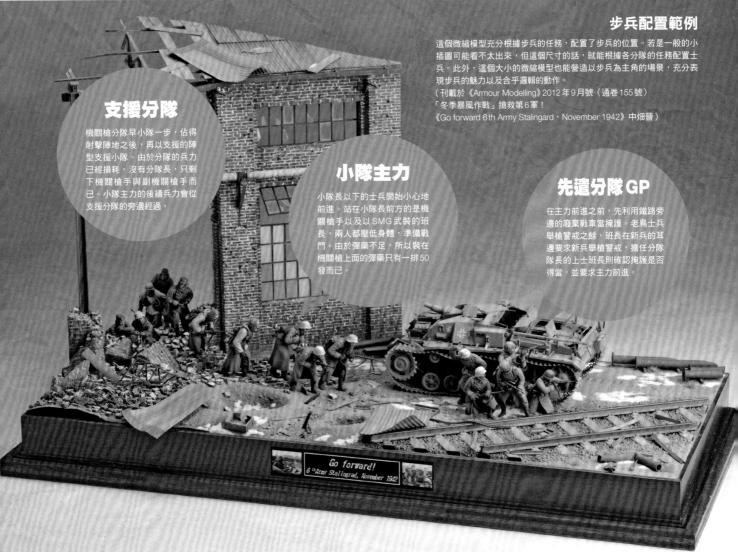

支援分隊

機關槍分隊早小隊一步，佔得射擊陣地之後，再以支援的陣型支援小隊。由於分隊的兵力已經損耗，沒有分隊長，只剩下機關槍手與副機關槍手而已。小隊主力的後續兵力會從支援分隊的旁邊經過。

小隊主力

小隊長以下的士兵開始小心地前進。站在小隊長前方的是機關槍手以及以SMG武裝的班長，兩人都壓低身體，準備戰鬥。由於彈藥不足，所以裝在機關槍上面的彈藥只有一排50發而已。

先遣分隊GP

在主力前進之前，先利用鐵路旁邊的廢棄戰車當掩護。老鳥士兵舉槍警戒之餘，班長在新兵的耳邊要求新兵舉槍警戒，擔任分隊隊長的上士班長則確認掩護是否得當，並要求主力前進。

褪色

FADING

長期曝露在強烈陽光底下的車體不管怎麼保養都一定會褪色。從這張照片可以發現，丟在中東的車輛的顏色已經與原本的塗裝色大不相同，也可以看到被陽光曬到褪色、滲出來的鏽痕以及其他特徵。

能說明時間流逝痕跡的用色技巧

<div style="text-align:right">褪色首先該看這個部分！</div>

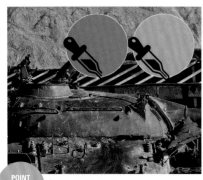

POINT 03 將褪色的顏色當成選擇塗料的依據

客觀地觀察實際的車體顏色也是非常重要的一環。利用電腦篩選出照片的顏色，確認實際的色調之後，有時會發現眼睛看到的顏色與實際的顏色不同。

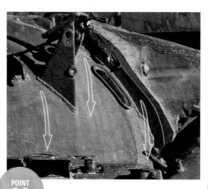

POINT 02 雨漬與鏽漬的相乘效果

從照片可以發現從金屬流出的鏽漬改變了砲塔的顏色。除了褪色之外，還有其他的因素會導致塗裝變色。

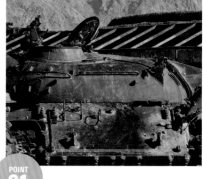

POINT 01 注意褪色的範圍與紋路

從照片可以發現，原本的塗裝色是綠色，但經過陽光曝曬之後已經變色。此外，生鏽的部分與塗料殘留的部分之間的比例也能說明車體風化的程度。

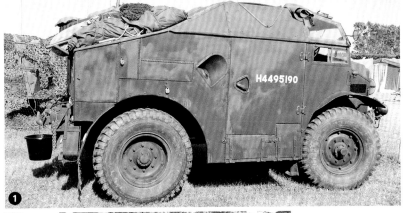

褪色是車輛長期曝曬在陽光底下所產生的風化現象。飽和度較高的新車的塗膜會褪色，形成老車才有的質感。喜歡廢棄車輛這個主題的模型玩家特別愛用這種舊化處理，讓單調的車體顏色變成鮮明的褪色，再與鏽痕或塵埃汙漬形成對比。大部分的人以為褪色這項舊化處理很複雜，但其實流程很簡單。最簡單的方法就是沿著車輛的板金接縫將顏色噴成亮色而已，這感覺很像是在車輛表面噴重點色。就算不使用舊化處理專用的塗料，也能輕鬆營造褪色效果。

【寫實舊化處理派模型玩家　色爾爵・佩爾傑克】

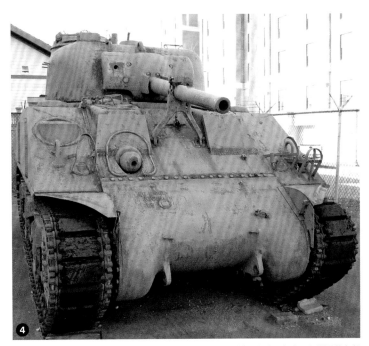

❶在大太陽底下行駛的車輛會因長期曝曬在陽光底下導致車體褪色。從這張照片可以發現在褪色之後，原先的塗裝刷痕就浮現了。❷在雜物箱的側面可看到類似雨漬的痕跡。一如第34頁所述，這不是堆積在車體表面的塵埃往下流的痕跡，而是車體因為降雨而變色的痕跡。❸這是原本的車體顏色與褪色之後的顏色共存的照片。從這張照片可一眼看出褪色之後，色調會出現明顯的改變。試著從這張照片掌握車體的哪些部分容易褪色，以及褪色的特徵吧。

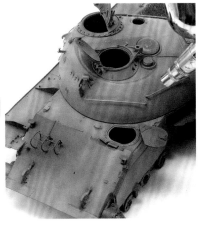

❹雖然這台雪曼戰車已經完全褪色，但還是能仔細觀察各部分的鏽痕造成了哪些影響。這些從車體內部流出來的鏽痕都對車體的塗裝造成深刻影響，也營造了漸層變色的效果。

將照片落實在模型上

使用TAMIYA的壓克力塗料上色，再噴上乙醇以及利用噴槍強制乾燥，賦予類似風化的色調。

使用TAMIYA的壓克力塗料上色，再噴上乙醇以及利用噴槍強制乾燥，賦予類似風化的色調。

要在模型進行褪色這種舊化處理時，可將棕色當成下層的顏色，再將褪色之後的顏色塗在這層棕色上面。保留部分的下層棕色也能呈現生鏽的質感。

077

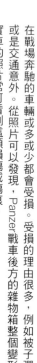

受損

DAMAGE

重現戰鬥車輛於戰鬥過程受損的傷痕

在戰場奔馳的車輛或多或少都會受損。受損的理由很多，例如被子彈打中或是交通意外。從照片可以發現，Panzer戰車後方的雜物箱整個變形。在實車的照片常可看到這類損傷或傷痕。

Panzer戰車後方的雜物箱因為位於後方，所以很常被撞扁或是受損。由於這個雜物箱是由薄鐵板製作的，所以才會凹成這樣，或是抗磁性塗層會有部分剝落，此時這部分也會生鏽或是出現不同的質感。

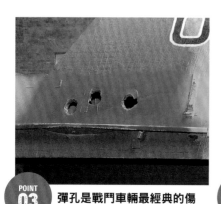

POINT 03 彈孔是戰鬥車輛最經典的傷痕，也擁有獨特的質感

經歷一場又一場激戰的戰車當然會有彈痕。述說戰鬥的彈痕可充分強調戰車就是兵器的臨場感。

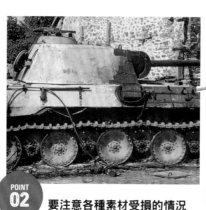

POINT 02 要注意各種素材受損的情況

壓延鋼板與鋁製車體的底漆顏色以及損傷方式都不一樣。除了金屬之外，轉輪的橡膠或是OVM（車輛外掛物件）這類木製部分也都需要仔細觀察。

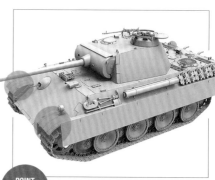

POINT 01 思考零件壞掉的理由

在進行受損舊化處理時，別漫無目的地進行。比方說，如果戰車有擋板，那麼有可能會因為碰撞而撞凹。記得先思考零件受損的理由再進行處理。製作零件的缺損也是同樣的道理。

受損首先該看這個部分！

受損的各種原因

車輛的損傷大致可以分成一般使用下的事故、故障、操作不當這類輕微損傷，以及在戰鬥之際遭遇的嚴重損傷。此外，一直被乘員踩踏以及堆放重物的擋板也會凹陷，戰車砲台防水布也常出現破洞與破口。戰車在行駛時，也有可能因為開錯路導致側裙或格柵式裝甲擦撞其他東西，後退的時候，也有可能壓扁擋板、收納箱或排氣管。前後方的擋泥板偶爾也會被捲進履帶而破掉，有時甚至會把擋板整個扯掉，不過這些都是薄鋼板製作的外部損耗品。比較誇張的例子還有戰車從斜坡、凍結的路面滑落、履帶斷裂、脫落，造成側裙、擋板以及安裝這些構造的車體與輪胎構造受損。造成戰損的理由則包含被子彈、飛彈打中、壓到地雷或IED（簡易爆炸裝置）的爆風影響，但受損的情況也會隨著車體素材的不同而改變，所以更具體地調查中彈與破損的狀況，說不定才是進行這種舊化處理最快的捷徑。

【陸上自衛隊觀察員 浪江俊明】

❶經過激戰之後報廢的車輛。車體的塗裝已經剝落，也布滿了鏽痕。雜物箱或是追加的裝甲都是利用螺絲固定的零件，所以一受損就脫落。
❷車體被砲彈擊中之後，會在裝甲留下碗狀傷痕。變色的裝甲也再再證明了砲彈造成的衝擊有多麼劇烈。
❸砲台防水布的材質是帆布，所以也會因為變質而出現照片之中的破損。

❹這是因為碰撞而變形的擋板。模型雖然做不出這種感覺，但擋板其實很薄，所以會如此變形也很正常。

將照片落實在模型上

利用蝕刻片的優點之一就是能呈現金屬的輕薄感。利用這項特徵讓蝕刻片變形，就能原封不動呈現傷痕的質感。

彈痕若利用焊槍製作，可讓形狀更加真實。可先用焊槍融化塑膠，做出彈痕之後，再利用銼刀調整形狀。

因為生鏽而劣化的金屬以及破損可利用電動工具製作。這項作業的重點在於一邊看著資料，一邊小心謹慎地進行，千萬別過度加工。

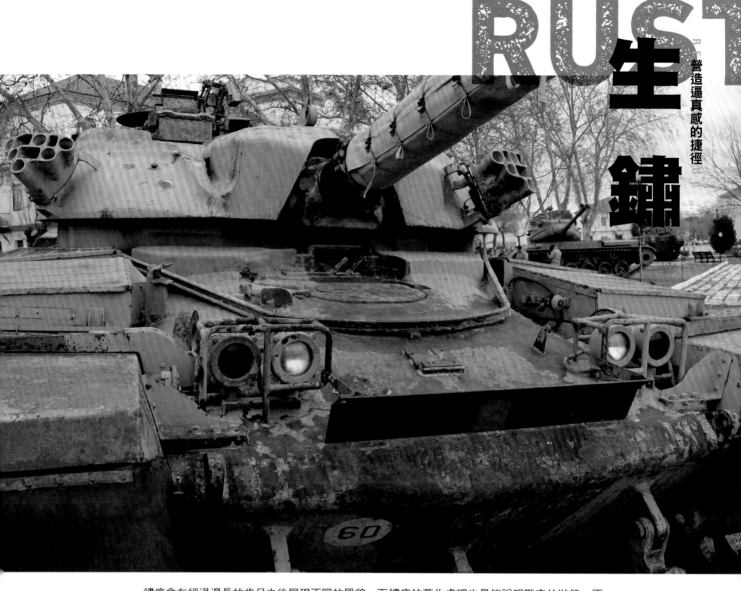

RUST
RUST 營造逼真感的捷徑

生鏽

鏽痕會在經過漫長的歲月之後展現不同的風貌,而鏽痕的舊化處理也最能說明戰車的狀態。不管是報廢的車輛還是剛結束戰鬥的車輛,車體都一定會生鏽。有很多方法可以呈現風貌如此多元的鏽痕,在此為大家介紹幾種具代表性的方法。

讓塑膠看起來像鋼板的舊化魔法

生鏽首先該看這個部分!

POINT 03
**生鏽與剝落之間
有著密不可分的關係**

重現塗膜剝落現象的是剝落舊化處理,而剝落的部分也會慢慢地氧化,所以賦予同一個地方剝落與生鏽這兩種質感也非常合理。

POINT 02
**因為淋雨
而擁有不同質感的鏽痕**

鏽痕與塵埃或泥土這類汙漬的色調完全不同。生鏽舊化處理可在車體側面追加不同的顏色,也能添加一些吸睛的重點。

POINT 01
鏽痕是各種顏色的集合體

生鏽不是塗裝,而是化學反應,所以色調會隨著時間過去而改變。由於鏽色不是塗料的顏色,所以能用來重現鏽痕的顏色可說是無限多種。

080

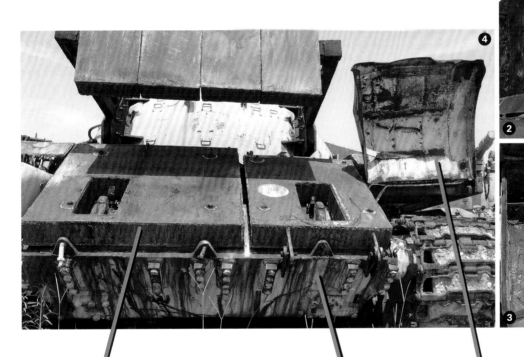

因為單純，所以才需要多加注意的鏽化處理

鏽化處理可說是AFV模型玩家最喜歡的舊化處理之一。能以簡單的步驟呈現逼真的質感就是這項舊化處理最為人喜愛的部分吧。

生鏽的面積與程度雖然不盡相同，但基本上，任何狀態的車輛都一定會生鏽。

尤其是與地面接觸的履帶常會露出下層的金屬，所以幾天沒有出勤就有可能會生鏽。我們可從鏽痕的顏色深淺判斷車輛的停駐時間有多長，而這也是鏽化處理的樂趣之一。鏽痕愈是陳舊，顏色愈是暗沉，新的鏽痕則通常是橘色的，這種顏色的規則可說是製作AFV的基本常識。此外，很常在展示看到在非金屬的部分進行鏽化處理的作品，即使是資深的模型玩家也有可能會犯這類錯誤，所以鏽化也是需要詳加調查之後再動工的舊化處理。

【寫實舊化處理派模型玩家　色爾爵‧佩爾傑克】

❶鋼板較薄的部分會比較快生鏽。以雜物箱為例，轉角這類比較薄的結構的塗膜會最先剝落。從鏽痕的顏色比較暗沉這點也不難一窺端倪。乘員經常碰觸的部分的塗裝也會剝落，久了也會跟著生鏽。　❷圖中是廢棄很久的戰車砲塔的側面，可以發現已經整面生鏽了。在這個部分也能看到鏽痕的顏色明顯不同，一眼就能看出是從哪邊開始生鏽的。另外要注意的部分是焊接的痕跡。即使是全面生鏽的裝甲，也能看到焊接的部分，也就是白線的部分。　❸積水的部分會急速氧化。顏色較亮的鏽痕看起來粉粉的，也會變成一層層的立體構造。　❹這是能看到各種鏽痕的畫面。嚴重生鏽的裝甲看起來比較暗沉，也可以看得出來這些鏽痕比較陳舊。這些從車體流出來的大量鏽痕都說明了這台戰車報廢了多久。

將照片落實在模型上

色粉可製作立體的鏽痕，這種材質也非常適合用來呈現在積水處形成的粉狀鏽痕。色粉雖然會黏在模型表面，但最好還是不要觸碰，以免掉粉。

色粉

舊化專用琺瑯漆的乾燥速度較慢，塗料的延展性也比較好，所以能表現往下流動的鏽痕。利用專門的稀釋液稀釋，還能調整顏色的深淺。

琺瑯塗料

將剝離劑塗在鏽色上面之後，等到乾燥再進行基本塗裝。若以沾水的水彩筆塗抹，基本色就會剝落。這類處理不是畫上顏色，而是刮掉顏色。

剝離劑

利用石灰進行的冬季偽裝強勢回歸！
第72戰車連隊戰鬥團聯合訓練

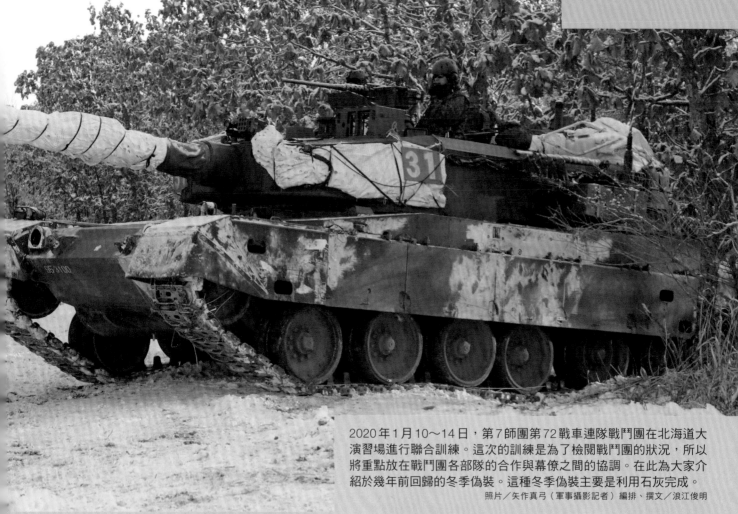

2020年1月10～14日，第7師團第72戰車連隊戰鬥團在北海道大演習場進行聯合訓練。這次的訓練是為了檢閱戰鬥團的狀況，所以將重點放在戰鬥團各部隊的合作與幕僚之間的協調。在此為大家介紹於幾年前回歸的冬季偽裝。這種冬季偽裝主要是利用石灰完成。

照片／矢作真弓（軍事攝影記者）編排、撰文／浪江俊明

1 這是穿過森林，行進在道路上的第72戰車連隊90式戰車。砲身與砲塔前方都包了冬季偽裝網，砲塔置物架與砲塔後上方堆滿了訓練所需的裝備與器材。車體側面與前方擋板以石灰施作了冬季偽裝，乘員也都是從這兩個部分上下車，所以有一些塗層剝落，但這種斑駁感很適合於模型重現。矢作真弓的採訪指出，駐紮在北海道的部隊曾研究以白色帳蓬、墊子、紙箱膠帶、Seal Peel 包材（用於保護機械零件的包材，與塗裝專用的遮蓋液類似），以及各種材料完成的冬季偽裝，以石灰進行偽裝的方法也在幾年前回歸。據說是因為石灰比較容易準備，訓練完成後也比較容易保養，所以才得以再次被使用。 **2** 這是在森林待命的第72戰車連隊90式戰車。與上方的照片是不同的車輛。顏色與草地、樹葉上的積雪相近，所以很難看出戰車的輪廓。

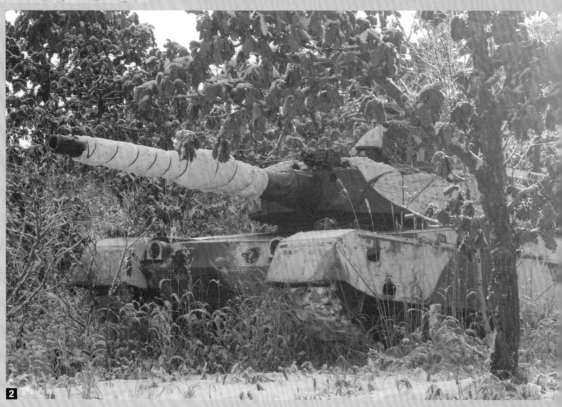

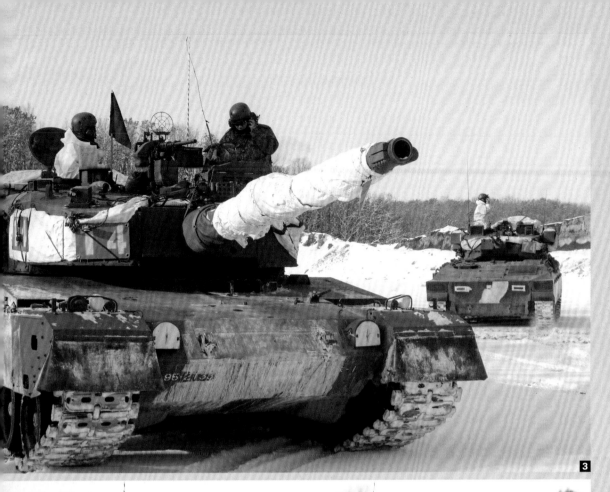

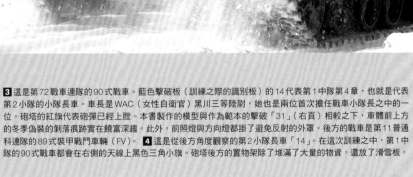

3 這是第72戰車連隊的90式戰車。藍色擊破板（訓練之際的識別板）的14代表第1中隊第4章，也就是代表第2小隊的小隊長車。車長是WAC（女性自衛官）黑川三等陸尉，她也是兩位首次擔任戰車小隊長之中的一位。砲塔的紅旗代表砲彈已經上膛。本書製作的模型與作為範本的擊破「31」（右頁）相較之下，車體前上方的冬季偽裝的剝落痕跡實在饒富深趣。此外，前照燈與方向燈都掛了避免反射的外罩。後方的戰車是第11普通科連隊的89式裝甲戰鬥車輛（FV）。 4 這是從後方角度觀察的第2小隊長車「14」。在這次訓練之中，第1中隊的90式戰車都會在右側的天線上黑色三角小旗。砲塔後方的置物架除了堆滿了大量的物資，還放了滑雪板。

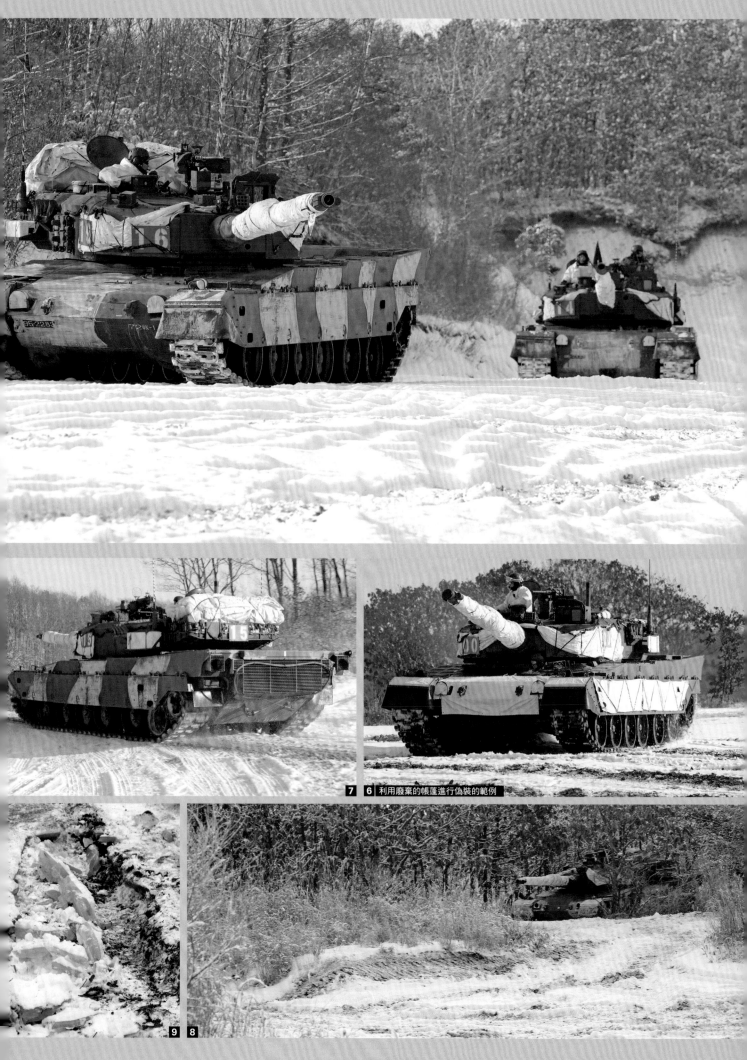

6 利用廢棄的帳篷進行偽裝的範例

7

9 8

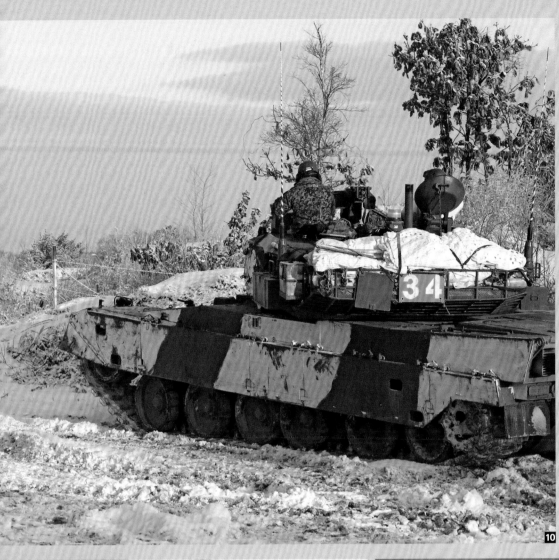

5 圖中是第72戰車連隊第1中隊的90式戰車。前照燈與方向燈都罩上了白色罩子。為了融入背景的枯葉與樹木，會在2色迷彩的深綠色部分加上冬季偽裝，形成白色與褐色的色塊。後方車輛的砲盾的陰影與沒有積雪的前懸形狀類似，完全融入背景裡。看來冬季偽裝不只是把整台車塗成白色而已。

6 不同的中隊有不同的冬季偽裝，而這支中隊是將白布（報廢的帳蓬）當成專用的車體外罩使用。砲塔的擊破板「00」代表這是隊長的戰車。

7 車體後面沒有進行任何冬季偽裝。擊破板「15」代表第1中隊第5章。 8 這是佔領林木線陣地的90式戰車。由此可知為什麼這台戰車要採用垂直方向的迷彩塗裝。 9 在白天融化的雪會在晚上結凍，反覆幾次就會在路面結成厚度高達數公分的冰層。這張照片是戰車開過冰層之後的畫面。10 這是第3中隊第4車的照片。砲塔置物架的左側增設了置物架，裡面放了木箱。車體前方的側裙是值得注意的部分。適度剝落的冬季偽裝也發揮了不錯的效果。 11 在本部指揮車輛73式裝甲車後方搭起了帳蓬，再以冬季專用偽裝網蓋在外面。表面不規則的大洞與小洞也具有偽裝的效果。 12 圖中是90式戰車右前方擋板，很想透過模型的塗裝呈現這種石灰斑駁的質感。 13 這是利用固定物資的白色膠帶進行偽裝的範例。這裡使用的膠帶是能在家庭五金百貨隨時買到的種類。14 卡在轉輪或啟動輪的雪也能提升偽裝效果。

10　　　　5

12

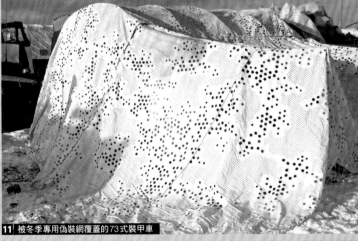

11 被冬季專用偽裝網覆蓋的73式裝甲車

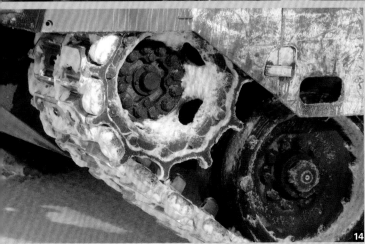

14

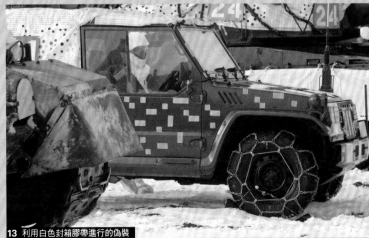

13 利用白色封箱膠帶進行的偽裝

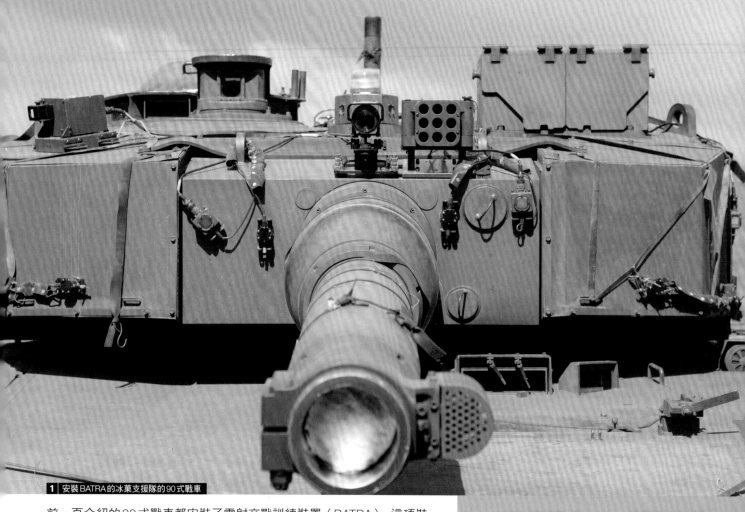

1 安裝BATRA的冰菓支援隊的90式戰車

前一頁介紹的90式戰車都安裝了雷射交戰訓練裝置（BATRA）。這項裝置可在不使用實彈的情況下進行實戰訓練，但從前一頁的照片沒辦法看清楚這項裝置的細節，所以這次要透過部隊訓練評估隊評估支援隊（又稱第1機械化大隊）戰車中隊的90式戰車照片介紹BATRA的細節。

照片／武若雅哉（矢作真弓）、軍事攝影記者　編排、撰文／浪江俊明

注意裝在90式戰車的雷射交戰訓練裝置（BATRA）

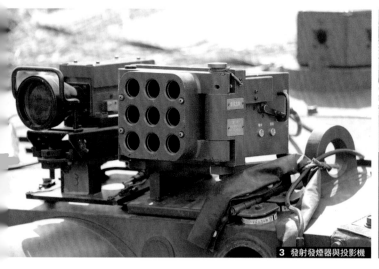

3 發射發煙器與投影機

2 投影機（畫面近景處）與發射發煙器

利用高階受光計算判斷被砲彈擊中的程度

在部隊之間進行對抗訓練或演習時，不會採用實彈，而是使用能模擬實戰環境的雷射訓練裝置。陸上自衛隊將這套「Batte Training Apparatus」雷射訓練裝置簡稱為「BATRA」。這套器材由雷射發射機（投影機）、受光器（偵測器）、代表被砲的發射發煙器、代表被擊中的擊破顯示器，還有代表爆炸與起火的損耗發煙器。瞄準與雷射發射這類資料會透過終端裝置傳送至指揮本部，即時進行命中或被擊中的判斷，此時會由多個偵測器計算雷射的入射角，決定戰車是輕微受損還是全面受損。此外，90式戰車的發射發煙器當然只在該戰車駐紮的北海道與富士地區看得到。

1 位於砲盾前方，配線前端的黑色裝置就是雷射受光器（偵測員）。兩側的箱子是「擊破顯示器」，會在被擊中的時候發出紅光，通知對方的戰車乘員命中。　**2** 砲盾上方類似照相機鏡頭的裝置是雷射發射器（投影機）。由於雷射與大砲的瞄準線必須一致，所以架子上面有精密的調整裝置。畫面左下方的是擊破顯示器，右側則是偵測器（磁吸式）。　**3** 圖中代表戰車砲射的「發射發煙器」，是以螺絲固定在砲盾。

4 砲塔置物籃沒有磁鐵可安裝的平面，所以在置物籃的鐵管之間加了塊鋼板，再將偵測器與擊破現示器安裝在上面。 5 砲塔前方側面的偵測器與擊破現示器安裝在冬季偽裝網的上方。 6 安裝在砲塔後上方的側風感測器護架前方的擊破現示器會在雷射命中之後發光，告訴對手與周遭相關人士狀況。裝有短天線的箱子是傳送資料的終端裝置。組成這套系統的各種裝置都以許多線纜串連，而在製作模型時，這也是能一展身手的部分。 7 擊破現示器會模擬砲彈命中的情況與發光，而損耗發煙器則為了模擬被擊中時的爆炸與起火而噴出黃色煙霧。 8 從這張照片可看到各裝備的相對位置，以及偵測器的線纜繞到砲塔側面後方的樣子。 9 這是安裝87式反坦克克導彈（中MAT）的狀態。投影機的外觀看起來幾乎一樣。 10 這是96式輪式裝甲車（WAPC）的雷射交戰訓練裝置。

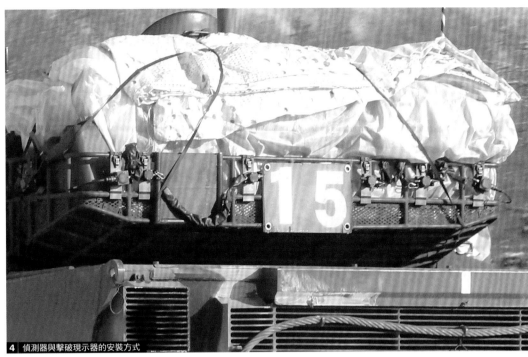

4 偵測器與擊破現示器的安裝方式

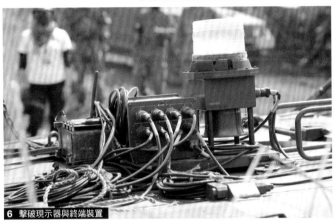

6 擊破現示器與終端裝置

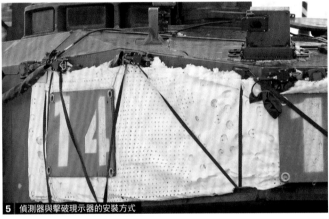

5 偵測器與擊破現示器的安裝方式

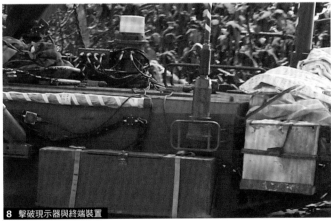

8 擊破現示器與終端裝置

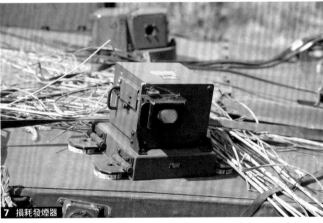

7 損耗發煙器

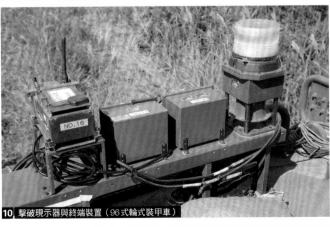

10 擊破現示器與終端裝置（96式輪式裝甲車）

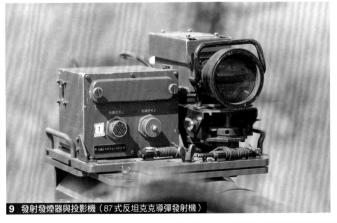

9 發射發煙器與投影機（87式反坦克克導彈發射機）

陸上自衛隊戰車早期的冬季偽裝除了以迷彩為重點，還希望兼顧效率與減輕乘員的負擔，所以與模型玩家心目中的冬季迷彩可能有不少相去甚遠之處。但是當第72戰車連隊重新使用石灰進行冬季偽裝，90式戰車的模樣也為之一變。就連原本對陸上自衛隊的車輛沒什麼興趣的模型玩家也因此想製作90式戰車的模型。

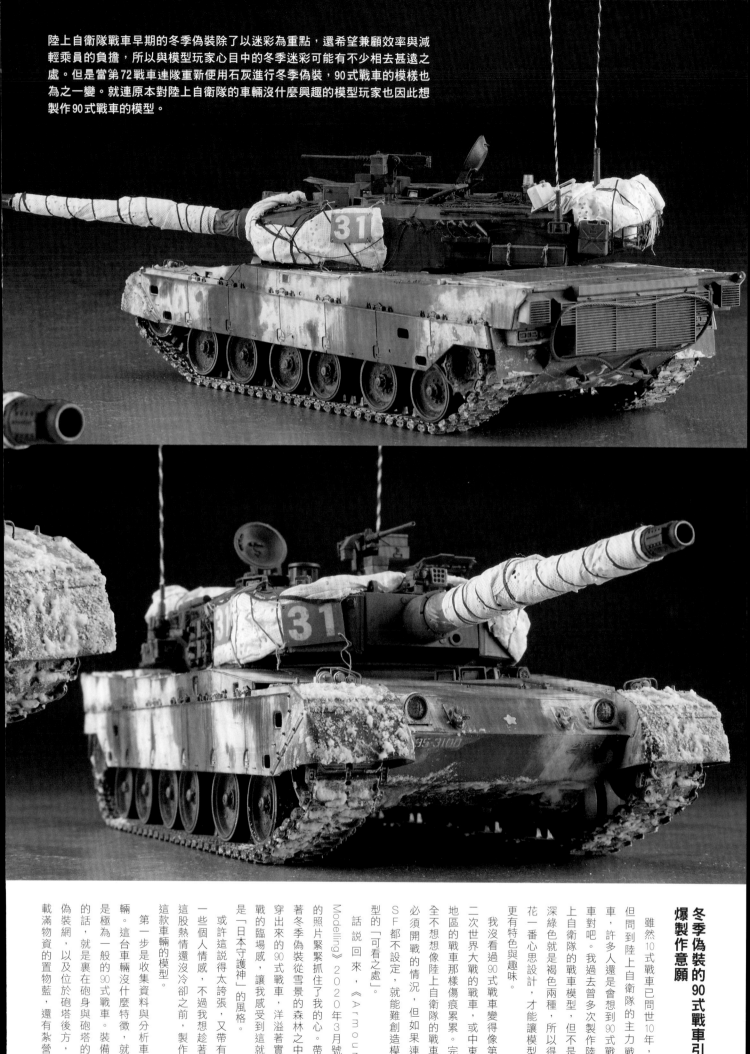

冬季偽裝的90式戰車引爆製作意願

雖然10式戰車已問世10年，但問到陸上自衛隊的主力戰車，許多人還是會想到90式戰車對吧。我過去曾多次製作陸上自衛隊的戰車模型，但不是深綠色就是褐色兩種，所以得花一番心思設計，才能讓模型更有特色與趣味。

我沒看過90式戰車變得像第二次世界大戰的戰車，或中東地區的戰車那樣傷痕累累。完全不想像陸上自衛隊的戰車必須開戰的情況，但如果連SF都不設定，就能難創造模型的「可看之處」。

話說回來，《Armour Modeling》2020年3月號的照片緊緊抓住了我的心。帶著冬季偽裝從雪景的森林之中穿出來的90式戰車，洋溢著實戰的臨場感，讓我感受到這就是「日本守護神」的風格。

或許這說得太誇張，又帶有一些個人情感，不過我想趁著這股熱情還沒冷卻之前，製作這款車輛的模型。

第一步是收集資料與分析車輛。這台車輛沒什麼特徵，就是極為一般的90式戰車。裝備的話，就是裹在砲塔後方的偽裝網，以及位於砲身與砲塔的偽裝網，還有紮營載滿物資的置物藍，還有紮營

透過模型重現90式戰車冬季偽裝細節（迷彩塗裝）

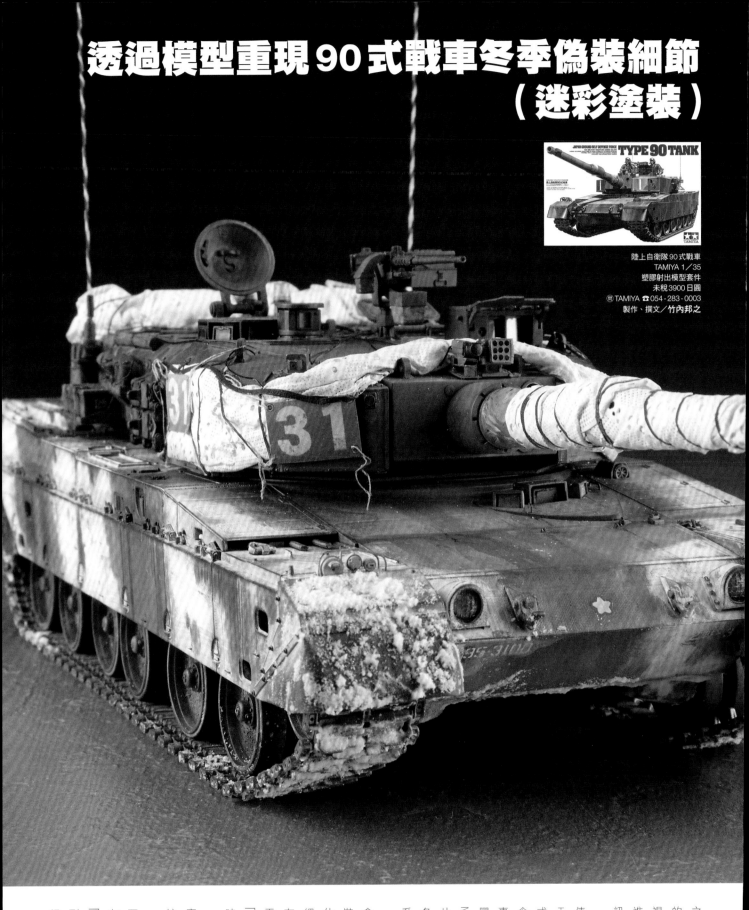

TYPE 90 TANK
JAPAN GROUND SELF DEFENSE FORCE

陸上自衛隊90式戰車
TAMIYA 1／35
塑膠射出模型套件
未稅3900日圓
問 TAMIYA ☎ 054-283-0003
製作、撰文／竹內邦之

之際使用的水箱。塗裝為標準的雙色迷彩，也就是深綠色與褐色，深綠色的部分會以石灰進行冬季偽裝（迷彩）。基本資訊大概就是這樣。

這次的套件與實車一樣，使用的是被譽為經典的TAMIYA「陸上自衛隊90式戰車」。另外採購的零件包含將原本的履帶換成90式戰車專用連結可動式履帶（無橡膠墊），細節方面使用Passion Models的「90式戰車專用蝕刻片組合」，增加作品的完成度。冬季專用偽裝則使用紙黏土系列的「冬季專用偽裝網」。

一開始我本以為這次的製作會很簡單，因為使用了容易組裝的TAMIYA，又沒有什麼額外的作業，沒想到仔細觀察照片之後，發現砲塔有一些小小的附屬品。原來是雷射訓練裝置，也就是所謂的「BATRA」，這是進行演習時，絕對該安裝的裝置。

由於這次是根據資料照片忠實重現的企劃，所以不能忽略這套裝置，製作的難度也因此一口氣提升不少，而且我也找不到可獨立購買的相關零件。在不得已之下，我問編輯部「能省略這個部分嗎？」結果得到的答案是大量的BATRA相關資料。換言之，我只能自

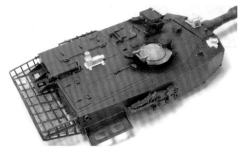

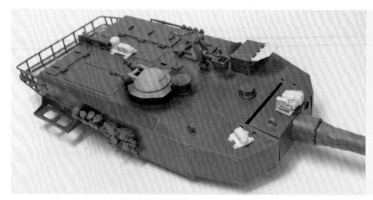

① 安裝砲塔的作業

為了增加砲塔的細節，使用了 Passion Models 的觸刻片，也黏上一些利用塑膠板製作的小道具。

④ 雷射交戰訓練裝置❷

圖中是被對手的雷射打中，就會發出黃色煙霧，通知周遭戰車全毀的「損耗發煙器」（74式戰車的BATRA沒有這個部分）。從圖中可以發現，這部分也是由很小塊的塑膠片組成。

③ 雷射交戰訓練裝置❶

從正面看的左側是雷射發射器的「投影機」，右側則是模擬戰車發砲聲音與煙霧的「發射發煙器」。這兩個裝置都是利用塑膠片與塑膠塊（柱狀、棒狀）花時間組合的。

② 砲手潛望鏡的防彈板

由於模型零件太厚，所以砲手潛望鏡的防彈板是利用塑膠片製作。若只是製作戰車的話，只要稍微加工這個部分，從正面看的感覺就會變得很俐落。

⑦ 發煙彈發射器的鏈子

圖中是將發煙彈發射器的蓋子固定在架子上的鏈子（使用觸刻片組合附屬的小道具）。盡可能讓鏈子自然地垂下，看起來才會逼真一點。

⑥ 塑造車長艙蓋的質感

90式戰車的車長艙蓋是很厚的鑄鋼，看起來是很厚實的質感，所以使用補土強調鑄造的質感，還利用鐵絲追加了把手，以及在打開艙蓋之際，確保安全的鏈條。

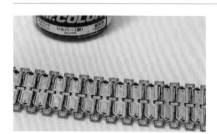

⑤ 雷射交戰訓練裝置❸

在對手的砲彈（雷射）命中後，發光通知對手與周遭命中的「擊破現示器」。由於不知道將資料傳送給本部（中央局）的終端裝置以及線纜接法的細節，所以只能做到有點樣子就好。

⑩ 將履帶塗成銀色

仔細觀察資料照片（本書第83頁的❸）就會發現戰車在雪地奔馳之後，履帶上面的泥巴會被刷掉，看起來像全新的鋼製履帶一樣閃亮，所以履帶的基本塗裝就採用亮銀色。

⑨ 先進行舊化處理

基於右側的理由，這些轉輪與啟動輪都先進行增加汙漬的舊化處理。轉輪碟盤部分的泥巴會因離心力而堆在輪圈邊緣，如果能重現這點，模型看起來就更像實車。

⑧ 組裝完成的啟動輪與轉輪

裝在側裙就無法塗裝的啟動輪、轉輪與其他的相關零件都是先整形、組裝與塗裝，不過這次沒在轉輪的橡膠輪胎增加傷痕。

參考充滿視覺效果的照片，將經典的車種與套件更新為最新的外觀

己努力下去了……。算了，反正我本來就是要做得做到底的人，所以根據手上的資料開始製作BATRA。

一開始我先計算BATRA的大小。幸好我手上有正面與側面的照片，所以我能從照片裡的車體大小與套件的大小，算出各零件的規格，也簡單畫了設計圖。最令人難解的配線也不多，所以這次就以「做得很像就好」的心態去做。實物的細節請參考資料照片的頁面。

知道該怎麼處理BATRA的部分之後，我從塗裝開始著手。以陸上自衛隊的整備標準來看，深綠色迷彩與褐色迷彩的面積為1：1，從正面或側面來看，前後左右的邊緣為非對稱的顏色（不同的顏色）。

此外，若不是專門的整備工廠進行塗裝，而是由戰車部隊自行重新塗裝的話，有可能會在深綠色迷彩上面塗褐色迷彩，也有可能會在褐色迷彩上面塗深綠色迷彩，我聽說這個順序若是搞錯，會讓整台車的色調變得很不一樣。範例是先將整台車塗成褐色，再塗上深綠色迷彩。

接著應該是要施行冬季偽裝（迷彩），不過從這次的資料來看，白色的部分不是隨機亂塗，而是塗在深綠色迷彩上。

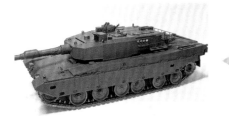

⑬ 車體的基本塗裝是褐色

進入整體的塗裝作業之後，先塗上迷彩色之一的褐色。這次還會加入冬季迷彩的白色，為了避免兩種顏色的對比太過明顯，我將這個褐色調得比較亮一點，也帶有一點紅色。

⑫ 塑造履帶的質感

就算實車的履帶真的是亮銀色，但將履帶塗成亮銀色會讓整台車看起來像玩具。所以這次使用稀釋過的卡其色讓銀色不要那麼亮，同時強調金屬質感。

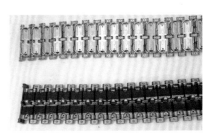

⑪ 替背面的橡膠墊塗色

除了TAMIYA做成模型的初期規格10式戰車之外，現代戰車的履帶背面（與轉輪接觸的面）都會安裝抑制振動與噪音的橡膠墊。除了誘導齒之外，其餘的部分都塗成黑色。

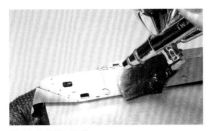

⑯ 遮住褐色部分

完成整體的塗裝之後，可利用Panzer補土遮住褐色的部分，再用紙張遮住輪胎的部分（砲塔已經先拆下來）。接著利用噴槍在沒遮住的深綠色部分噴入消光白漆。

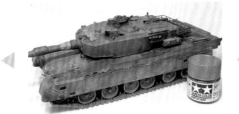

⑮ 加上泥巴或塵埃這類汙漬

完成迷彩的塗裝之後，接著利用消光泥土在整台車增加汙漬，再利用酒精去漆。主要是在車體的前後方、駕駛艙蓋附近、側裙的部分增加汙漬，之後會被偽裝網蓋住的砲塔側面則不需要進行這項處理。

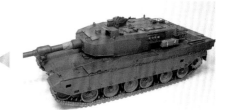

⑭ 加入深綠色迷彩

接著將基本塗裝之一的深綠色塗成帶狀雲（90式戰車沒有固定的模型紙，所以沒有任何一台戰車的迷彩會是相同的模式。若不是要重現特定車輛，就不需要特別煩惱這個部分）。

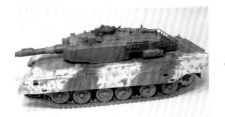

⑲ 冬季偽裝（迷彩）完成

冬季偽裝的塗裝到此差不多完成了（沒想到白色的面積那麼少）。之後就是在訓練器材拉線，以及在砲塔置物籃安裝物資，以及利用紙黏土重現「冬季專用偽裝網」。

⑱ 製作石灰剝落的質感

接著要利用酒精去漆的技巧製作石灰剝落與融化往下流的紋路。乘員上下車的時候，手腳與衣服都會摩擦側裙底部以及把手，所以這部分的剝落痕跡必須兼顧乘員的動作。

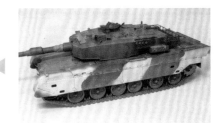

⑰ 冬季偽裝的基本塗裝

圖中是噴完消光白漆，再將砲塔裝回去的樣子。白色的部分只是「偽裝」的一環，不屬於塗裝，所以不需要太在意噴得不那麼齊的部分，而且這些不規則的部分反而讓作品變得更逼真。

㉒ 冬季專用偽裝網

實車的冬季專用偽裝網是折成四角形，放在置物籃上方，但基於右側的理由，這次的作品做成保麗包住的形狀，尤其是加上附屬品之後，就看不到偽裝網了。

㉑ 製作物資的「核心」

雖然置物籃放了很多物資，但最後都會利用防水墊蓋住，所以不需要做出每個物資的零件。這次只以保麗龍切出大致的形狀。

⑳ 加工裝清水的攜行桶

在資料照片的砲塔置物籃之中，除了有車體的罩子、防水墊、紮營工具、滑雪板，還有市售的露營專用折疊椅，但到底有什麼不是很清楚。由於也有白色的蓄水桶，所以就做了形狀相似的零件。

這部分似乎會隨著時期或植被的種類而調整，比方說，在針葉樹較多的地區就會將白色塗在褐色迷彩上面；若是在枯葉較多的地區，就會盡量保留褐色迷彩。這次的範例則依據實車資料，選擇了保留褐色迷彩。

這台車輛的冬季偽裝似乎使用了用水稀釋的石灰。這種方式在以前很常見，但近幾年來，保護機械零件的樹脂皮膜劑、冬季專用偽裝網、白色膠帶這類儀裝材質愈來愈多元，利用石灰進行的冬季偽裝似乎是在最近回歸的，不過就模型製作而言，石灰是非常有魅力的材質，也讓人燃起製作模型的鬥志。

最初的基本塗裝是利用噴漆完成。迷彩則是參考實車照片，至於那些沒拍成照片的部分則運用想像力，噴成與看得到的迷彩相連的花紋。

迷彩的部分完成後，接著使用消光泥土（TAMIYA的壓克力塗料）製作汙漬，也使用了酒精去漆這項技法。現代車輛的蝕刻不容易拿捏，所以我覺得邊做邊觀察，比較容易得到好結果。

接著是這次的重頭戲，也就是冬季偽裝的部分。褐色的部分是使用Panzer補土做遮罩，深

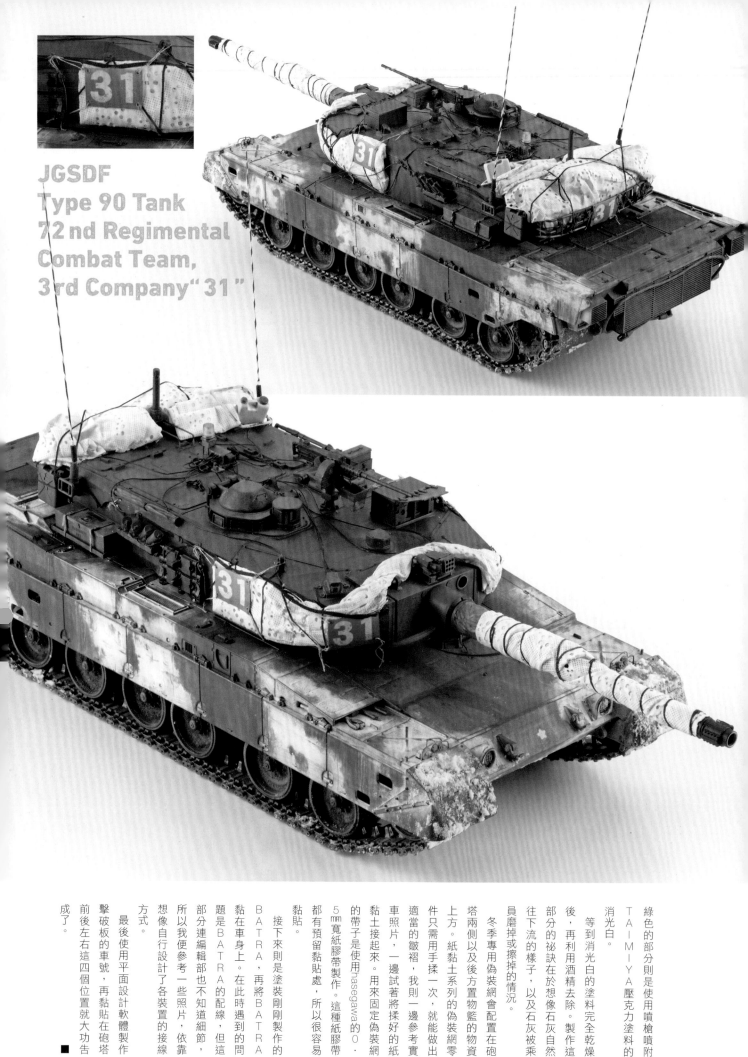

JGSDF
Type 90 Tank
72nd Regimental
Combat Team,
3rd Company "31"

綠色的部分則是使用噴槍噴附TAIMIYA壓克力塗料的消光白。

等到消光白的塗料完全乾燥後，再利用酒精去除。製作這部分的祕訣在於想像石灰自然往下流的樣子，以及石灰被乘員磨掉或擦掉的情況。

冬季專用偽裝網會配置在砲塔兩側以及後方置物籃的物資上方。紙黏土系列的偽裝網零件只需用手揉一次，就能做出適當的皺褶，我則一邊參考實車照片，一邊試著將揉好的紙黏土接起來。用來固定偽裝網的帶子是使用hasegawa的0.5mm寬紙膠帶製作。這種紙膠帶都有預留黏貼處，所以很容易黏貼。

接下來則是塗裝剛剛製作的BATRA，再將BATRA黏在車身上。在此時遇到的問題是BATRA的配線，但這部分連編輯部也不知道細節，所以我便參考一些照片，依靠想像自行設計了各裝置的接線方式。

最後使用平面設計軟體製作擊破板的車號，再黏貼在砲塔前後左右這四個位置就大功告成了。

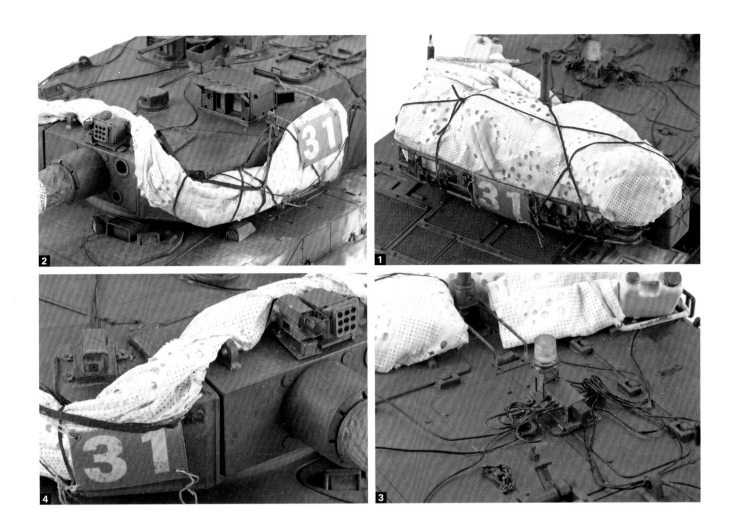

作業重點

1 在置物籃後方利用切細的塑膠片製作架子，再安裝偵測器與擊破現示器。希望冬季專用偽裝網能與這些配件融為一體，完全看不出紙張的僵硬感。 **2** 固定偽裝網的代子是利用寬度0.5mm的紙膠帶製作。固定的位置則參考了實車的偽裝網專用繩子。 **3** 連接砲塔四周的訓練裝置與終端裝置的線纜若能稍微糾纏在一起，會顯得更加逼真。蓄水桶與白色折疊（？）也是重點之一。 **4** 藍色擊破板的四個角落都鑽了孔，再依照實車的方式以細繩固定。 **5** 利用酒精去除塗料而外露的深層色塗層很吸睛，然而砲塔的附屬品收納箱、固定帶、備用履板的固定金屬配件以及其他瑣碎的小道具，也讓整個作品的完成度更高。 **6** 為了讓車體後方的偽裝的剝落質感更加明顯，所以沒有加上汙泥。 **7** 隸屬的部隊標誌與車體編號都模仿了實車。 **8** 擋板與履帶的雪比實車更多、更搶眼。

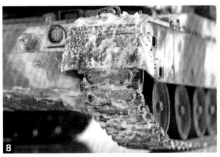
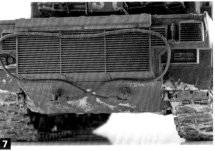
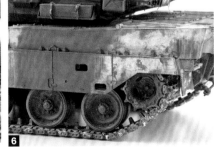

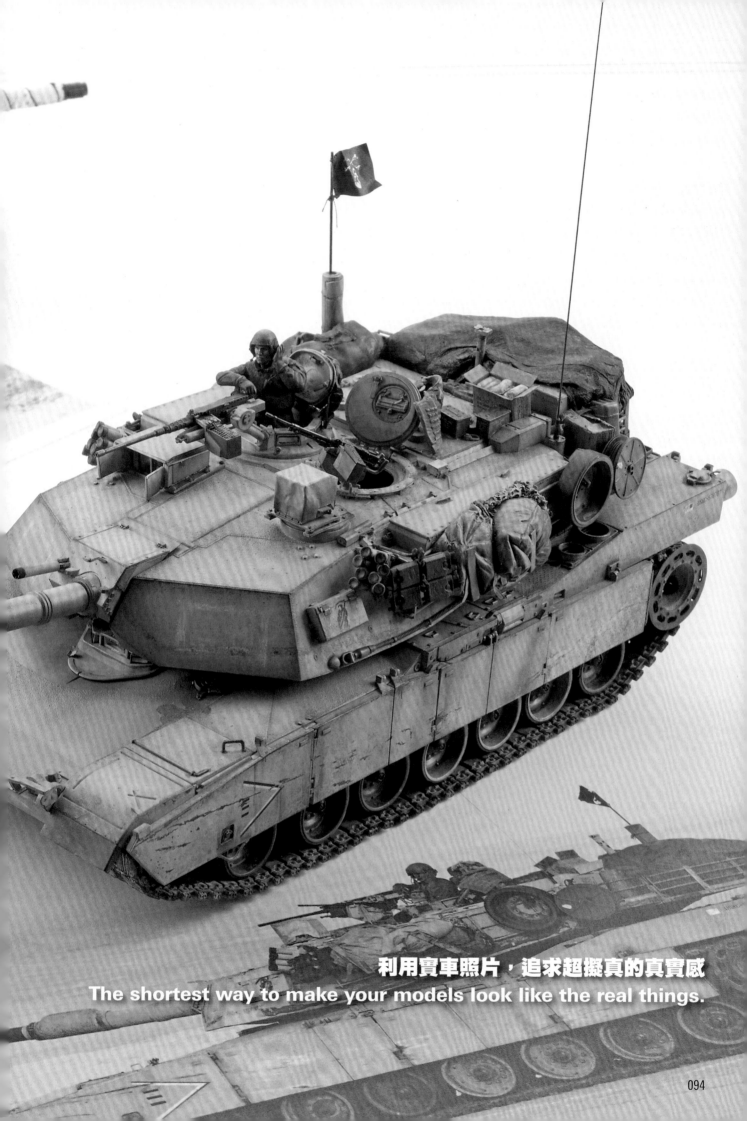

利用實車照片，追求超擬真的真實感
The shortest way to make your models look like the real things.

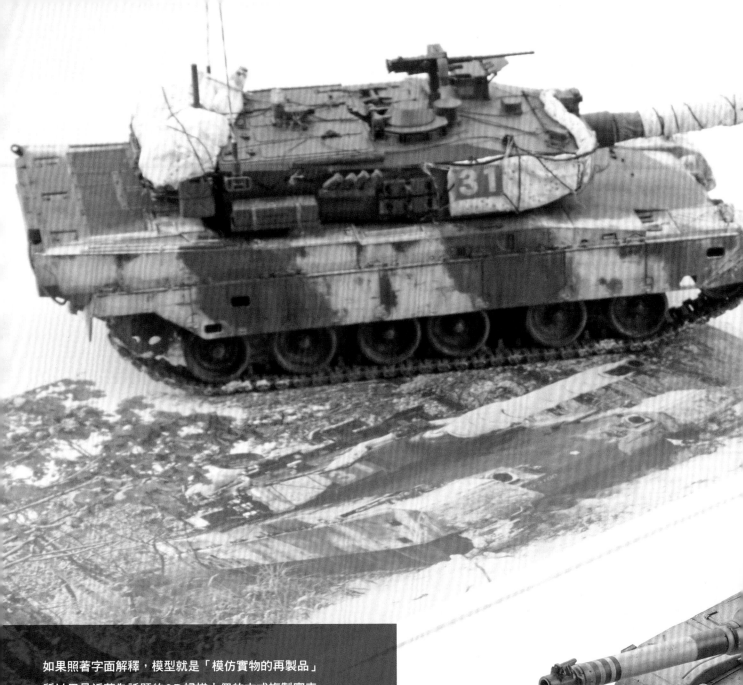

如果照著字面解釋，模型就是「模仿實物的再製品」
所以用最近蔚為話題的3D掃描人偶的方式複製實車，
就是最佳的解決方案嗎？
不是的，有件事大家很容易忘記。
那就是模型的重點在於「逼真」，
所以只是一板一眼地完美複製實物一點都不有趣。
所謂的「逼真」是人們心中對實物的想像（心象），
而模型也是表現這個心象的媒介，
所以模型必須同時具有
「重現實物」與「表現心象」這兩個面向。
兼顧兩者平衡的烹調方式
能否做出富有魅力又美味的料理（模型）呢……？
我認為這就是模型的趣味與精彩之處。

撰文／高石誠

REAL⨯MODEL
True to life modeling

超擬真戰車模型製作教範
實物觀察與擬真技法應用

出　　　　版／楓書坊文化出版社
地　　　　址／新北市板橋區信義路163巷3號10樓
郵 政 劃 撥／19907596　楓書坊文化出版社
網　　　　址／www.maplebook.com.tw
電　　　　話／02-2957-6096
傳　　　　真／02-2957-6435
作　　　　者／Armour Modelling編輯部
翻　　　　譯／許郁文
責 任 編 輯／王綺
內 文 排 版／謝政龍
港 澳 經 銷／泛華發行代理有限公司
定　　　　價／420元
初 版 日 期／2022年7月

國家圖書館出版品預行編目資料

超擬真戰車模型製作教範：實物觀察與擬真技法應用 /
Armour Modelling編輯部作；許郁文翻譯. -- 初版. --
新北市：楓書坊文化出版社, 2022.07　面；　公分

ISBN 978-986-377-786-1（平裝）

1. 模型　2. 戰車　3. 工藝美術

999　　　　　　　　　　　　　　　111006729